풍　　경　　의

깊　　이

풍경의 깊이

강요배 예술 산문

강요배 글·그림

2020년 9월 11일 초판 1쇄 발행
2023년 8월 16일 초판 8쇄 발행

펴낸이. 한철희
펴낸곳. (주)돌베개
등록. 1979년 8월 25일 제406-2003-000018호
주소. (10881) 경기도 파주시 회동길 77-20 (문발동)
전화. (031) 955-5020
팩스. (031) 955-5050
홈페이지. www.dolbegae.co.kr
전자우편. book@dolbegae.co.kr
블로그. blog.naver.com/imdol79
트위터. @Dolbegae79
페이스북. /dolbegae

주간. 송승호
편집. 김서연
디자인. 김동신
마케팅. 심찬식·고운성·한광재
제작·관리. 윤국중·이수민·한누리
인쇄·제본. 영신사

ⓒ 강요배, 2020

328, 345, 358쪽 사진 ⓒ 노순택, 2020

ISBN 978-89-7199-595-2 03600

이 도서의 국립중앙도서관 출판예정도서목록(CIP)은 서지정보유통지원시스템 홈페이지
(http://seoji.nl.go.kr)와 국가자료종합목록 구축시스템(http://kolis-net.nl.go.kr)에서 이용하실 수
있습니다.(CIP제어번호: CIP2020031839)

풍 경 의 깊 이

강 요 배
예 술
산 문

강요배 글·그림

돌베개

차례

3 흘러가네

나의 자호는 노야老野, 늙은 들판이다.

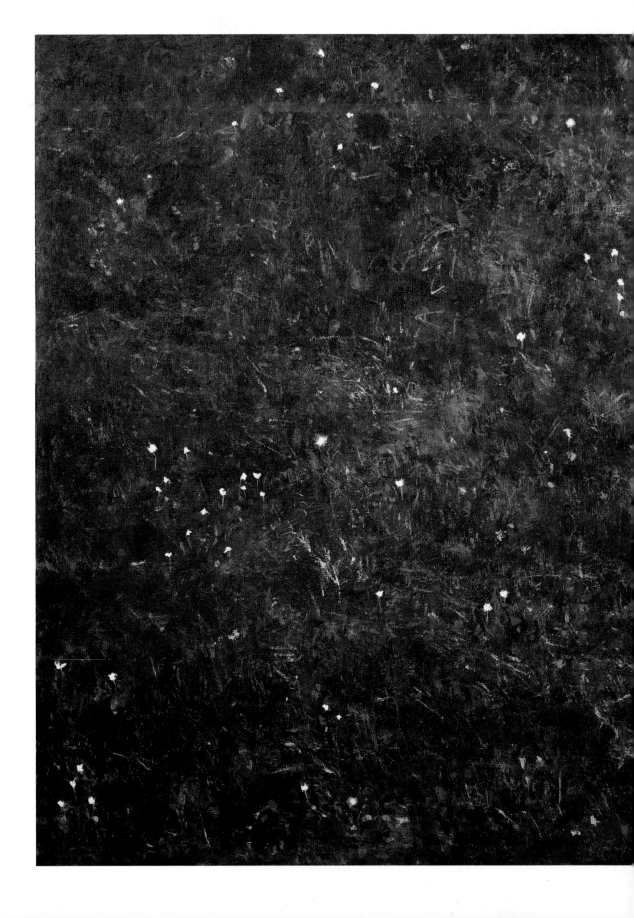

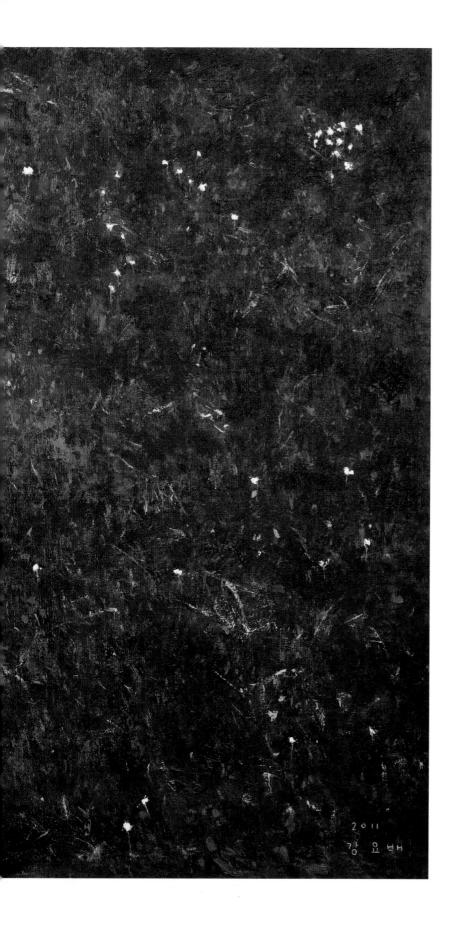

노야老野, 2011

소묘—남천, 2005

별 흐름, 2004

가슴 한복판에 변치 않는 그 무엇이 똬리를 틀고 있었다.
그 똬리에서 울리는 소리를 따라 방황해 온 궤적의 흔적이
바로 내 그림들이다.

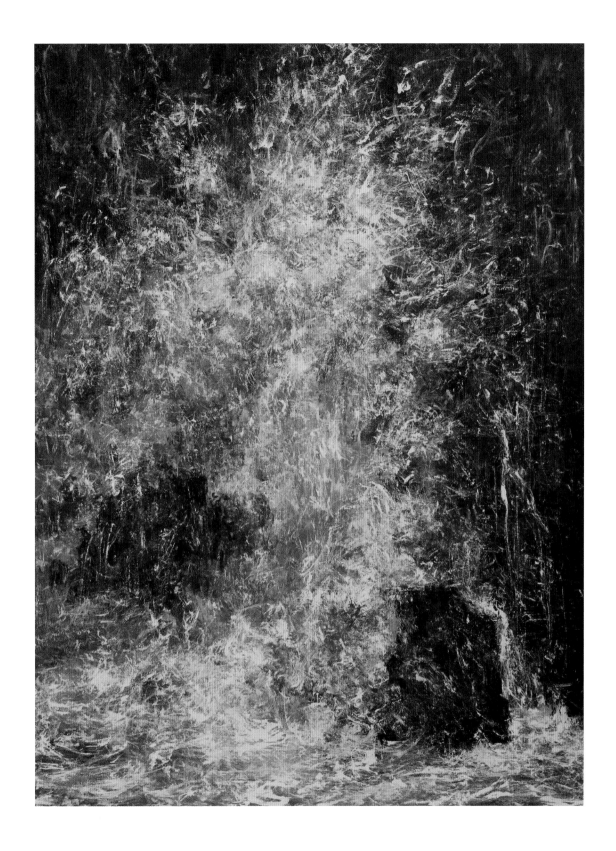

치솟음, 2017

영혼이 맑고 예민한 친구들은 순수한 영감을 받아
그 무엇을 그리거나 썼다고 하지만, 나는 그렇지
않았다. 내게 그림은 이 세계와의 싸움인 동시에
나와의 싸움, 즉 내 속의 무수한 인격들, 내 속의
이질적인 체험들, 내 속의 모순적인 가치 체계들의
싸움일 뿐이다. 그 팽팽한 긴장과 격렬한 싸움을
통해 내가 미처 모르는 '나'를 찾는 것, 내가
형성해야 할 '나'를 찾는 과정일 뿐이다.

한조 Ⅱ, 2018

일러두기

— 본문은 대부분 기존 지면에 실린 글을 재수록하거나 인터뷰를 발췌해 구성했으며,
 지은이의 뜻에 따라 원문 일부가 수정된 경우도 있다. 출처는 378~379쪽에 밝혔다.
— 국립국어원의 현행 맞춤법·외래어 표기법을 따르되, 지은이의 의도에 따라 일부는
 방언·입말 등을 사용했다.
— 문장의 의미를 정확하게 전하는 데 필요한 경우, 한자나 원어를 반복하여 병기했다.
— 단행본 출간물과 화집·전집은 겹낫표(『 』), 시·소설 등 개별 작품은 홑낫표(「 」),
 잡지·신문 등 정기간행물은 겹화살괄호(《 》), 미술 작품·전시·영화·노래 등은
 홑화살괄호(〈 〉)를 사용해 표기했다.

1

나무가 되는 바람

달이 메밀밭을 비추는 것이 아니다.

메밀밭이 달을 비춘다.

낮에 나온 엷은 달, 소월素月이다.

메밀밭—달, 2005

마음의 풍경

섬에서 자란 나는 다시 섬으로 돌아왔다. 유년기 내 육신과 뇌리의 세포에 각인된 그 매운바람의 맛이 강한 인력이 되어 기어이 나를 끌어들였던 것이다. 돌아와서도 쉽게 정착하지 못하고 여러 해 동안 자연의 언저리를 배회하였다. 정주를 위한 준비 과정이었던 셈이다.

오랜 헤맴 끝에 비로소 섬의 발치에 정주처를 잡아 붙박이의 삶을 시작하고 있다. 사람들은 태어나고 자라서 꿈을 향해 나아가고, 조금은 성취하고 때로는 좌절한다. 나 또한 생존의 지평에서 시련을 만나 견뎌 내야 했고, 삶의 길에서 만났던 이들과 더불어 상처를 주고받았다. 그렇게 자유를 향한 힘찬 출발은 오래지 않아 뼈아픈 고난의 길이 되고, 방황의 연속이었던 것이다.

오늘의 삶은 더욱 복잡하고 혼란스럽게 흘러간다. 예각화된 자극이 도처에 넘쳐 나고 무한대의 정보가 교차하고 명멸한다. 우리네 삶을 외부로부터 규정할 거대한 계획들이 쉼 없이 세워지고 집행된다. 우리 앞에는 가공할 크기의 위험이 있을 뿐만 아니라, 바로 삶의 주변 작은 곳에마저 참혹한 사고의 함정이 도사리고 있다. 전반적인 불안감 속에서 들뜬 듯 휩쓸리는 우리의 일상은 길을 잃은 채 빨라지고 바빠져 자기 자신과의 만남을 갖기가 쉽지 않다.

내 마음이 그리던 삶다운 삶은 늘 유예되어 왔다. 현실은 언제나 임시방편의 생활이었다. 이렇듯 사노라면 안팎이 같이 시달려 온다. 몸은 서서히 낡아 가고, 이리저리 벌여 놓은 일들은 좀처럼 여의치가 못하다. 옹골차던 마음자리는 자신의 어리석음을 발견하고 회한으로 가득 찬다. 조금씩 심신

이 삭아 가는 것이다. 나는 나인데 진정한 내가 없는 낡아 버린 허깨비!

 삶의 풍파에 시달린 자의 마음을 푸는 길은 오직 자연에 다가가는 길뿐이었다. 그 앞에 서면 막혔던 심기의 흐름이 시원하게 뚫리는 듯하다. 부드럽게 어루만지거나 격렬하게 후려치면서, 자연은 자신의 리듬에 우리를 공명시킨다. 바닷바람이 스치는 섬 땅의 자연은 그리하여 내 마음의 풍경이 되어 간다.

 또한 그것은 바람 속에서 인고하고 있는 사물들을 통하여 스스로를 사는 방식을 암시해 주는 듯하다. 바다와 산과 고목은 늘 그 자리에 있으면서, 표류하는 영혼에 말을 걸어온다. 그것은 산만한 세계의 모습에 대해 일정한 좌표를 형성하여 준다. 또한 좌점을 주면서 정주의 세계로 들어오라고 권고한다. 떠도는 자로서 공간을 사는 데 지쳤으므로 붙박인 자로서 시간을 살아 보라고 말한다. 섣부르게 행하기 이전에 먼저 존재해 보라는 말이다.

 오늘도 유년의 북풍이 여전히 매섭게 불고 있다. 바다 너울이 높아지고 해안은 부서진 파도로 온통 허옇다. 밀려오는 물결에 맞찌르는 듯 시커먼 현무암의 곶들은 앞으로 나아간다. 부서지는 파도가 허공으로 솟구치고 포말들은 물보라가 되어 뭍으로 휩쓸린다.

 바람 속에는 수백 년 묵은 고목이 버티고 있다. 남쪽으로 쏠린 뼈가지를 하고, 마치 바람을 닮은 거대한 새처럼 바람을 타고 있다. 강한 바람은 인고의 생명을 안아 키운다. 바람과 나무는 서로를 멸하지 않고 서로를 만든다. 어쩌면 그것들은 하나다. 그 매운바람이 아니라면 저다운 나무로 살 수 없고, 또한 바람은 나무를 통해 자신의 모습을 드러낸다.

백산白山, 2003

적송; 2002

바람은 영겁의 시간 속을 불어온다. 바람을 맞는 물과 돌과 땅거죽엔 시간이 각인된다. 장구한 시간 속에서 모든 것은 하나가 된다. 물이 뒤집히고 눈발이 솟구치고 구름장이 찢긴다. 달과 별이 떨린다. 이 맵찬 바람 속의 풍경들 그리고 한차례 바람이 다 지나간 후 섬의 중심에 의연히 앉아 있는 새하얀 산, 한라산. 이것이 나에겐 참다운 풍경으로 비친다.

돌하르방, 2007

예술은 '나는 누구인가'에 대해서 자기 스스로
답하는 과정이라고 본다. '예술은 사회에 꼭
기여해야 한다'라든가 이런 것보다도. 오히려
자기 혼자 나는 어떤 사람인가를 확인하고,
그걸 제대로 한다면 그것만으로 충분하다고 본다.
그것도 어렵다, 사람한테는. 그런데 나를 알려면
나의 의식을 사로잡고 있는 것을 알아야 하고,
그게 나에게는 고향의 역사였다.

제주, 유채꽃 향기 날리는 산자락

초여름 저녁 서쪽 바닷속으로 해가 쑥 떨어지면 갯가의 애기달맞이꽃들이 때를 기다렸다는 듯이 일제히 피어난다. 먼 지평선에 짙게 깔린 푸른 구름 위로 보름달이 크게 떠오른다. 이번엔 길섶의 키 큰 달맞이꽃들이 낮 동안 말아 뒀던 꽃잎을 활짝 펼친다.

달맞이꽃의 꽃잎은 아주 연하고 부드럽다. 달빛처럼. 나팔꽃이나 호박꽃같이 부드러운 꽃잎을 가진 꽃들은 연한 빛 속에서만 핀다. 강한 햇빛을 견디지 못하는 것이다.

사실 사람의 살이나 흙, 흙의 다른 모습인 풀과 나무, 물과 물풀, 이끼 오른 바윗돌 모두 그 자체의 향기나 소리가 부드러운 것이 아닐까? 자연은 쇠붙이와 기계, 권력과 거대 자본에 쉽게 부서지고 찢겨 나가 견뎌 내질 못한다. 지금 제주 섬의 자연은 두려움에 떨고 있는 듯 보인다. 다수의 사람이 지지하는 레포츠형 관광 산업을 위한 대규모 개발 계획에 따라 삽시간에 거죽을 벗기우고 혈맥이 잘리고 파묻힐 운명에 직면했기 때문이다. 오랜 세월 형성된 자연이 갑자기 모두 인공의 놀이터로 변하여 생태계뿐 아니라 인문 환경마저 피폐해질 것이 걱정된다. 무국적의 위락 판으로 변한 세상에 제주적 삶의 가치관이 어디에 깃들 수 있을 것인가?

제주는 섬 전체가 생태적 조화를 이룬 하나의 거대한 생명체와 같다. 너른 바다 가운데 푸르게 솟아오른 한라산은 구름을 거느려 비를 내리고 지하수를 바다까지 흘려보낸다. 이 생명의 물이 바다와 들판과 높은 산의 온갖 살아 있는 것들에게 젖줄이 되는 것이다.

한라산 자락에 평탄하게 펼쳐진 광활한 대지에는 무척 큼지막한 해와 달

과 별이 뜨고 진다. 공기가 맑아 지평선이 멀리 보이므로 그런 것이다. 저녁에 크고 붉은 햇덩이가 먼 들판에 얹혀 있는 것을 보거나, 푸른 밤하늘에 삼태성이나 담월(좀생이별)이 보일 때면 우주의 큰 집에 살고 있음이 실감 난다.

대기층을 따라 시시각각 빠르게 또는 느리게 흐르는 신선한 공기는 구름을 쓸어 흩뜨리면서 하늘 층층이 갖은 기이한 현상을 다 만들어 놓는다. 흰 모래펄에 밀려든 바다는 때때로 그 빛깔이 너무 짙푸르러서 비현실적이기까지 하다. 물이 밀려나 파래 빛, 톳 빛 녹갈색이 드러난 바다밭의 갯내음은 또 얼마나 싱그러운가. 저 멀리 부드러운 능선으로 물결치는 중산간의 오름들엔 철따라 들꽃이 수도 없이 피고 져 사람 발길을 함부로 둘 수 없을 지경이다.

아름답고 풍요로운 대지와 바다이지만, 매서운 고통도 머금고 있다. 한겨울 북쪽 바다에서 몰아치는 하늬바람은 바다를 뒤집고 들판을 할퀴고 온갖 풀과 나무를 울부짖게 한다. 고목이나 할머니들처럼 섬에서 오래 살아온 생명들은 이 바람을 먹고 또 벗으로 삼아 강인하게 살아왔다. 그러니까 이 매운바람은 약藥 바람인 셈이다.

이 모든 생명력의 지향은 섬의 중심인 한라산으로 집중된다. 팔 벌려 너그럽게 만물을 안은 듯한 한라산. 그를 보며 자란 사람은 자연스레 그 숭배자가 된다. 먼 성장의 계절에 이 섬의 자연은 한 가족처럼 얼마나 동질적이며 찬란했던가? 한라산을 둥글게 두른 들판은 온통 넘실대는 푸른 보리밭과 노란 유채꽃의 물결이 뒤엉켜 흐르는 생명의 바다였다. 저 멀리서 한라산이 봄바람을 보내오면 천지를 진동하는 유채꽃 향기에 취하여 넋을 잃곤 했다.

조금은 가난했고 어른들의 노동은 힘들었으나 자연의 환희가 인간에게 다가오는 조화로운 땅, 푸른 산이 섬이 된 제주는 내 육신의 고향이자 정신의 귀의처가 되는 것이다.

　삶의 곡절 속에서 한곳에 머무르지 못하고 육신도 정신도 방황하여 왔다. 학업을 위해 물마루를 건넌 후, 20여 년 도회지 생활을 마치고 여러 차례 시도 끝에 간신히 귀향하게 됐다. 비록 아직도 머물 곳을 얻지 못하여 이리저리 이사 다니긴 해도 언젠가 안주처를 얻으면 나무를 심고 꽃을 키우리라. 찬 겨울에만 피는 토종 수선화밭도 가꿀 것이다. 매운바람이 불어오는 언덕에 산과 달이 크게 잘 보이는 곳에.

(1997)

달, 1993

바람 부는 대지에서

북쪽 먼바다로부터 하늬바람이 불어오면 바다는 크게 뒤채이며 일렁이기
시작한다.
세찬 바람에 휘몰린 바다는 물 밑 바위들에 속이 긁혀 허옇게 뒤집힌다.
가파른 갯바위는 거센 물살을 가르고 베며 앞으로 나아간다.
맵찬 칼바람에 살점 깎이운 팽나무는 검은 뼈가지로 버틴다.
바람은 구름을 휩쓸어 황무지를 후려친다.
돌팍에 얽히고설킨 덩굴들은 가시발로 바람의 가슴팍을 긁고 찢으며 저항
한다.

아직도 차가운 날, 인동초의 남은 잎사귀 녹빛이 최후로 짙어지고 나면 샛바
람은 돌담 밑의 수선 향을 흩트리고 청보리 싹을 떨게 한다.
바다밭에 갈빛 고운 톳이 돋아나고 들판에는 유채꽃이 일제히 피어난다.
송홧가루 날리는 언덕 너머 저 멀리 푸르러진 황무지에도
실거리 노란 꽃 등불이 여기저기 걸리운다.

새벽 공기 속 호박꽃 싱싱한 여름,
한낮엔 속으로 붉게 타는 황금빛 보리밭 들판 가득 흐드러지고,
땡볕에 무르익은 노랑참외 단내가 들길에 썩어 넘실거릴 때 먼바다는 쪽빛
이다.
지난겨울 남국으로 휘몰려 갔던
찬 바람이 이제 물 실은 마파람 되어 수숫잎을 파득이며 되돌아온다.

보리밭, 1993

버려진 밭에 쑥대가 휘청거리고 구름장이 몰려와 흩어지며 대지는 한여름 갈증을 푼다.

갈바람이 앞바다에 켜켜이 물비늘을 일으키고 들녘이 서늘해지면
콩밭이 한쪽부터 노랗게 익어 가고 조 이삭이 수긋거리고 밭담엔 산국이 핀다.
돌뱅듸月坪에 달이 맑고 솔숲 사이 파도가 희다.
능선이 고운 오름 잔디가 금빛으로 옷 갈이 하고 맑은 바람 속에 작은 산꽃
들이 하늘댄다.
빈 밭에 마른 짚이 다 타고 날 즈음, 갈 하늬바람 맞은 저녁 하늘이 서천 꽃
구름을 피워 올리면 저 황야에 지천으로 솟아나 어둠을 휘젓는 하얀 억새꽃
무리….

고난의 땅을 온 육신으로 일구어 흙과 하나 된 저 제주의 할머니,
저분이 스러지면 누가 이 대지를 어루만질 것인가?

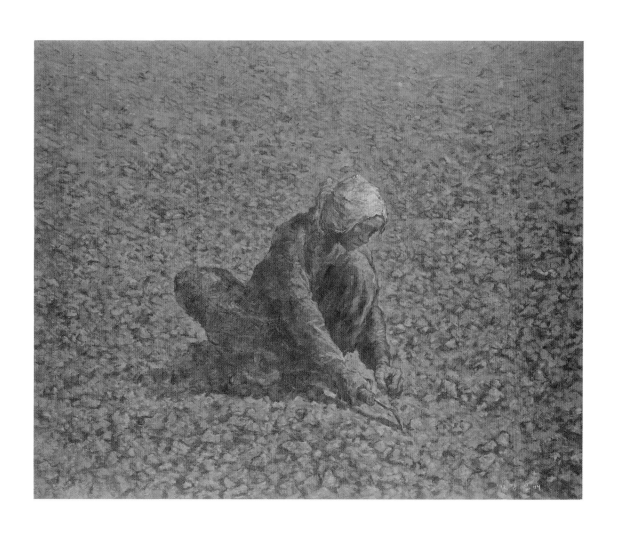

흙, 1992

중요한 것은 시간성을 생각해 보는 거다.
삶의 사연, 역사, 자연사 등을 풍부하게
이해하고 오랜 시간 자연이 형성하고 있는
결, 또는 특질을 충분히 살펴본다.
풍토성 같은 것이라고 할 수 있다.

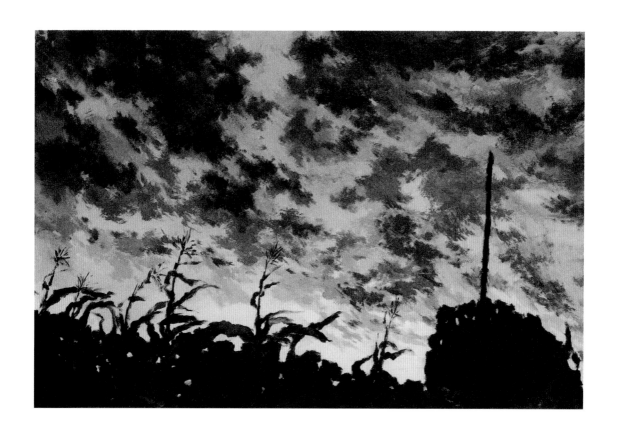

마파람 I, 1992

'서흘개'와 '드른돌'

화실 창 너머 보이는 앞바다에 갈바람이 일고 있다.

저 너른 바다에 온통 갈치 떼가 몰려온 듯, 일렁이는 물결마다 부서지는 파도가 하얗게 꿈틀댄다. 추위가 닥쳐오는 이맘때면 북쪽에서 밀려오는 파도에 직각을 이루어 스치는 서쪽 바람은 엷게 솟아오른 파도 등줄기를 옆으로 쳐 부수어 놓는다.

햇빛이 유난히 강한 날엔 쪽빛 물결 사이사이 희고 짧은 선들이 반짝반짝하는 것이 또 어찌 보면 억새나 새 꽃이 패기 전 삘기 속살 같기도 하다.

불과 며칠 몇 달 사이에 멀쩡한 솔밭 언덕이 사라지고, 파릇파릇 풀이 자라던 갯가가 아스팔트 해안 도로로 변하고, 오랜 세월 풍우에 씻겨 한껏 휜 가지를 한 나무들이 포클레인에 얻어맞아 무참히 꺾이우고 뿌리 뽑히는, 산천이 돌변하는 이 시대에도 저 갈바람 맞아 출렁이는 바다는 예나 제나 변함이 없다.

이제 곧 서녘 바람은 그 뿌리를 북으로 틀어, 눈보라를 데리고 파도를 몰아 갯가를 뒤집고 뭍으로 덮쳐 오리라. 바다로부터 찬 바람이 불어오면 언제나 나는 시간 속으로 가는 문턱에 선 듯한 느낌을 가지게 된다.

소년 시절, 그 바닷가 마을 '서흘개'에도 하늬바람은 불었다. 어둑한 구름을 휩쓸며 목쉰 파도 소리 실어 오던 바람. 그것은 마을 안 꼬불꼬불 개미집 같은 돌담길 골목으로 지쳐 들어와, 구멍 숭숭 난 거친 돌담 울을 넘어뛰어, 담 구멍을 스치며, 낮게 움츠린 초가지붕을 할퀴고 동구 밖 높이 솟은 팽나무 가지를 핥고 모래 동산 위로 사라졌다. 잿빛 하늘가에 팽나무 앙상한 뼈가지가 남쪽으로 쏠리며 세차게 울어 댔다. 수천 수백 마리의 바람까마귀

떼가 바람을 타고 하늘 높이 까마득히 솟구치며 맴돌았다. 그것들은 다시 낮게 내려와 살벌한 날갯짓 소리를 내면서 머리 위를 지나치곤 했다.

우리, 바닷가 마을 소년들도 바람까마귀들이었다. 매서운 추위를 이기려면 바람과 더불어 할딱거리며 뛰어다니지 않을 수 없었다. 앙칼지게 쉰 소리 외치며 양 볼이 빨갛게 익도록 이마에 땀방울이 맺히도록 팽나무를 중심 삼아 한겨울 내내 뛰놀았다.

훗날 그 회색 하늘, 바람 쓸리던 나무, 검은 돌담, 희학질하던 바람까마귀는 얼마나 깊숙이 내 마음속에 각인되었던가? 강인하고도 금욕적인 인고의 풍경들, 이 모두를 하나로 다스리는 맵고 차가운 바람, 귓가를 때리던 바람 소리는 무슨 말을 하고 있었던가? 바람이란 어떤 시원始原에 대한 전언이 아닐까? 바람은 공간을 지난다기보다 시간을 관통해 불어오지 않을까? 바람을 통하여 자연과 인간이 스스로를 지탱해 온 오래전 뜻을 감지하려 애써 본다. 수년 전 발표했던 〈제주 민중 항쟁사〉 연작 그림을 그릴 때 나는 그 딴딴하고 옹이 진 동구 밖 팽나무에 불던 칼바람을 생각하곤 했다.

열 살이 가까워지면서 우리 집은 이웃 윗마을 '드른돌'로 이사를 했다. 너른 들에 고인돌이 드문드문 놓인 '드른돌'. 청년이 되어 갈 즈음 봄은 그 넓은 들판으로 왔다. 남쪽 멀리 두 팔 벌려 대지를 안은 한라산은 계곡 사이 흰 잔설을 머금은 채 파랗게 솟아 앉았다. 들판은 온통 노란 유채꽃 물결. 그 사이사이로 푸른 보리밭 물결이 뒤엉켜 흐르는 색채의 바다. 아니 색과 빛의 천지였다. 들길에 나서면 유채밭, 보리밭을 지날 때마다 눈부신 반사광을 받아 온몸이 노랗게, 푸르게 물들곤 했다. 아직도 마을은 가난했으나 그렇게

자연은 풍요로웠다.

　그 봄의 광휘 속에서 나는 직감적으로 그림 그리는 삶을 결단하게 되었다. 학교가 있는 도심보다는 들판이, 인간보다 자연이 훨씬 아름답고 자유롭게 느껴졌다.

　이후, 고향을 떠나 20여 년 도회지를 방황하면서도 해가 갈수록 제주의 대자연을 잊을 수가 없었다. 지금 나는 다시 돌아와 제주의 자연을 찾아 그리고 있다. 이제 꼭 그 휘황한 봄빛만을 찾는 것도 아니며, 더구나 그리고 싶어도 아직 현란한 색채를 쓰지도 못하건만, 한편 자연도 인간의 삶과 겹쳐져 있는 것이 아니겠느냐고 생각하며, 아니면 씻을 수 없는 삶의 굵은 땟국물 때문인지 어중간한 색깔만 거칠게 바르고 있다.

　내 마음의 떡잎을 틔우고 키워 준 소년 시절의 옛 터전 '서흘개'와 '드른돌', 지금은 제주시 근교의 대규모 주택 단지를 만들기 위한 개발 공사가 한창이다. 그러나 소년 시절 그 감성은 내 그림의 뼈와 살, 그리고 화두가 되어 지금도 계속 나를 키우고 있으니, 나는 그 바닷가 마을을 떠날 수 없을 것이다.

　　　　　　(1997. 11. 4.)

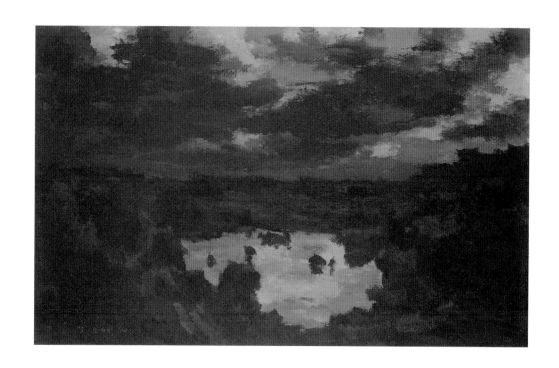

갯노을, 1994

폭풍 칠 때, 찬 바람 불 때, 어스름할 때
이게 진짜 제주도다.

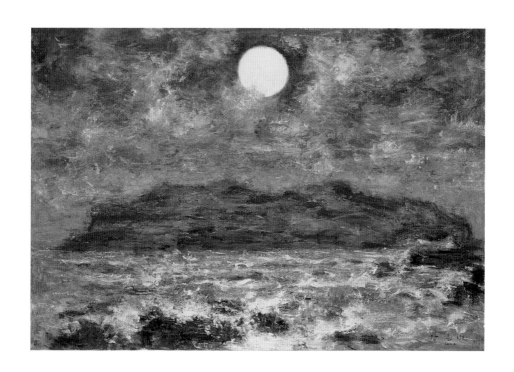

월광해, 2004

가슴속에 부는 바람

남쪽 멀리 푸른 한라산이 높고 크게 둘리고, 앞바다로부터 흰 파도 일구며 항시 불어오는 칼칼한 바람, 그 속에 옹기종기 모두락져(모여 앉아) 돌담 두르고 자리 잡은 나직한 초가집들. 나도 제주의 여느 마을처럼 바닷가에 자리한 시골 마을에서 나고 스무 살까지 자랐다. 수평선 너머 아득하기만 했던 '육지'의 세계, 학업을 위해 미래를 향해 물마루를 건너 또 다른 20년의 이런저런 삶을 보내고 나는 이제 다시 제주 땅에 돌아와 있다.

마흔을 넘게 세파에 표류해 온 나의 삶은 안팎으로 상처 나고 옹이 지고 거칠어져 마음속에 '동심'이 남아 있을 리 없다.

'동심'을 말한다면 소년 시절에 대한 아련한 회상일 뿐이리라.

그러니까 일곱 살에서 열세 살까지, 연도로는 1958년에서 1964년까지의 먼 섬의 시골 이야기가 되겠다.

'에베' 형이 생각난다. 개미집처럼 구불구불 돌아드는 깊은 돌담 골목 안에서 가장 가까운 동네 친구, 형, 동생 들이 친근하게 모여 놀았다. 그중 에베 형은 청각 장애가 있어 '에베, 에베' 소리밖에 못 내서 '에베'라 불린 형이다. 내가 일곱 살쯤 되던 어느 날인가 그는 그 골목길에서 우리 꼬마들에게 흥분한 듯이 무슨 말을 하려 했다. 그는 땅바닥을 손으로 깨끗하게 쓸고 나서는 사금파리를 주워 들고 금세 한 마리 '도미'를 멋들어지게 그리면서 손가락으로 개수를 나타내는 게 아닌가? 나는 그 속사술이 신기롭고, 그 유선형의 형태감에 감탄했다. 아마도 백돔 낚시의 성과를 우리에게 자랑하고픈 마음이었으리라. 그렇게 그는 그 골목길에서 땅바닥 그림의 명수로 우리 조무래기들의 부러움을 샀다. 이것이 그림의 힘을 느낀 첫 번째 경험이다. 내

가 그림을 처음 그린 때는 초등학교 1학년 첫 미술 시간이다. 미술책 첫 장을 펼쳐 놓고 그것을 보고 그리는 과제였다. 열두 개 색깔이 들어 있는 '화랑 크레용'으로. 미술책 첫 장에는 화분에 담긴 튤립을 그린 학생 작품이 실려 있었다. 뾰족하게 돋은 세 개의 꽃잎은 빨강, 꽃대를 중심으로 왼쪽과 오른쪽으로 돋은 세 개의 잎사귀는 초록, 화분은 고동색, 바탕은 노랑. 그런데 일찍이 본 적이 없는 튤립을 그 그림만 보고 그려야 하니 그게 문제였다. 그것이 본받을 만한 그림으로 보였다면, 따라 그리고 싶은 마음이 자연히 일었으리라. 그러나 내가 보기에도 꽃은 조금 비뚤어졌고 줄기는 가늘었다 굵었다 하고, 색칠은 윤곽선을 넘나들며 다소 서투르게 그려져 있지 않은가? 어쨌든 꽃은 종 모양으로 반듯이 놓고 줄기를 바로잡고 선이 흐트러지지 않게 색칠해서 마무리 지었던 생각이 난다.

당시에 나는 미술책에 실려 있는 그림들이 무성의하고 무질서한 듯해서 실망스러웠다. 이러한 경험 이후 지금까지도 아동화의 여러 사례에 실망하고 있는데, '자유분방함'과 '난삽함'이 혼동되고 있지 않은가 생각되기 때문이다. 나는 지금껏 그림을 그려 오면서 나 자신이 빼어난 소질을 미리 지녔다고 생각해 본 적이 없다. 단지 어린이들도 올바로 나타내고 공들이고 싶은 충동이 있다고 믿는 것이다.

나는 어린 시절에 그렸던 그림을 100점 정도 보존해 올 수 있었다. 집에서 혼자 좋아서 그린 그림, 학교에서 그린 그림 등을 모아 놓은 것이다. '왕자파스'로 그린 것, 수묵화·수채화, 달력 뒷면에 그린 것, 비료 포대 속종이에 그린 것, 본떠 그린 것, 상상해서 그린 것, 사생한 것 등등. 스스로 이 모두를

자화상, 1961

작약꽃, 1962

조카와 나, 1963

축구 생각, 1963

잘 챙겨 두었기 때문이 아니다. 고교 시절이었던가. 아! 나는 우리 집 궤 속에서 어머님이 차곡차곡 모아 두신 내 어린 날의 그림들을 찾아낸 것이다.

그것들을 훑어보노라면 그림에 대한 어린 날의 생각이 떠오른다. 초등학교 5학년 때 자그마한 학교 도서실에서 『음악·미술 이야기』 전집 여섯 권을 찾아 읽었다. 거기서 그림에 관한 여러 가지 시각·기법·재료 등의 정보를 접할 수 있었다. '콩테', '목탄', '샤갈', '생각도 그릴 수 있다', '석고상', '추상' 등등.

특히 샤갈Marc Chagall의 〈나와 마을〉Moi et le Village이라는 그림과 해설에 흥미가 갔다. 생각과 마음을 그린다! 그러한 그림도 그려질 수 있다니!

이렇게 해서 묘사적 화풍에서 추상적·표현적·상징적 화풍으로의 변화가 일어났다. 어느 날 수업 시간에 〈축구 생각〉이라는 그림을 그렸다. 빨갛게 상기된 볼, 자유로움을 나타낸다고 느슨한 초록색 띠가 몸 앞에 풀려 흐르고, 머리 부분에는 샤갈의 방식을 빌려다 축구공을 배치하고, 하늘과 운동장을 인물의 배경에 그렸다. 친구들은 의아해했고, 선생님은 말이 없었다. 이후 나는 자라 리얼리즘 미술 운동을 하면서도 심정을 나타내는 데 있어서 표현성·추상성의 가치를 늘 부정할 수 없었다.

돌이켜보면 외진 섬의 한 시골에서 어릴 적부터 미술에 관한 한 비교적 색다른 정보를 접할 수 있었던 것은 각별하게도 아홉 살 위의 내 유일한 형님에 의한 바가 크다. 형님은 그림을 좋아하고 또 잘했다. 해 저무는 바닷가 돌담 위에서 나를 모델로 수채화를 그리기도 했고, 달력·잡지 등을 스크랩하여 훌륭한 명화첩을 만들어 주기도 했다. 이러한 주위 분들 덕으로 가끔

그림 그리기를 즐기고 보기를 즐기는 분위기가 만들어진 것이다.

　　그러나 무엇보다도, 낮게 내려앉은 하늘과 세찬 바람에 바람까마귀가 떼 지어 날고 팽나무 가지가 한편으로 쏠리며 수백 년을 자라 온 섬 땅의 그 거친 질감이 옛날을 회상할 때면 서늘함으로 가슴을 꽉 채우는 것은 무슨 연유일까?

그림의 획과 속도는 매우 중요하다.
나는 쓱쓱하고 소리 나게 선이 그어지지
않으면 그림이 안 그려지는 것 같다.
속도가 있어야 하고, 선들이 다 벡터를
가져야 하고, 강약이 있어야 한다.
그런데 분명한 것은 자연을 관찰하고,
자연을 만지고, 자연 속에 살아 봐야 그런
선이 나온다는 거다. 디지털 이미지나
사진 등 인간이 가공해 놓은 이미지로부터
출발하면 획이 나올 수 없다.
이 차이는 매우 크다.

절울이, 2004

폭락

들길에 망초·쑥대가 유난히 휘청거리던 날, 한 대의 소형 트럭이 수박밭 한 가운데로 휘돌아 들어가 멈추었다. 밭 주인 부부가 크고 잘생긴 놈들만 대강 골라 따 싣더니 차는 곧 떠났다.

여름 한철 농사의 간단한 수확이었다.

아직도 밭 가득 잘 익은 수박덩이들이 가득하건만, 아침저녁으로 잘못 뻗은 줄기를 다듬고 보살피던 정성도 다 무언지, 이제 값이 폭락한 작물, 그 수박밭의 파장은 이렇듯 단호한 것이었다.

차가 떠남을 신호로 이 도시 근교의 비농가에 사는 듯한 한 떼의 부인들이 그 밭에 몰려들었다. 그들은 이리저리 들쑤시며, 남겨진 수박들을 가지고 온 포대 자루에 가득 따 담고 또 부수어 맛보기도 하면서 공짜 수박을 걷어 갔다. 이제 그 푸르고 풍요롭던 수박밭은 터지고 바서져 드러난 수박 살로 인하여 삽시에 온통 불긋불긋한 폐허로 변하고 말았다.

빌레에 수북이 모여 피어오른 참나리꽃이 한껏 출렁대던 7월 어느 날이었다. 연노랑색 꽃들이 연두색 동그란 열매를 맺어 가고, 그것이 햇볕을 받아 잎사귀 사이로 샛노란 알궁둥이를 여기저기 드러내고 있었다. 나는 흙에서 솟아오른 열매들이 내뿜는 그 황금빛이 탐스러워서 그것을 그려 보았다.

그런데…

한여름이 거진 다 가고 입추가 지난 이즈음, 줄기가 다 말라 삭아 없어지고 참외 속이 폭폭 썩어 가도, 저 밭에 가득 깔린 황금 열매들은 숫제 한 덩이도 움직일 줄을 모른다.

(1993. 8. 13.)

참외밭, 1993

산꽃 자태

형님을 그리워하며

인생의 반을 넘어서면 사람들은 죽음을 생각하기 시작한다. 살아온 나날들보다 살날들이 많지 않다. 남은 시간이 지나면 엄정한 최후를 맞아야 한다. 그것이 영원한 소멸의 순간이든, 지나가야 할 문이든 아니면 되돌아가는 흙이든 간에.

그러므로 이때부터 사람들에게 그의 삶은 그의 죽음이 된다. 서서히 죽어 가는 것이다. 살아가는 일과 죽어 가는 일이 일치하고 시작과 끝이 명백해질 때, '삶의 뜻'을 생각할 것이다. 사람마다 살아온 사연에 따라 이 최후의 화두에 대한 답을 마련하리라.

나의 애틋한 형님, 그가 마련했던 답의 내용은 무엇일까? 형과 나는 아홉 살 나이 차가 있고, 열 살 이후 지금껏 떨어져 살아왔다. 우리는 편지를 주고받거나 한 해에 두세 차례 만났다. 형제간 사랑의 감정은 진하게 계속돼 왔지만 더불어 산 날이 많은 편은 아니다. 우리는 각자의 위치에서 나름의 삶을 살아 나갔다. 그러므로 내가 형을 이해하는 길은 몇 가지 추억거리에 비추어 그의 마음을 헤아리는 방식일 수밖에 없다.

1997년 겨울, 형과 매형, 나와 나의 친구 네 사람은 초원으로 나아갔다. 한라산 자락 고지대에 자리한 화전 이루던 마을을 지나, 공초전(곰취밭)이라는 드넓은 황야로, 짙은 회색 구름이 대지를 짓누르고 매운바람이 서 있는 생명들을 후려치는데, 우리는 바람 속을 뚫고 한참을 묵묵히 걸어 나갔다. 의지할 나무 한 그루 없는 황량한 벌판의 한복판에 이르러 우리는 체온을 빼앗긴 채 멈추었다. 모진 바람에 얼얼해진 나는 어서 돌아가자고 형에게 채근했다. 그는 "조금 더 있어 보라"라고 좀처럼 하지 않던 핀잔을 주고는, 그 자

리에 머문 채 마치 삼라만상의 배치를 파악하려는 듯 사위를 훑어보기 시작했다. 그는 천천히 흙과 마른 풀을 관찰하면서 한동안 우리를 찬 바람 속에 떨게 했다.

며칠 후의 내색을 살피면, 그는 그 공간에 강한 이끌림을 느낀 듯했다. 바람에 쓸리는 텅 빈 화전 마을에 대해 노년을 살아 볼 만한 공간이라 말하기도 했다. 우리는 고개를 절레절레 저었지만, 그곳은 저 깊은 한라산 속 순수의 숲으로 나아가는 길목, 인간이 자연과 만나는 최전이며 최후인 접점 지역이었다.

형이 1982년에 번역한 소설 앙리 보스코 Henri Bosco의 『말리크루아』Mali-croix가 생각났다. 거기에는 바람과 물이 가득한 야생의 땅 카마르그 지방에 대한 묘사가 있다. 자연에 파묻혀 사는 사람들 그리고 그들 사이에 뒤얽힌 인간관계를, 자연을 대하는 선조의 고결한 정신을 되찾음으로써 해결해 가는 주인공의 이야기다. 그는 프랑스의 한 지방과 고향 제주 양극단에 똑같이 정신의 공간이 있음을 알았다.

형은 그날 그 야생의 대지를 확인했던 것 같다. 대지의 품 안에서 피어나는 인고의 생명들을 본 것 같다. 생의 치장도 아니오, 부정도 아닌 절제와 골기骨氣. 순결한 바람결에 씻긴 늦가을의 산꽃 자태 같은 것. 그것은 정작 바람 찬 대지, 그 박토를 일구며 살아온 사람들만이 지닐 수 있는 선량하고 꿋꿋한 품성이었을 것이다.

그는 땅의 조상들을 존경하였다. 그는 땅에 낮게 엎드려 아버지를 존경하였다. 그가 멀고 먼 공부길을 가고 있을 때 먼저 돌아가신 아버지. 간소한

농사를 지으시고 밤이면 우주와 인간을 궁리하시던 갈옷 입은 은일의 촌로. 그 노경老境에 깃드는 어떤 덕성에 그는 무릎 꿇고 귀의하였던 듯하다.

형은 봄이나 가을의 따스한 햇볕 속에 묘소로 나아가면 그 안온함에 행복해했고, 묘를 돌보고 흙 속의 혼령과 더불어 사는 묘지기가 되고 싶다고도 말하곤 했다. 그것은 흙으로의 회귀가 아닌가? 섬의 소년이 바다로 나아가 머나먼 대륙의 유학길을 돌고 돌아, 기어이 낮고 낮게 스미며 흙의 본향으로 귀의하는 삶(죽음)의 동그란 회로였을 것이다.

그러나 생은 먼저 피어나는 것이다. 각질을 뚫고 힘차게 솟아올라 시련을 헤치고 펼쳐 나가는 것이다.

형은 원당 오름 뒤쪽 외딴집에서 났다. 1948년 여섯 살 때 제주 섬엔 4·3의 불길이 올랐다. 깜깜한 밤 원당 오름 능선을 횃불 떼가 오르고 이윽고 봉홧불이 되어 중천으로 타올랐다. 그해 겨울 무서운 피바람이 불었다. 토벌대들이 마을들을 불태우고 무수한 양민을 학살했다. 어느 눈발 내리는 날, 어린 소년도 한 마리 장닭을 가슴에 안고 가족을 따라 피난길에 오르지 않으면 안 되었다. 인간들 사이에 흐르는 흉흉한 공기, 영문 모를 두려움 속의 유년기, 그 가운데 그는 유독 눈발 속의 가족과 닭 한 마리의 온기를 부각하여 기억하곤 했다. 그 온기엔 아버지의 지혜가 스며 있었으리라.

열세 살이 되었을 때 소년은 공부와 달리기에서 인근 마을을 통틀어 가장 뛰어났다. 소년의 학교에서는 물론이고 이웃한 두 마을 초등학교 운동회에서도 릴레이 마지막 주자로서 소년은 항상 우승을 했다. 말년에 느린 사

람이 초년에 어찌 그렇게 빨랐을까? 이때부터 유명해진 형 때문에 아버지는 '거배 어른', 나는 '거배 아시(아우)'가 되어 당시를 함께한 동네 분들로부터 지금껏 이름을 불리지 못하고 있다.

열다섯 살에 소년은 뒤뜰에 당국화(과꽃)를 잔뜩 심어 꽃 피웠다. 손위 누님들은 작은 방에서 수를 놓았다. 꽃을 헤매던 벌들은 창호지 문에 콩콩 부딪혔다고 그가 기억하곤 했다. 누님들이 몰래 숨겨 둔 분갑의 분 냄새를 알아챘기 때문이었을까?

열일곱 살에 그는 한술 더 떠 백작약을 자기 창가에 그윽이 피워 올리는 가 하면, 화단 구석에 노란 복수초밭을 만들기도 하고, 모란, 적작약, 디기탈리스, 글라디올러스, 백합, 만년청, 용설란 등으로 가득 찬 꽃밭을 만들기도 하였다. 『본초강목』本草綱目을 통해 식물을 이해하는 아버지의 눈에는 약초로 쓸모 있는 백작약, 모란을 빼놓고 영 못마땅한 것이기는 했지만. 그러나 어머니는 모란의 아름다움을 사랑했다.

감성이 풍부하고 그림 재능이 뛰어난 형은 나를 바닷가 돌담 위에 모델로 앉게 하고 초상화를 그리기도 했고, 독수리와 노송이 있는 수묵 맹금도猛禽圖를 친구들과 돌려 보며 감상하기도 했다. 형은 구름과 나무를 통해 명암의 원리를 내게 가르쳐 주었다. 잡지나 달력에서 명화들을 스크랩하고 비료 부대 속지를 깨끗하게 재단하여 큰 화첩을 만들어 나에게 주기도 했다. 나는 호베마Meindert Hobbema의 〈가로수 길〉Allee von Middelharnis, 로랑생Marie Laurencin의 〈두 소녀〉Deux filles, 모네Claude Monet의 〈지베르니 부근의 센 강변〉 Bras de Seine près de Giverny, 루오Georges Rouault의 〈장식용 꽃〉Fleurs Décoratives 등

을 모사하곤 했다. 형은 특히 필력이 활달하여 글씨나 그림이 시원시원하였다. 이 점은 화가로서 평생을 살아야 할 내가 형으로부터 배운 가장 값진 것이다. 필치, 거기에 비밀이 있는 듯하다. 형은 늘 가곡이나 팝송을 흥얼거렸다. 나의 십팔번 〈들장미〉Heidenröslein와 〈아, 목동아〉Danny Boy는 그로부터 일찍이 전수받은 노래다.

그러나 삶이란 어떻게 꽃과 노래로만 엮어질 수 있겠는가? 그것은 열 살도 채 못 된 어린 눈에나 보인 단면이었을 것이다. 4·3의 혹독한 바람이 할퀴고 간 제주 섬은 황폐하였다. 사람들은 가족을 잃고 집을 잃고 가축을 잃었다. 밭담은 성을 쌓느라 허물어지고, 들판의 나무는 모두 태워 없어졌다. 먹을 것도 입을 것도 빈약하였다. 이윽고 한국전쟁이 일어났다. 수많은 청년이 전쟁터로 나갔고, 수만의 피난민이 제주로 들어왔다. 1950년대, 폐허가 된 피의 섬에 무슨 희망이 있었겠는가? 사람들은 제복 입은 사람만 보아도 섬뜩섬뜩 놀랐다. 모두가 공포에 떨고 가난에 몸서리치면서도 조금씩, 조금씩 살림을 추슬러 갔다.

소년은 어둑신한 새벽 찬 공기 속으로 걸어 나갔다. 학교까지 12km나 되는 길을 뛰다시피 걸어 다녔다. 소년은 섬의 바깥 세계, 그리고 더 나아가 이국의 문명 세계를 탐색했을 것이다. 이제 고등학생이 된 청년은 변방의 참혹한 땅, 야만과 절망의 섬에서 외부로 나가야 했다. 여느 집처럼 빈약했던 가정, 아버지의 만류를 뿌리치고 청년은 자아를 펼치기 위해 나아갔다. 그것은 차라리 탈출이었을 것이다.

형이 아버지를 극복하고 나아간 과정, 폭풍 속에서 배가 닿지 못하여 입

시 수속에 차질이 있었던 일, 고학으로 허약한 몸이 길가에 쓰러졌던 일들에 대하여 누가 그 속내를 알 수 있을까? 단지 '패자에겐 변명도 통하지 않는 세상'에서 대학을 마친 그가 한 달 반의 극도의 집중적인 노력 끝에 유학 시험에 합격하고, 유학을 떠난 다음, 그가 보던 책의 책갈피에서 모든 과목이 90점 이상인 대학 성적표를 발견하고 놀란 적이 있다.

그러나 무엇보다 그가 프랑스로 자아를 펼쳐 갔던 힘은 형수님과의 사이에서 싹튼 사랑으로부터 솟아나는 것이었으리라. 외부로 나간 그가 바라본 세계는 어떤 모습이었을까? 그의 학문적·지적 여행은 전공을 달리한 나로서는 알 길이 없다. 그렇긴 하지만 삶을 보는 시선에 대해서는 말할 수 있다.

첫 번째 유학에서 돌아온 그는 인류가 이루어 낸 문화의 탁월함을 한껏 맛본 것 같았다. 내가 보기에도 야할 정도로 자유롭고 원색적인 패션을 하고, 노래를 부르며 자신감이 넘쳤다. 반면에 이즈음 형수님과 더불어 물질적 기초나 유산도 없이 자녀를 낳고 가정을 꾸려 가는 일의 어려움을, 무심한 동생이 어찌 알 수 있었으랴.

장년이 되어 겪은 두 번째 유학에서 그는 문명의 빛과 그림자를 완전히 파악한 듯했다. 그는 낮은 곳에 서리는 정신의 뼈대 같은 것을 생각했던 듯하다. 그곳이 회귀의 지점이 아니었을까? 적어도 외국 유학 경험이 없는 나로서는 비로소 형님을 통하여 문화 사대주의적 관점을 극복할 수 있었다.

두 번째 유학에서 돌아온 그는 풀과 나무, 그 싹과 같은 어린이 그리고 싱싱하게 성장하는 청년 학생에 대한 사랑으로 가득한 장년의 사내였다. 그 집의 뜨락에는 싱그러운 화초들이 피어났고, 본디가 어진 어린이, 희정이,

두 모과, 2016

희명이 들이 뛰어놀았다. 어린이들을 그 뜨락에서 떼어 놓기란 생살이 찢어지는 아픔을 감내해야 했다. 방학 때 고향에 돌아오면 바다로 산으로 희석이, 봉수, 익수, 동희, 현지, 동민이 들을 끌고 다녔다.

그는 성선설을 믿었던 것 같다. 외부에서 어쭙잖은 훼방을 놓지만 않는다면 사람이나 식물이나 그 바탕 마음대로 자라나리라 확신했던 것 같다. 그리고 저마다의 다채로움을 마음껏 펼치도록 보살폈던 것 같다. 희한하게도 아버지가 지은 그의 이름 '거배'培培는 땅 이름 '거'培 자요, 풀이요, 그것이 성장하는 법칙이며, 튼실하게 자라나게 하는 북돋움이다.

그는 마침내 온갖 나무를 심고 씨를 뿌리고 다녔다. 그는 우리 밭에 감나무, 모과나무, 녹나무, 대나무, 사데기나무(참식나무), 동백나무, 벚나무, 당유자나무를 심어 주었다. 4년 전 늦가을, 그와 나는 이듬해 봄에 뿌릴 생각으로 20여 종의 나무씨 1,000개가량을 채취했다. 씨앗들은 메말라 가는데, 그는 이듬해 봄에 나타나지 않았다.

나는 형님에게 드린 것이 없다. 나는 그로부터 한 번도 부림을 당한 적이 없다. 그로부터 지시를 받은 적이 없다. 부탁을 받은 적도 없다. 오로지 세심한 존중심과 온기를 받았을 뿐, 그의 눈길은 깊고도 그윽하여 나의 그림을 그에게 내밀 수가 없었다. 형님 생의 마지막에 나는 어머니가 좋아하던 모란 그림을 한 폭 그렸다. 어린 날 그로부터 배운 필치로. 그는 그 그림을 선택했다. 최초이자 마지막으로.

나는 존경하는 눈빛 앞에 비로소 한 폭의 그림을 드릴 수 있었음에 행복해한다.

산꽃, 1993

산에 핀 진달래, 2003

따스하게 벗처럼 살면 어디든 중심이 되는 법이다.

고양이 1, 2016

귀덕 호박, 2010

봄, 1993

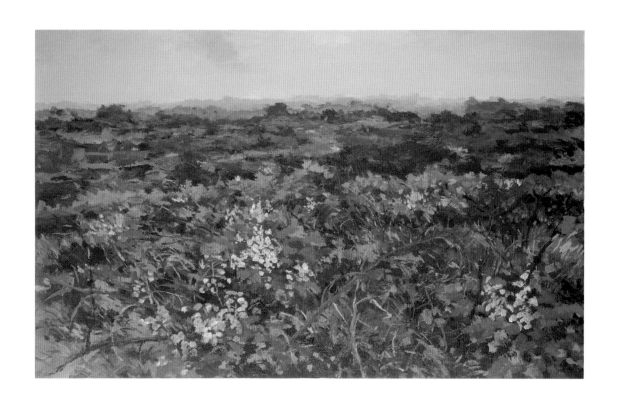

황무지 II — 실거리꽃, 1993

소가 되새김질하듯, 재료들이 내 안에 들어와서
5년도 되고 10년도 되고 그렇게 한참 지나서
적당할 때 그려 보는 거다. 그런데 그것들에는
격한 것, 잔잔한 것, 은은한 것, 대비가 강렬한 것 등
여러 가지가 있다. 내 상태가 다소 격하다 하면
반대로 약간 조용한 것을 찾게 된다. 내가 너무
밍밍하고 그러면 좀 더 격렬한 것을 끄집어내게 된다.
그러다 보니 현장의 생생하고 구체적인 디테일보다도
대상의 핵심적인 측면이 강하게 다가온다.

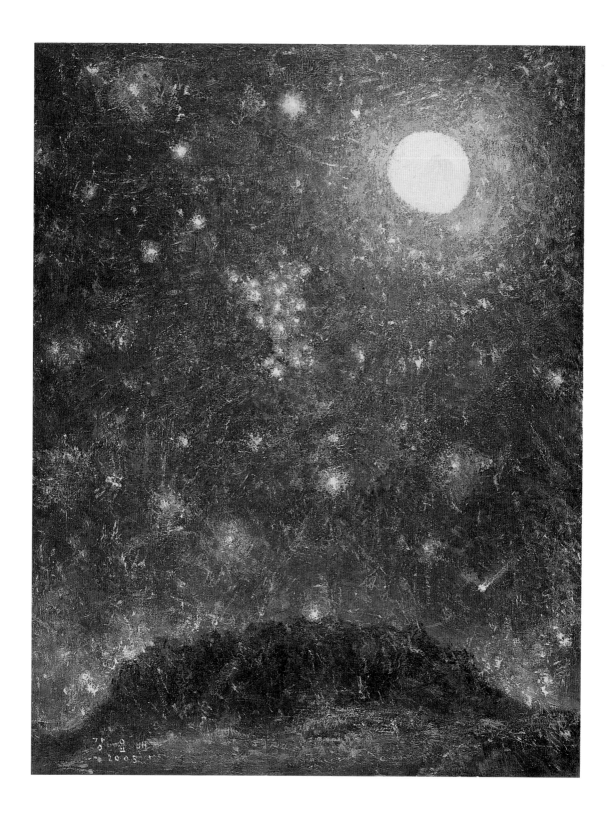

고원의 달밤, 2005

그림의 길

나는 지금 바다를 보고 있다.

먼 하늘과 망망한 푸른 물결.

오직 이를 가르는 선 하나.

섬조차 없으니 거칠 것도 없다.

배도 물새도 갯바위에 부서지는 파도마저 없으니 마음 또한 편하다.

'풍경' 저 너머로 나아가는 시선. 나를 둘러싼 광대한 시야, 가없는 공간과 시간으로 통할 것 같은 저 모습은 우주 속 작은 나의 존재를 일깨워 주는 듯하다.

나는 사실 그림을 생각하고 있다. 그림이란 무엇일까? 그림을 '회화'라고 하면 너무 기능적인 면만 부각된다는 느낌이 든다. 그림을 단순히 미술의 한 방식으로서 '평면 작업'이라 해도 물질주의적 미술 이론의 그물에 걸려 질식당할 것만 같다. 이 말에는 또한 서구의 문화 전통이 강력하게 개입되어 있지 않은가.

우리는 흔히 '그림'과 '미술'을 혼동하여 말하곤 한다. 이 현상에는 두 말을 낳은 문화의 편차가 여전히 미묘하게 존재한다. 우리 민족에게 그림이란 '그리다', '그리움'의 의미와 결부된 더 넓고 깊은 의미의 폭을 지닌 것이 아닐까?

그것은 어떤 염원 같은 것을 담고 있는 듯하다. 그것은 자아 또는 마음이 외부 사물로 향하고, 외부의 것을 빌려 나의 마음을 다스리는 포괄적인 정신 작용일 것이다.

나는 오늘날 행해지는 미술의 수많은 방식 중에 무엇을 할 것인가에 대

하여, 이런 의미에서 '그림'을 계속해 보기로 한다. 그렇게 함으로써 창작, 전달, 관념, 인식, 의식, 감정, 감각, 심리 작용의 가장 밑바닥에 놓인 '마음' 같은 것을 더듬어 보려는 것이다. 거기에도 하나의 길이 있을 법하니까.

1972년 늦가을, 서울 변두리의 어느 한갓진 교정에서 돌연히 울려오는 징 소리를 들었다. 가슴 미어질 듯한 저 소리. 알 수 없는, 그러나 온몸을 떨게 하는 저 소리는 마음속 깊은 곳에 잊힌 채로 서려 있던 소리가 아닌가.

　징 소리는 캠퍼스 저편 탈춤 연습장에서 들려오는 소리였다. 한국전쟁 후 20여 년을 근대화와 서구화에 매진해 온 결과, 우리 감성은 우리의 소리를 잊고 있었던 것이다. 당시 우리의 귀는 팝송이나 클래식, 유행가나 청소년 가곡, 브라스 밴드의 소리에 더 익어 있었다. 그리하여 그 징 소리는 잃어버린 우리 것을 되찾는 움직임이 이제 막 시작되던 신호의 소리였던 셈이다.

　지금은 풍물 소리도 널리 퍼져 단조한 느낌도 없지 않으나 그때의 첫 소리는 도발적이고 불온(?)하기까지 했다. 그렇다고 나는 민족 전통의 정서로 당장 뛰어들 수는 없었다. 그러나 수시로 나를 전율케 한 그 소리는 세태의 물결 속에서 나의 정체성을 고민하도록 한 강력한 일깨움이었다.

청년이 들었던 소리의 연원은 1959년 제주도의 해변 마을에 닿아 있었다. 하늬바람이 매섭게 불던 그해 겨울, 우리 앞집에서는 병자를 치유하기 위한 굿판이 벌어지고 있었다. 하늘 높이 세운 생죽 깃대에 깃발이 파닥이고 맹렬한 징 소리가 울렸다. 포악스러운 바람은 소리를 한 움큼씩 퍼다가 천 리 하

늘 위로 흩뿌렸다.

거기에 검은 돌담, 어둑신한 구름, 귀를 때리는 바람, 뼈가지로 버티는 팽나무, 바람까마귀 떼, 영겁의 파도 소리, 검은 갯바위가 있었던 것이다.

1992년 늦은 봄, 나는 20여 년 도회지 생활에 병들어 제주도로 회귀했다. 나고 자란 고향 마을은 아니었지만, 반대쪽 섬의 서쪽 바닷가 마을에 배낭 짐을 풀었다. 어머니 대지는 아직 풋풋했고 따스했다. 바다는 싱그럽고 들판은 향기로웠다. 모든 것이 소중했다. 자연 사물들은 친숙하면서도 새롭게 다가왔다. 성장기부터 익숙한 것들도 있었고, 낯설고 새로운 것들도 있었다. 어린 시절 채 만나지 못했던 새로운 장소, 초목들을 찾아다녔다. 제주 섬의 자연을 전면적으로 새롭게 공부하지 않으면 안 되었다. 그것은 거대한 하나의 생태계, 완결된 공간이었으므로.

사철 모든 크고 작은 풍경이 그림이 될 수 있었다. 샛바람이 지나면 마파람이 불어온다. 이번에는 갈바람이 불고 이윽고 하늬바람이 몰아친다. 보리 싹이, 옥수숫대가, 억새가 휘청거리고 울부짖는다. 기氣의 풍경이 된다. 그 배후에 오랜 삶의 애환과 불가사의한 비극이 있다. 대지는 눈물 어린 땅이 된다.

바람은 머나먼 시원으로부터 시간을 관통해서 불어온다. 바람 맞는 땅 거죽은 거칠고, 나무들은 강인하다. 섬의 모든 사물은 바람이 빚어 놓은 것이다. 그것들은 바람에 얽히고설켜 있다. 그것들은 바람과 더불어 소리를 낸다. 지나간 시간과 그 사연에 대한 전언으로서.

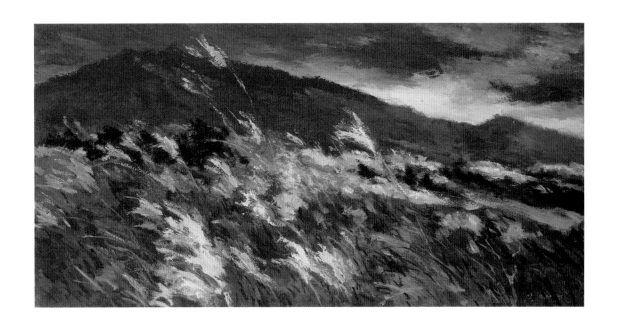

억새 황야, 1993

섬의 자연은 인생에 시달린 자의 가슴을 다스려 준다. 때로는 세차게 후려치기도 하고 부드럽게 달래 주기도 하면서. 그 음악에 마음을 공명시켜 본다. 질감과 색과 필치를 사용해 본다.

세태는 바야흐로 세계화로 나아가는데, 나는 바람 속으로 자연 속으로 시간 속으로 회향한다.

불온한 징 소리는 서구화 와중에 자아의 맥줄을 놓친 청년에게 모든 가치관, 통념, 제도 들에 대한 회의를 끊임없이 불러일으켰다. 1981년, 늦게 미술학업을 마친 30세의 청년은 정신적 자유의 문제를 고민하였다. 성장해 오는 동안 미술 교육 속에서 접했던 미적 가치관이, 그 선택의 폭이 어떤 의도에 의해 암암리에 기획되고 통어된 이념의 한계 안에 닫혀 있는 것이라면 나의 자유는 불구의 것이 아닌가? 여러 형태의 사회적 힘이 제도를 만들고, 그것이 개인의 의식과 관념, 행위 방식을 규정하고 있다면 그러한 구조를 밝혀 보지 않으면 안 되었다.

이 시기에 만난 '현실과 발언' 동인 동료, 선배 들의 현명한 통찰은 나의 안내자가 되어 주었다. 복잡한 사회 현실 속에 놓여 있는 사물에 대한 이해 맥락과 명분과 실질의 모순을 조금은 공부하였다. 그것들은 때론 소박한 정의감의 산물이기도 했고, 조금은 이론적 이해의 소산이기도 했다.

격동의 8년. 젊은이들의 용기와 좌절, 사회적 사건과 궁핍한 개인적 삶, 예술과 실천 행동이 용광로처럼 뒤섞여 끓던 기간, 그러나 나는 그 다이너미즘dynamism을 이해하기에도 벅찼고, 소극적인 나의 예술은 힘을 쓸 수 없었다.

1989년 나는 동향의 예술가인 한 대선배를 만남으로써 사회적 시간으로의 여행, 고향의 역사 탐색을 하게 되었다. 제주 사회가 형성되어 온 연원, 그리고 나의 의식의 저 밑바닥에 무엇이 도사리고 있는지에 대한 공부를 시작한 것이다. 그 일은 3년여에 걸쳐 이루어졌고, 그 보고물로 졸작 〈제주 민중 항쟁사〉 연작을 발표하게 되었다.

역사의 심연은 깊고도 깊어서 나는 고작해야 그 수면의 대강만을 어림 잡을 뿐이었다. 사실과 상상력, 현재의 모습 속에 숨겨진 간파할 수 없는 배후의 내력, 무모한 반복과 미세한 전진, 죽음 속의 불가해한 재생 등을 어떻게 헤아릴 것인가. 내 마음 깊은 곳에는 공포가 잠복해 있었고, 그것은 표면에서 애매한 분노감으로 변질되어 있었다. 그러므로 심적으로 눌린 자는 영원히 자아를 대면할 수 없고 진실의 참모습을 들여다볼 수 없는 법이다.

그러나 고향의 역사는 그것이 바로 한반도의 역사요, 세계사의 한 결절점임을 알 수 있었다. 그것은 지금도 미완의 역사요, 도정에 있는 역사이리라. 세계는 마치 오랜 고목의 그것처럼, 우여곡절의 나이테를 품고 우람하게 자라나는 형국이었다.

1998년 여름, 나는 방북의 기회를 가질 수 있었다. 평양에서 원산을 거쳐 금강산으로 들어갔다. 깊고 깊게 돌아 들어간 비밀스러운 내금강 골짜기엔 곱게 씻긴 하얀 바위들과 연둣빛 물살이 찰랑대고 있었다. 거기 순수의 계곡에는 금강초롱꽃이 피어 있었다. 지상에 유일하게 여기 피어 있는 꽃. 그것은 우주의 중심에 피어 있었다. 골짜기가 피워 낸 정수. 그것은 금수강산의 중

심부에 피어난 겨레의 넋과 같은 꽃이기도 했다.

돌아오는 길, 바람 부는 마식령에는 가녀린 북한의 한 소녀가 머리칼을 날리며 하염없이 고갯마루를 넘어가고 있었다. 바랑 하나 짊어지고서.

나의 자아는 두 가닥의 회로를 따라 교차하면서 자라난 듯하다. 자연과 우주, 사회와 역사로 향하는 두 가닥의 회로. 그 둘이 바람 속에 얽혀 있듯이, 그것들을 그림 속에 녹이고 싶다. 그것들은 자아와 사물의 끊임없는 대화요, 세계 속에서 중심을 찾아보려 안간힘을 쓰는 한 존재의 마음 궤적일 뿐이었다. 그러나 그것들은 어쩌면 너무 멀리 있는 것들이었다. 그러므로 그것들은 비교적 단순한 것들이기도 하다.

2001년 오늘, 인터넷 시대에 나는 어떤 그림을 할까?

우리는 서로에게 어떠한 창을 내고 있는가?

우리는 얼마나 서로 평등해질 수 있을까?

또한 우리는 어떻게 서로를 새롭게 해 줄 수 있는가?

가장 가까이 있으면서 가장 어려운 신비의 사람들, 그 거울을 언제쯤 진정 들여다볼 수 있을 것인가?

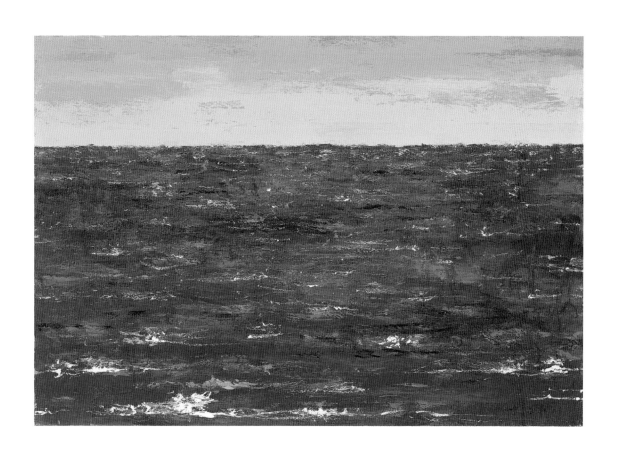

천수天水, 2000

아직도 멀었다. 형태를 더 자유롭게 풀고
흐트러뜨려야 하는데, 아직도 형태가 너무 많이
남아 있다. 사람이 나이가 들면 좀 어눌해지고
어설퍼지고 잘 잊어버리고 실수도 많이 하면서
생각이 좀 단순해진다. 젊은 시절에는 온갖 화려한
기법을 동원하는 게 좋았지만, 점점 어수룩하고
소박한 것이 좋아지고 세밀한 것에 대한 집착을
많이 놓게 된다. 추사 김정희도 일흔 살이 넘어서야
어린아이처럼 서툰 듯한 글씨체가 나온 거다.
그렇게 보면, 그림을 그린다는 것은 일생 자기 자신을
형성시키는 과정과 같다고 말할 수 있다. 나 역시
아직도 미완인, 만들어지는 과정 속에 있는 거다.
예술은 상당히 장기적인 것이다.

개, 2017

단순화되고 압축된 에센스, 핵심 같은 것.
그것을 내가 '상'象이라고 말하는데,
이해를 넘어서 한꺼번에 포착되는 것이다.
사실 그러한 현상을 그대로 드러내
설명하기가 상당히 어렵다.
일례를 든다면, '기억'은 사건의 요약인
상으로서만 강렬하게 남는 게 아닐까.

파란 섬, 2008

무엇보다 그림에서 내 리듬이 어떻게 흘러가고 있는가를
느끼는 것이 중요한 듯하다. 이를 위해 이미지를 빌려
오는 것이다. 추상抽象이라는 말과 같은 말이 바로
사상捨象이다. 추상은 뽑아 올리는 것, 사상은 버리는
것과 같은 행동인데, 무엇을 하나 뽑는 순간 다른
무언가를 하나 버린다는 의미다. 그런데 이 두 단어
모두 영어로 '앱스트랙션'abstraction이라는 같은 단어를
쓴다. 즉 이 단어는 사실 두 개의 뜻이 있는 거다.
그러니까 추상화시키는 순간 많은 것을 버리게 된다.
이러한 측면을 생각하다 보면 나의 그림은 추상 쪽으로
가는 것이라고 단순히 이야기하기보다는, 버리고 남기다
보니깐 그게 추상화된다고 설명할 수 있겠다. 수많은
사물 중에서 무엇 하나만을 뽑아서 강렬하게 만들려면,
나머지는 다 버려야 한다. 내 그림이 논문이라면 이제
결론을 써야 하는 단계에 온 것 같다. 논문 요약도
'앱스트랙트'abstract라고 하지 않나.

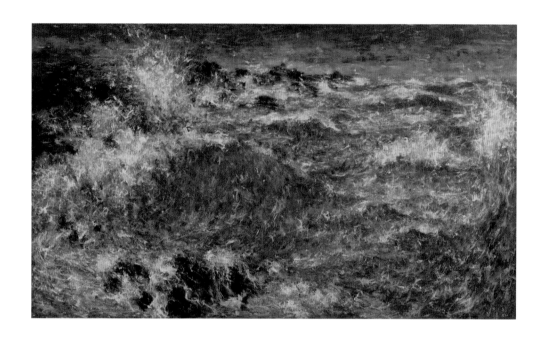

창파滄波, 2015

'추상'에서 '상' 자는 이미지 '상'像 자가 아니고 코끼리 '상'象
자를 쓴다. 이미지나 형태에 국한된 개념이 아닌 것이다.
주역에 '괘상卦象'이라는 말이 나온다. 이는 어떤 요약된 본질,
압본壓本 같은 것을 의미한다. 즉 어떤 사건의 핵심이랄까.
그리고 '사상'이라는 단어도 이와 관련된다. 그런데 갈수록
추상이라는 언어가 혼란스럽게 사용되고 있는 것 같다.
일반적으로 명료화가 아닌 '애매화'하는 것을 추상이라고
생각한다. 또 한편으로는 단순히 기하학적인 것을 추상이라고
이해하곤 한다. 물론 수학 자체도 추상적인 것이니까 맞는
말이지만, 동양 철학에서 볼 때 추상은 시간 속에 흘러가는
'사건'을, 어떤 기의 흐름을 추출하는 것을 말한다. 결국 본질,
골격을 중시한다는 의미다. 그런데 형상이란 것이 완전히
없어져 버려서 아무런 단서가 없다면, 일종의 문양이나
무질서한 얼룩만이 되어 버릴 우려가 크다. 그래서 나는
풍경으로부터 이미지를 빌려 온다. 말하자면, 추상이란 어떤
기운을 뽑아내는 것이다. 지금 시대야말로 이런 문제를
소화하고 넘어설 때가 되지 않았나 싶다. 미술이나 조형의
기본 요소로 우리가 다시 추상을 생각할 때 아닌가. 이는
전통적인 동시에 대안적인 방법론이 될 수 있다고 생각한다.

서북벽, 2009

그림의 방식

서녁 하늘이 붉게 타오르더니, 큰 바람이 왔다. 태풍은 어둑새벽 풀잎 끝을 흔들면서 동쪽으로부터 불어왔다. 서서히 구름장이 몰려들고 이윽고 비바람이 온 천지를 꽉 채우며 몰아치기 시작했다. 사흘 밤낮 동안 바다와 대지를 이리저리 휘저으며 헤집어 놓더니, 남풍 꼬리를 엷게 남기며 북방으로 사라져 갔다.

초강력 태풍이 아니라면 큰 바람은 큰일을 한다. 대기를 신선하게 하고, 마른 땅을 흠뻑 적셔 주고, 지하수를 보충하고, 염수와 담수를 뒤섞어 바다 생물 폐사를 막아 주고, 물 밑 돌들을 뒤집어 바다를 건강하게 한다. 부실한 것들은 꺾이거나 찢기거나 쓸려 나간다. 튼실하게 자라지 못하고 속성으로 허우대만 키운 나뭇가지는 여지없이 부러져 나간다. 그 위력에 경외하고 순응할 일이다.

바람이 지나간 뜨락에는 풋배, 돌배가 낭자히 나뒹군다. 바람이 솎아 낸 이것들 몇 개를 주위 본다. 아직 푸릇한 기운이 돌고 있으나, 이 작고 딴딴하고 동글동글한 것들은 내 속의 소년에겐 아주 매력 있는 것들이다. 사각거리는 껍질에는 여기저기 긁힌 자국도 보이지만 갖고 놀기도 좋고 보암직도 하다.

작은 캔버스를 꺼낸다. 일곱 덩이의 돌배들을, 산만하지만 땅에 떨어져 있는 자연 상태대로 올려놓아 본다. 이제 이 대상물을 재현representation하고자 한다. 그 탱글탱글한 태態를 그리고 싶다. 선을 토해 내는 작은 붓은 쓰고 싶지

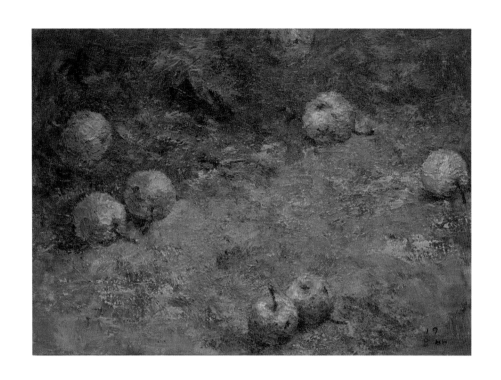

돌배, 2019

않다. 이것들은 가는 선을 가지고 있지 않으니.

작은 생령들—한겨울 파란 하늘가 나뭇가지 끝 빨간 감들, 껍질 울퉁불퉁한 노란 당유자, 모과, 두부, 오이, 까만 길양이, 찬 바람 속에 잔뜩 움츠린 왜가리… 이 작은 대상object들은 이에 집중해서 그것들만이 지니고 있는 그 자태를 재현하고 싶게 한다.

바람은 시간 속을 불어온다. 차가운 겨울, 소년의 귀때기를 베어 갈듯이 때리던 바람은 지금도 여전히 노년의 무뎌진 머리를 얼얼하게 후린다. 바람을 맞는 성성한 감각은 몸에 깊이 각인되어 있다. 그것은 흘러온 시간에 대한 감각이기도 하다.

바람의 행적은 오래된 폭낭(팽나무)의 수형을 빚어 놓았다. 한쪽으로 쏠린 가지들을 떨며 용틀임하듯 뻗어 오른 웅장한 줄기가 스산한 하늘 아래 굳건히 서 있다. 거친 피부엔 누렇거나 희끄무레한 마른 이끼가 버짐처럼 덮여 있고, 가지 끝에는 황연둣빛 꽃이 자잘하다. 수백 년에 걸쳐 구불구불한 마디를 만들고, 드러난 뿌리들 또한 사방으로 출렁거린다.

쑤아아아-쑤아-쑤아아… 바람이 일면서 나뭇가지들이 휘청거리고 물과 구름과 안개와 더불어 한 덩어리의 생명의 흐름으로 성장한다. 저 4·3의 시대

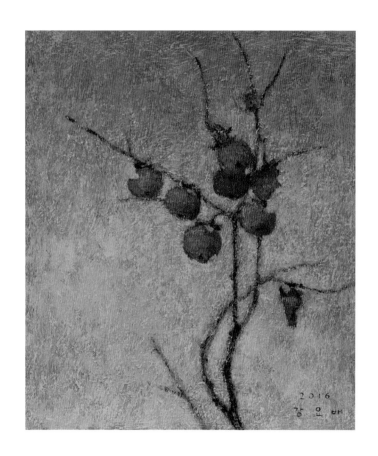

동시冬柿, 2016

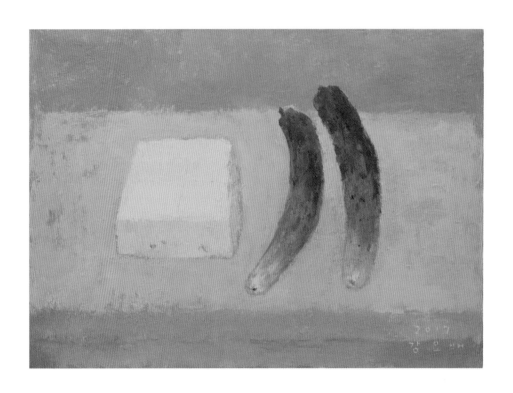

두부·오이, 2017

를 넘어, 추사의 시간을 지나, 겸재의 시대로부터 이 나무는 성장해 왔을 것이다. 역사의 목격자이며, 바람의 전언을 간직한 시간의 기록자다.

고목이 있는 정경은 관찰한 즉시 그려서는 안 된다. 시간을 품고 있는 풍경은 그에 대한 사색의 시간이 필요하다. 장엄한 흐름에 압도당한 감정은 연관 상념들과 더불어 더욱 풍부해져야 한다. 그것들을 모아 마음 한편에 갈무리하고 또 잊어버리기도 하면서, 발효와 숙성의 시간을 보내야 하는 것이다.

키 높이를 조금 넘는 큰 캔버스를 세운다. 고목의 굳세고 웅장한 흐름을 터트려 놓고 싶다. 그것은 표현expression되어야 한다. 큰 느낌이 표출되어야 한다. 힘을 분산하는 세부 묘사는 삼가야 한다. 대지와 하늘을 잇는 거대한 생명력, 전체의 큰 힘이 터져 나와야 한다.

바람 부는 섬에서 무리 지어 흔들리는 뭇 것들—폭설 속의 동백, 저 들판의 억새꽃 물결, 바다 물비늘, 별 무리, 구름장… 그것들은 나subject의 감정을 울리고 때리고 쳐서 한 덩어리의 큰 흐름으로 표출케 한다.

선듯한 아침 공기 속 풀잎마다 찬 이슬 맺히는 한로 즈음에, 청천은 한껏 위로 물러난다. 고개를 젖혀 머리 위 하늘을 보면 북쪽 하늘이 더욱 파랗다. 저 높디높은 창공을 어떻게 그려 낼 것인가? 저것은 구름이 분분하는 낮은 풍

경이 아니다. 텅 비고 높은 저것은 하나의 암시요, 간명한 압축이어야 할 듯하다.

체험들 속에서 요체를 끄집어내는 일, 이것이 '추상'抽象, abstraction 아닌가? 사물로부터 '코끼리를 끌어낸다'라는 말은 단순히 이미지의 문제만이 아니다. 동시에 생각을 응결하는 작용도 따라야 할 것 같다. 마음에 낙인되는 인상印象, 마음속의 심상心象, 하늘 별자리인 천상天象, 그것들을 꺼내는 추상의 상象에는, 주로 모습·이미지를 뜻하는 상像과 달리 인亻 변이 없다. 더욱 원본적이라는 뜻이다.

키보다 훨씬 높은 대형 캔버스를 세운다. 깊고도 두텁게 파란색을 골고루 바른다. 너른 색면色面이 되었다. 높은 창공에는 여린 바람이 불 것이다. 화면 가장자리에 붙여 몇 군데에 부드러운 빗자루질로 엷은 백색을 쓸어 입힌다. 명주 필이나 새털처럼. 가운데를 넓게 비운다. 어렵사리 찾은 '천고'天高의 상象이다.

서리 내리는 상강의 하늘에는 고공에도 빠른 바람이 분다. 한기가 있기 때문이다. 주황색 물감이 속도감 있는 빗질에 쓸려 쌀쌀한 늦가을 황혼 녘의 어느 하늘가를 암시해 줄 것이다.

이 화면들에는 지평선이 없다. 범상한 풍경으로 가는 단서는 금지되어야 한

천고, 2017

다. 단 하나인 바로 그것(!)을 위하여 잡다한 것들을 버린다. 모호함이 아니라 간결한 명료함이며, 추상의 강력함이다.

진정한 바람은 겨울 북풍이다. 차갑고 맵고 시리다. 어둑한 북쪽 먼 하늘에서 한바다를 건너와 섬을 후려친다. 바람에 밀려 분노한 파도는 꿈틀대며 포효하고, 지축이 쿵쿵 울리도록 절벽을 때려 섬을 깨어 있게 한다. 시커먼 현무암에 하얗게 물꽃이 피었다 지고, 물보라가 치솟아 하늘 위로 휩쓸린다.

바람을 타서 진눈깨비가 몰려온다. 내리는 게 아니라 포말과 함께 공중에서 난무한다. 바람과 눈발과 포말이 하나로 뒤섞인다. 스치고, 때리고, 부서지고, 날리며 울리는 저 소리들. 형체가 사라진 물보라, 눈보라를 보라. 삶에 가슴이 막힌 자들은 겨울 바다 앞에 서 볼 것이다.

대형 캔버스를 모아 세워 초대형 화면을 구축한다. 이제 그려야 할 형체가 없다. 사물의 분간이 사라진 곳엔 오직 소리와 춤이 있을 뿐이다. 쓸고, 때리고, 밀고, 긁고, 치고, 휘갈기고, 처바르고 싶다. 몸과 팔을 자유분방하게 쓰고 싶다. 행동action을 하고 싶은 것이다. 몸을 통해 가슴이 뚫리는 통쾌함으로 나아가고자 하는 것이다.

상강, 2017

보라 보라 보라, 2017

정지한 작은 대상에서부터 요동치는 대기의 상태까지, 한 알의 작은 과일, 성장하는 나무, 흐르는 구름, 폭풍설의 바다까지 우리의 체험은 놓여 있다. 대상에 대한 관찰은 점차 감정의 표출, 간명한 압축을 거쳐 주체(나)의 행동으로 나아간다. 대상에 대한 얽매임에서 자신을 풀어놓아 그에 구애됨이 없이 스스로 움직이고 싶은 것이다.

시선으로 거리를 두던 것을 점점 더 가까이에서 소리로, 냄새로, 맛으로, 촉감으로, 의지로 온몸으로 받아들이고자 한다. 공감각은 그 풍부함을 통해 사물의 정곡에 이르는 정밀한 방식일 것이다. 『반야경』般若經의 '안이비설신의'眼耳鼻舌身意가 이 아니던가. 육근六根을 구비한 우리는 그 어느 하나만을 쓰지 않는다.

그림의 방식들—재현, 표현, 추상, 행동은 모든 그림에 나타나는 주된 경향성이다. 어떠한 그림도 단 하나의 방식만으로 환원시켜 설명되어서는 안 된다. 상대적으로 어느 한 방식이 더, 또는 나머지 방식은 덜 사용되었을 뿐이다. 동서고금의 모든 회화에는 네 가지 방식이 적절히 합성되어 있다 할 것이다. 재현성에서 수행성으로 나아갈수록 화가의 자유도는 높아 보인다.

그러나 무엇보다 중요한 것은 이 방식들의 최종 효과, 감동의 문제다. 성공적인 그림은 방식의 적절한 사용에 의해 참신해야 하고, 풍부해야 하고, 간결하며, 생동해야 한다. 그것은 먼저 창작자 자신을 놀라게 해야 하고, 다

시 감상자의 마음을 반드시 움직여야 한다. 그가 그림 앞에 섰을 때, '어!…아하…야~' 하는 마음이 일어나도록 해야 한다. 이것이 그림을 통해 우리가 새로운 곳에서 새롭게 되어 만날 수 있는 가능성이다.

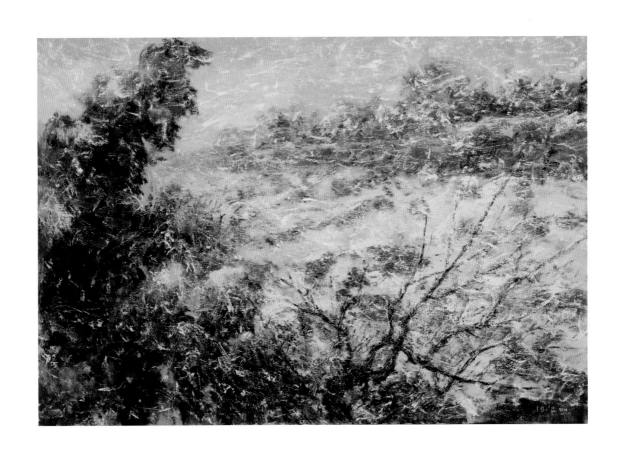

폭풍설, 2018

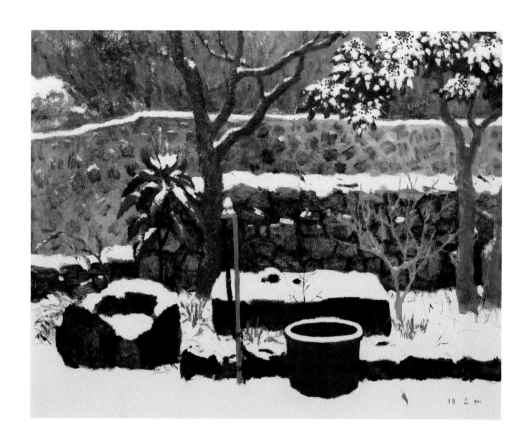

수직·수평면 풍경, 2018

태풍 부는 하늘의 모습을 자연의 형태에
구속되지 않고 추상적인 형상으로 화면에
그려 내고 싶었다. '기운생동', 마치 살아
있는 것처럼 형태가 파괴되는 그 기세를
어떻게 화면 안에 살릴 수 있을까.

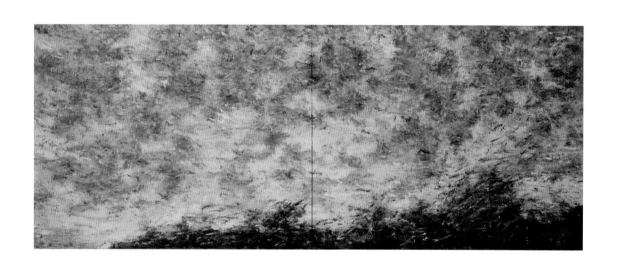

풍천風天, 2010

나무를 비롯한 모든 존재는 향을 만들고 있다.
나무도 그렇게 추상화를 한다. 향나무도 변두리
재목은 향이 나지 않을 뿐만 아니라 빨리 썩는다.
심재에서 깊은 향이 난다. 그렇게 수백 년 걸쳐
향을 진하게 만들고 있다. 향, 에센스. 이건
효율성이다. 향은 정수에 닿아 있다. 면적을
다투는 것이 아니고 깊이를 다루는 것이기 때문에
추구하는 방향 감각이 다르다. 이것은 많은 것을
커버하고, 모든 갈등을 쓸데없는 것으로 만든다.
마술적이다.

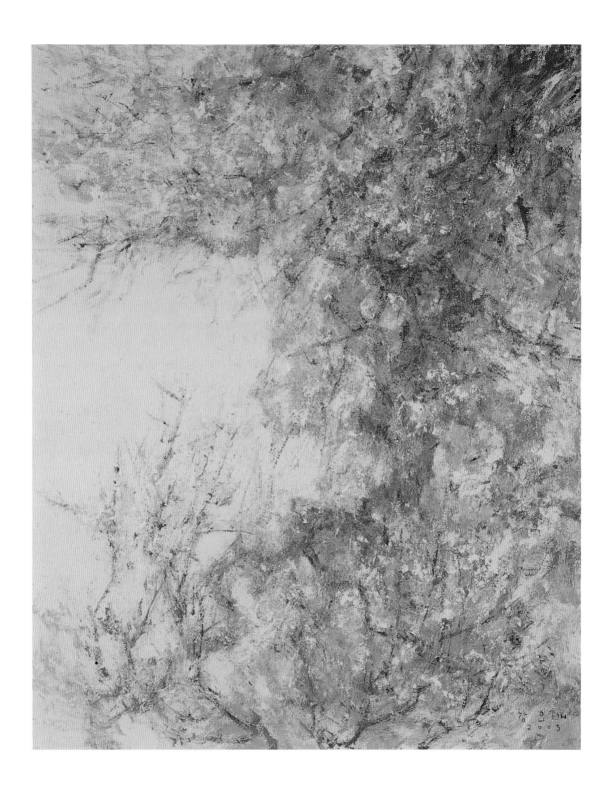

홍매, 2005

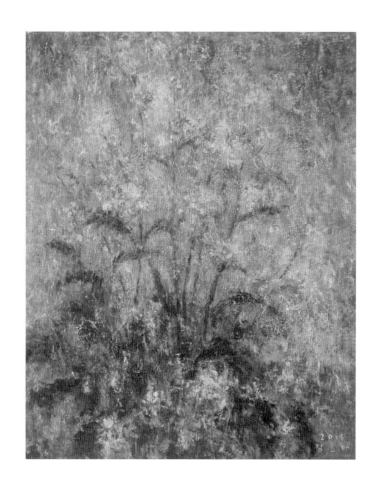

갓, 2015

많이 보인다고 해서 그리기가 쉬운 건 아니다.
유채꽃을 그린다고 하면, 그냥 노란 유채꽃이
아름답다고 할 게 아니고, 노란 색깔이 더 강렬하게
주위에 있는 사물까지 반사되게 그려야 한다.
옛날에는 워낙 유채를 많이 재배해서 제주도의
웬만한 들판이 다 유채밭이었다. 봄만 되면 곳곳이
전부 노란 세상이다. 그러니 학생들이 버스 타고
등교할 때, 버스가 유채밭을 지나면 차창 안 학생들
얼굴이 노란색으로 변하곤 했다.

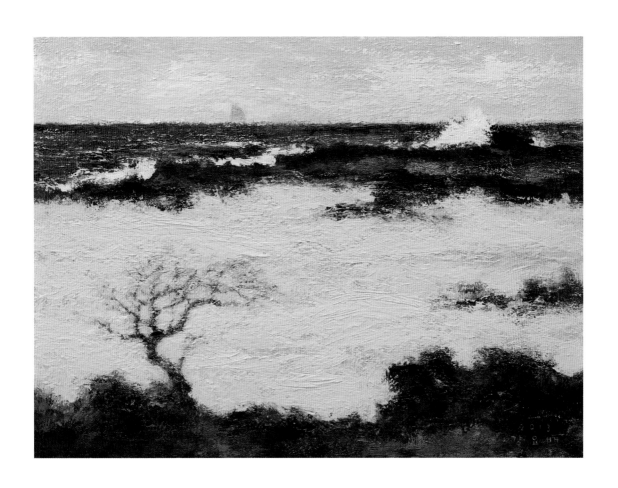

유채밭, 2013

객관적인 풍경이라는 것은 거의 불가능하다. 사실
객관적이라고 생각하는 것도 객관적인 게 아니니까 말이다.
그 문제는 상당히 철학적인 이야기다. 사물을 파악할 때
주체와 대상이 통일되면 제일 온전한 인식이라고 본다.
너무 거리감을 두든가, 또는 완전히 대상 안에 몰입하든가,
혹은 너무 왜곡해서 갈라서고 초월하는 상태가 아니라,
멀지도 않고 가깝지도 않고 몰입되거나 왜곡되지도 않는
상태를 말한다. 대상 그 자체라는 것은 가정으로만 생각해
보는 거다. 내가 아는 만큼이 바로 그 대상 아니겠는가.

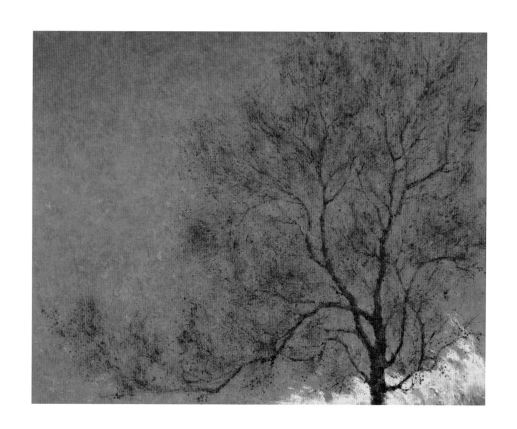

팥배나무, 2013

살아 있는 자연은 싱싱한데, 사진으로
옮기면 재미가 확 떨어져 버린다.
그림이라고 하는 것은 몸에 의해 뭔가
살아 나와야 하는데, 너무 사진 이미지에
의존하다 보면 오히려 놓치는 게
더 많은 것 같다. 자기도 모르는 것이
그림 안에서 우러나오는데, 그런 것은
그림만이 가질 수 있다.

물비늘, 2015

전체를 보고 부분을 검토하고
또 검토하고 메꿔 나간다. 그러나
화면에 그리는 시간은 그리 길지 않은
듯하다. 수정하기보다는 숙고하여
부분들을 채워 나간다. (…) 나에게
시간의 양은 작품의 질을 결정하는
것이라고 스스로 믿고 있다.

서북 하늘, 2009

2

동백꽃 지다

동백꽃 지다

진정한 분노 뒤에는 따뜻한 마음이 있다.
뜨거운 사랑이 있기에 분노가 가능하다고 본다.
복수초가 스스로 에너지를 내서 눈을 녹이듯이,
그런 에너지가 분출될 수 있도록 해야 한다.

동백꽃 지다, 1991

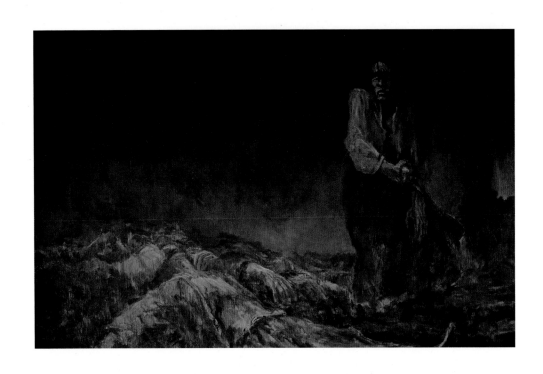

이승과 저승 사이, 1991

내가 다루는 주제는 현실의 직접적
모습도 아니오, 근원적인 상징도 아니다.
굳이 말한다면, 그것은 생존의 지평
그 복판을 흐르는 인간 뜻의 문제다.

불인不仁, 2017

시간 속에서

사는 동안 절망의 벼랑 한 발자국 앞까지 이르는 수가 있다.

20년 전, 거리에는 함성과 최루 가스 냄새가 가득했고,

30대 후반의 나는 생활의 어려움 속에서 심신이 극도로 쇠약해졌다.

'혹, 내 생에 주어진 시간이 많지 않다면 내가 꼭 해야만 할 일은 무엇인가?'

그때에 이르러서야 나는 '4·3'을 생각했다. 알 수 없는 공포의 장막, 저 너머
에 있는.

내 고향 제주, 그 섬에 무슨 일이 있었던가?

수많은 사람의 죽음, 폭압적 살인 기제의 작동, 매몰·협박·감시에 의한 인
멸과 봉인, 살아남은 사람들의 울분과 눈물, 그리고 침묵.

물론 나는 그것을 직접 겪지 않았다. 그 일은 내가 태어나기도 전 일이니까.

그러나 또한 나는 그 일들을 알려고 하지 않았다. 두렵고 어리석었으므로.

'나약하고 무력한 내가 그 죽음들을 생각하고 드러낼 수 있다면…'

그것이 절망에 빠진 나에게 작은 희망이 될 수도 있었나 보다.

그러나 그것은 내 일천한 인생 경험, 짧은 호흡으로는 감당하기 어려운 일이
었다. 역사는 불가해하고도 깊은 심연을 이루며 무겁게 흐르고, 나는 단지
그 표면을 보는 게 고작이었다. 곡해하고 오인하다 못해 심지어 훼손하지나
않을까 몹시 걱정되었다.

아직도 나는 4·3을 채 모른다. 내 상상력은 체험의 진실성 앞에 무릎을 구부
린다.

역사의 진정한 의미는 끊임없는 숙고 속에만 있는지 모른다.

2000년 1월 '제주 4·3 사건 진상 규명 및 희생자 명예 회복에 관한 특별법'

이 제정 공포되었고, 이에 따라 〈제주 4·3 사건 진상 조사 보고서〉가 채택되고, 대량 학살에 대해 정부가 공식 사과했다.

그러나 아직도 도착倒錯된 언설들이 4·3 혼령과 유족의 마음을 후벼 파고 있으니, 역사는 끝난 것이 아니다.

삶이란 무엇인가?

죽음의 그림자를 끊임없이 걷어 내는 일이라 말할 수 있지 않을까?

그렇다면 그것은 언제나 천하에 가득할 것이다.

절망을 딛고 올라서는 곳에, 새봄의 꽃처럼 생이 있는 게 아닐까?

(2008. 2.)

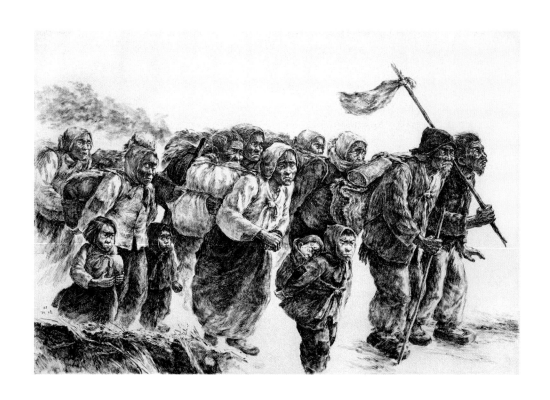

하산민, 1989

하늘에 새카맣게 몰려다니던 까마귀들은 4·3의
목격자들이다. 팽나무나 까마귀는 바람 속에서
자란다. 시련을 딛고 시련과 일체가 되면서 살아온
오래 사신 분들의 강인한 삶의 모습이 이들과
연결되는 이미지다.

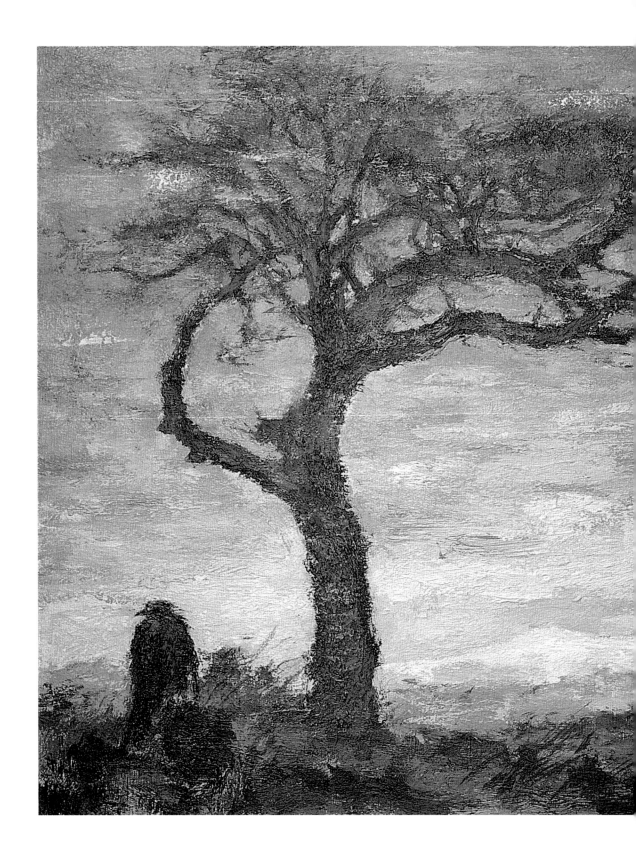

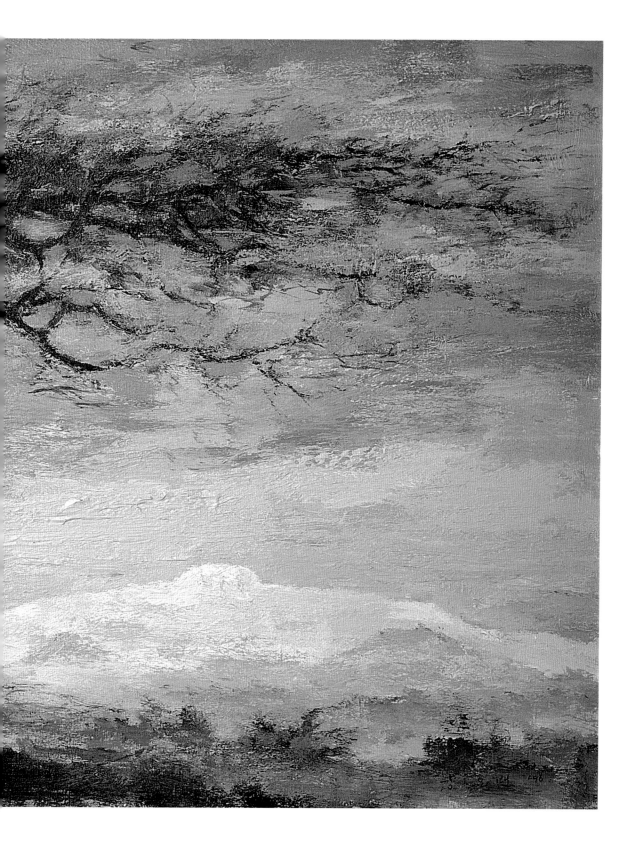

팽나무와 까마귀 I, 1996

폭낭은 모든 걸 알고 있다.

만 리에서 날아온 바람이 여기 와서 가만히

움직이지 않는 폭낭과 대화하다 간다.

겨울이면 만주에서, 여름이면 남태평양에서

날아온 소식들을 여기 가만히 앉아서 다 듣는다.

그렇게 바람이 폭낭을 만들고 또 폭낭은

바람의 존재를 기억한다고 볼 수 있다.

그래서 서로가 서로를 존재시키는 관계다.

저 작은 가지들은 그런 바람의 소리를 들으며

자라고 기억한다. 바람의 기록이 저 가지다.

그래서 '바람이 폭낭이다'라고 할 수 있다.

또, '폭낭이 바람이다'라고도 할 수 있다.

둘은 하이픈으로 강렬하게 연결되어 있다.

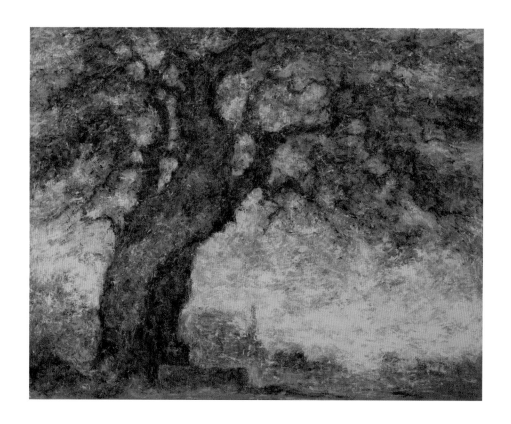

풍목; 2016

4·3을 그리며

내 고향 제주, 이 스산한 인생의 소년 시절을 회상한다.

장구한 세월을 모질게 불어오던 북풍, 그 시린 바람에 살점을 씻긴 채 뼈 마디마디로만 수백 년을 자라 온 동네 어귀의 팽나무.

잿빛 창공에 거대한 곡선을 이리저리 그으며 바람과 희학질하던 수천 수백 마리의 시커먼 바람까귀 떼.

제삿날 저녁 어머니를 따라 이웃 마을로 들어설 때면 어스름 속 뿌연 하늘을 가로막으며 음산하게 다가오던 높직한 성벽의 돌담.

온갖 사물에 붙은 바람 소리, 끊임없이 귓전을 스치는 알아들을 수 없는 귓바람 소리.

흑·회·갈색의 척박한 땅, 그러나 그 땅을 사람들은 인고로 일구어 맑은 가을이면 축축 늘어진 누런 조 이삭들이 밭마다 가득했고, 고구마 덩이들이 이랑을 벌리며 맺혔다. 그러한 날에, 갓 찐 고구마를 한 구덕(바구니) 가운데 놓고 팽나무 마디 같은 손을 한 할머니들이 손자들과 모여 앉으면, 하얀 고구마 속같이 해학이 피어나는 절제된 풍요도 있었다.

이렇듯 어린 시절의 제주 풍광은 인간의 삶을 부정하지도 치장하지도 아니하였다.

고향을 떠나 20년을 방황하면서 나는 조금씩 사회와 역사에 대해 눈을 뜨기 시작했고, 땅의 시련보다 더욱 가혹한 것이 역사의 시련이었음을, 어리석게도 이제야 늦은 공부를 통하여 알게 되었다.

혹독한 바람은 수백 년을 두고 외세의 침탈로 몰아쳤다. 참으로 독한 바람은 내가 태어나기 4년 전 오랜 식민지 백성이 해방의 깃발을 휘날리던 날,

저 태평양을 건너와 이 작은 섬을 후려치고 삼키었으니 이 피의 바람이 바로 4·3이다. 그리고 독한 바람에 맞서 그것을 갈라 친 저항이 4·3이다.

제주도에서 나고 자란 사람이면 누구나가 의식적으로 또는 무의식적으로 과거에 대해 검은 장막을 드리우고 산다.

어디 제주도 사람뿐일까? 분단 조국을 사는 사람이면 누구든 그럴 것이다. 가슴속 깊이 울분과 공포가 뒤섞인 알 수 없는 응어리를 묻어 둔 채.

이제 제주 섬은 여기저기 독버섯이 피어나듯 외지 자본에 절경들을 장악당한 채, 부정한 풍요의 기운에 휩싸여 떨고 있다. 이러한 풍요는 제주의 것이 아니다.

자애로운 땅. 피땀으로 지켜 온 선조들의 땅. 그리고 그것은 그러한 선조들을 받들고 기려 그 뜻을 따라 사는 후손들의 땅이어야 할 것이다.

역사의 맑은 바람을 쐬어 내 가슴속 응어리의 정체를 밝혀 보고자 시도한 것이 〈제주 민중 항쟁사〉 연작 그림이다.

그러나 나의 일천한 인생 경험, 그 짧은 호흡으로는 역사의 심연 저 깊이로 잠수해 들어가기에 역부족이었다. 오히려 그 실체를 손상하지나 않았는지 심히 걱정스럽다. 제작 과정에서 조언을 구하느라 여기저기 말을 퍼뜨린 것이 빈 수레가 요란한 격이 되고 말았다.

그림을 그리는 일은, 어떤 점에서 상상력을 매개로 세계 사물을 형상적으로 인식하는 일이라고도 할 수 있을 것이다. 그러므로 활성적인 상상력의 속성상 늘 새로운 인식으로 나아갈 수밖에 없다. 그것은 마치 한차례의 수확이 끝나면 그 밭을 다시 일구어 새로운 씨를 뿌리는 일과도 흡사한 듯하다.

나는 나의 그림밭, 영원한 원시의 손노동의 밭에 한 땅을 남겨 둔다.

언젠가 때가 되면 다시 4·3을 경작하기 위하여.

(1992)

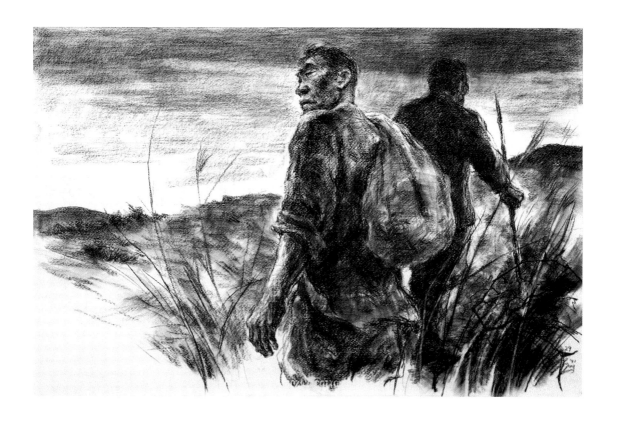

입산, 1991

가끔 어머니가 "불이 와랑와랑 허당 확 봉홧불이 오르고, 사람들이 왔다 갔다 허멍 와닥닥와닥닥했져. 신촌에 피신행 이시난 한겨울에, 신촌초등학교 운동장에 다 모이랜 행, 총을 탁 걸어 놓고, 쏘잰 허는디 누군가가 중단을 시켜 겨우 살아났져", 이런 이야기를 한 기억이 난다. 초등학교 4학년이 될 때쯤에도 "누구네 집에 십격(습격) 들었져!"라는 말을 들었는데, 나는 도둑이 들었다는 것으로만 알고 있었다. 동네 어른들은 아이들의 머리카락이 좀 길면 "폭도같이 하고 다니지 말라"라고 핀잔을 줬다. 옛날이야기다. 아마도 4·3을 대놓고 이야기하지는 못했지만, 일생 생활에서 간간이 들은 말들이 어렴풋하게 어릴 적 기억에 스며들어 있는 거 같다. 시간이 지나 생각해 보면 이렇게 잠복되어 있던 것이 어떤 계기를 통해 자기도 모르는 사이에 하나의 작품 주제로 드러나는 거 아닌가…. 묘한 일들이 벌어지는 것이다. 피하려야 피할 수 없는, 내면에 깊이 가라앉았던 기억이 중대한 문제로 부상하는 그런 때가 있는 것 같다.

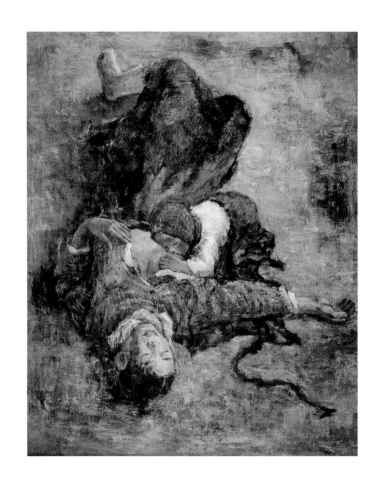

젖먹이, 2007

4·3 순례기

4·3이라는 역사적 맥락을 가지고 제주의 산천을 찾아본 것은 이번이 처음이다. 1박 2일로 짜인 순례 일정을 더욱 확실히 경험하기 위해서, 그리고 나로서는 너무 모르므로, 먼저 한라산을 중심으로 한 제주 전역을 대강이라도 둘러보고 전체적인 감을 얻은 후 순례에 참가하기로 하였다.

사람은 보통 보고자 하는 것을 보게 마련이므로, 나로서는 우선 자연적인 배경이라 할 만한 것들, 세월이 지나도 쉬이 변치 않는 것들, 즉 한라산 자락에 펼쳐져 있는 오름과 평원, 마을의 입지와 규모, 마을에서 보이는 한라산의 모습, 한라산으로부터 오름과 마을 갯것 바다까지를 잇는 흐름, 돌담, 고목 등을 살펴보려 하였다. 나는 처음 송당과 교래 사이의 대천동에 가게 되었는데, 이곳은 광대한 평원과 사방에 널려 있는 나지막한 오름들(그 선이 곱고 어쩐지 애잔한 느낌을 주는)로 하여 마치 연꽃의 한가운데 와 있는 듯한 형국을 이루고 있었다. 가까운 아무 오름에나 올라도 사방이 훤히 관측될 수 있고 조천, 구좌, 성산, 표선 네 개 면에 쉽게 이를 수 있는 이 지점은 전략적 요충지였을 법했다. 언뜻 저 멀리에 무릎을 가리는 풀섶을 헤치고 일단의 유격대원들이 바람을 가르며 행군하는 듯한 환영이 떠올랐다. 군데군데 바람에 휘청대는 수리대 무리로 보아 타 버린 집터인 듯한 곳도 눈에 띄었다.

당시 마을이 전소되었다는 금덕의 수백 년 묵은 팽나무들, 피땀으로 쌓았을 항파두리의 거대한 토성, 크게 솟아오른 어승생악과 올록볼록한 부근 오름들이 보이는 서회선, 당시 농어민 50여 명을 달음질시키고 사살했다는 모슬포 초입 진개동산, 파도 부서지는 가파도로부터 모슬봉과 산방산으로 매듭을 만들고 한라산으로 오르는 세勢, 조그맣고 평화스러운 구억분교, 문

주란이 뜨락에 가득 피어 있는 하도의 해변가 집들, 드넓게 펼쳐져 있는 현무암의 갯것, 열 지어 놓인 잠녀 구덕들, 멀리 보이는 다랑쉬 오름과 지미망과 성산 일출봉, 당시 피바다를 이루었다는 표선 백사장, 절경을 장악하여 들어선 거대한 호텔들과 살찐 종려수들로 인하여 부정한 풍요의 기운이 넘실대는 정방폭포(그 떨어지는 물소리).

　이렇게 대략적인 예비 답사를 마치고, 이제 단체의 일원이 되어 자세한 설명과 함께 사적지 하나하나를 도는 순간, 이것은 단순한 답사가 아니라 순례라는 말 그대로 하나의 '의식'임이 분명해졌다. 'ㄱ으니ㅁ르'(제주시 사라봉 근처의 높은 재)를 내려올 때 마치 타임머신처럼 시간을 뚫고 앞서가는 선두의 차량을 보면서, '깨끗한 피'를 찾고자 하는 사람들의 집념이란 얼마나 끈질긴 것인가, 하는 생각이 들었다. 그러나 곧 이러한 나의 생각은 그 발상 자체가 욕먹을 짓이라고 생각되었다.

　일제 말 갖은 고통 속에 닦아 놓은 진드르 길을 쉽게 지나 조천에 이르니, 역시 잘 조사한 제주 4·3연구소의 설명에 따라 조천중학원의 옛 자리와 미밋동산을 살펴보게 되었다. 원당봉·신촌·조천 중산간까지 시원하게 뻗은 지세를 보면서 청년들이 이 지경을 왔다 갔다 했을 1946~1947년도의 분위기를 생각해 봤다. 함덕 백사장에는 군데군데 둘러서 있는 늙은 팽나무들이 세월을 암시하고 있었고, 북촌초등학교 뒷담인 옴탕밭(옴팡밭), 교정, 돌담 들은 당시의 현장감을 아직도 머금고 있는 듯했다. 북촌리는 다닥다닥 붙은 집들, 구불구불 도는 골목, 다 몽그라진 나무 등 전체적인 분위기로 보아 40년 전 대참사에서 아직도 회복되지 못한 듯했다. 일행이 와흘굴에 들어갔

을 때는 울리는 소리로 인하여 대지가 신비로운 피난처를 미리 마련해 놓은 듯하다는 생각이 들었다. 팽나무 밑에 모여 앉아 할머니로부터 듣는 이야기도 좋았다. 그런대로 잘 남아 있어서 전략촌의 모습을 짐작케 하는 선흘성을 지나 송당까지의 피곤한 먼짓길을 달리면서, 식량을 나르거나 연락을 하거나, 피신하기 위해서 이만한 거리를 예사롭게 걸어 다녔을 사람들, 풀과 돌 뿐인 땅에서 싸움에 축성에 생존에 바쳤을 헐벗은 육신의 노력에 대해 생각해 보았다.

교래리의 밤, 스쳐 가는 구름, 횃불, 사방의 어두움은 장중한 분위기를 자아내고 있었으며, 초청되어 온 교래리 아저씨의 야생 이야기와 분위기도 강한 인상을 주었다. 투쟁의 핵심부 상황과 산 생활에 대한 이야기가 있었으면 더욱 좋았을 법한데, 끝까지 듣지는 않았지만 피곤을 모르는 선후배의 논쟁 또한 (그분들에게는 대단히 죄송하나) 좋았다.

이튿날 8월 15일, 고사리·산수국·과대(키 작은 제주 조릿대)가 무성한 컴컴한 숲을 지나 산속에서 치르는 조촐한 의식 행사도 뜻깊었다. 하산하면서 젊은 팀에 끼어 제주대학교 교정을 들르니 거대한 걸개그림이 걸린 곳 밑에서 국토 순례 대행진을 마친 학생들이 상기된 얼굴로 저녁 행사를 준비하고 있었다. 일행이 동참 여부를 놓고 신중한 토론을 벌이는 동안 나는 술이나 한잔하면서 뒤풀이나 했으면 하는 생각이 간절했다. 어스름이 깃들 무렵의 박성내, 그 잡초 어지러운 돌바닥, 이 지점에서 와흘까지의 거리를 가늠해 보았다. 저녁 10시 정각, 출발점인 제주 4·3연구소에 일행이 정확히 다시 모이는 것을 보니 매사를 토론과 합의로 탄탄히 수행해 가는 진행 담당자와

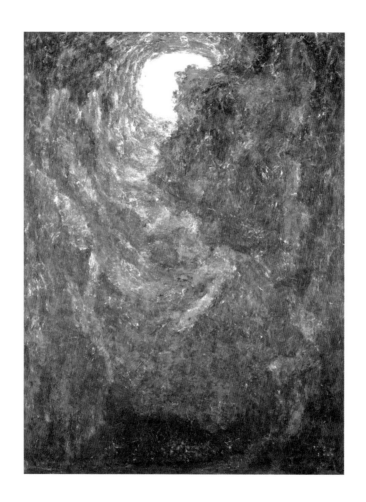

거멀창, 2009

참가자들이 믿음직스러웠고 나처럼 허술한 사고방식으로는 일이 제대로 될 리 없다는 생각이 들었다.

평가회를 마치고 순례 행사를 마무리 짓기까지 나로서는 모든 게 만족스러웠고, 특히 이번 기회를 통해서 4·3의 현장감을 그 일단이나마 어느 정도 잡아 볼 수 있었다는 점을 큰 보람으로 생각한다. 그리고 어떤 부분 부정한 방법으로 살쪄 가는 이 땅, 그 후육질厚肉質을 벗겨 내고 선대의 뼈대를 다시 찾아 어른, 아이 할 것 없이 모두가 한 넋으로 다시 모일 그날을 생각해 본다.

(1989)

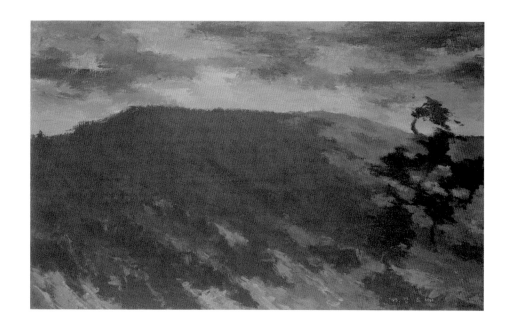

붉은 오름, 1993

〈흙노래〉는 통시적인 상징이다.

전 제작 기간에 한 서리고 애달픈 제주의 민요,

노동요 100여 편을 끊임없이 반복적으로 틀어 놓고

그 느낌 속에서 그렸다. 나 자신도 그림을

볼 때마다 민요 가락이 계속 뇌리에 빙빙 돌곤 한다.

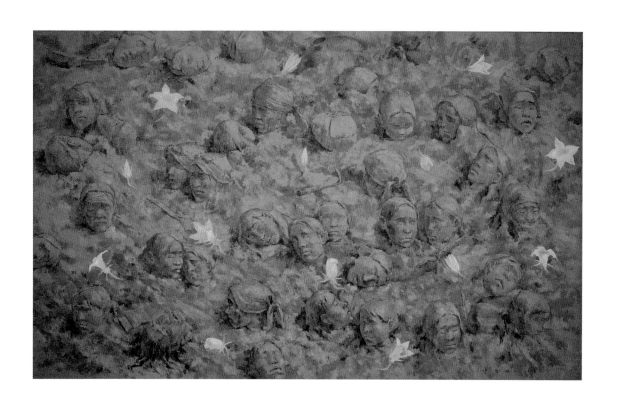

흙노래, 1995

현장 연구원들의 겸허한 마음

아프던 몸이 회복되던 1989년 봄날에 나는 4·3을 공부하기 시작했다. 그 전해에 갓 창간된 《한겨레》신문에 현기영 형의 소설 「바람 타는 섬」이 연재됐다. 거기에 따르는 삽화를 그리게 되어 자연스럽게 많은 만남을 가졌고, 소설과 술상 머리의 가르침을 통해서 제주 섬의 일제 강점기 항일 운동에 관한 공부를 할 수 있었다.

사실만의 문제가 아니었다. 오늘의 삶의 문제와 과거의 문제를 대조하여 올바른 방향을 모색하고, 삶의 무대인 섬 땅의 그 혹독하고도 한편으로 무한히 자애로운 특질과 그로부터 빚어진 마음결들을 사색해 내는 넓고 깊은 시선에 감탄했다.

서울 생활의 복잡함과 삭막한 인간관계에 지친 도시 부적응자였던 나는 절실한 인간상을 그려 보고 싶었다. 모진 역사의 한가운데 있었던 제주 사람들을. 그것이 4·3을 공부하게 된 계기다.

4·3 공부라 해도 서점에서 구입할 수 있었던 십수 권의 관련 서적을 읽고 4·3 당시를 이해한다는 것은 불가능한 일이었다. 알 수 없는 심연의 깊이를 지닌 인간사의 진실이기보다, 사건의 얼개를 대강 그려 보는 수준이었다.

그러던 중 만난 두 권의 증언 자료집 『이제사 말햄수다 I·II』(제주4·3연구소 지음, 한울, 1989)가 4·3의 리얼리티에 대한 눈을 뜨는 데 큰 도움을 주었다. 체험자의 한과 피눈물이 밴 조심스러운 말들, 제주 말로 전해 오는 상황의 구체성(이상하게도 표준말로 표현되면 상황은 형해화·추상화된다), 전체 사건의 추이를 따라가며 세심하고도 논리적으로 정확하게 배열된 정황들이 눈에 선연히 들어왔다.

이 기록들은 기초 채록자인 연구원들의 사려 깊고 희생적인 노력의 산물임을 알 수 있었다. 대大수난의 역사 앞에 서 있는 이들은 제주 섬에 새롭게 태어난 아들딸로서 현명하고, 겸허하고, 진지하고, 폭넓고, 철저하고, 지혜로운 품성을 지니고 있음을 느낄 수 있었다.

여전히 살벌한 감시·검열의 사회 분위기 속에서 진실을 향해 조금씩 나아갔던 이들의 용기에 무한한 지지를 보낸다. 요즘처럼 그 흔한 차량도 없이 비포장의 중산간 길을 하염없이 걷고 걸어 체험자인 할머니·할아버지를 찾아가서 한 맺힌 사연을 묻고 듣고 돌아오는 길, 무거운 마음에 맺혔던 눈물들을 누가 알 수 있었을까? 나의 4·3 그림이 이들에 빚진 바가 참으로 크다.

이후 나는 제주로 귀향하였고, 이들과 따스한 우정을 나누었다. 연구소는 시대 상황에 시의적절하게 대응하면서 끊임없는 증언 채록, 출판, 사료 정리, 성명 등 사회 운동에의 참여를 성실하게 수행해 왔다.

그중에서도 2007년 제주 국제공항 유해 발굴 사업은 특기할 만하다. 5m의 두꺼운 매립토 속 차가운 땅에 짓눌려 있던 수백 구의 유해, 그 위치를 정확하게 찾아내고 성심성의껏 발굴·안치했으니 그 혼령들에게 조금이나마 안식이 되었으면 한다.

수개월에 걸쳐 유구를 수습한, 이 사업에 몸을 던져 참여한 연구원들의 착하고 고운 심성을 잊을 수 없다. 4·3이란 죽고 죽임의 사건일 뿐이던가? 그것은 그로부터 살아오는 길, 즉 '도'道이기도 할 것이다.

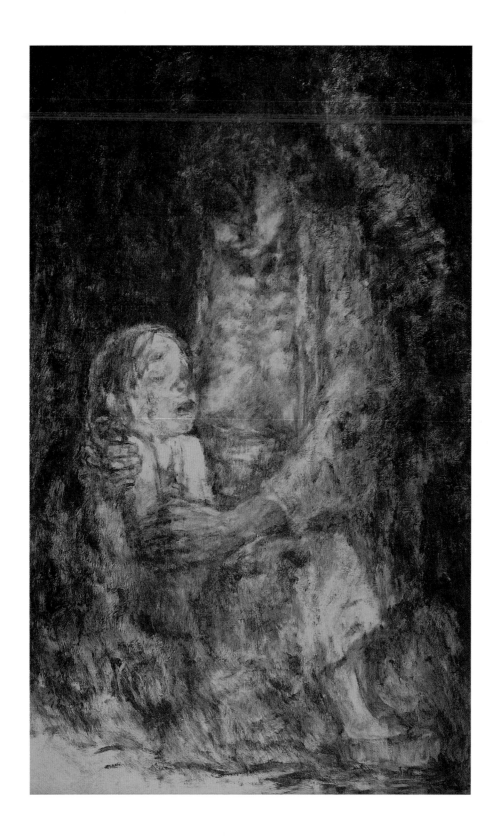

빈 젖, 1992

빌레못굴의 유골, 1992

소설이나 영화는 주인공이 있어서 시간·공간을
이동하면서 묘사되지만, 그림은 연작을 통해서
시간을 말하고, 장면을 통해서 공간을 말한다.
주인공을 특별하게 설정하지 않는 반면,
많은 사람을 어느 정도 같은 비중을 갖는
주역으로서 묘사할 수 있는 특성도 있다.
그림 속의 한 부분을 차지한 민중의 한 사람은
어떤 조역으로서 자리하는 데 그치지 않고
나름대로 등가의 가치를 갖는 존재로서
표현될 수 있지 않겠는가 하고 생각했다.

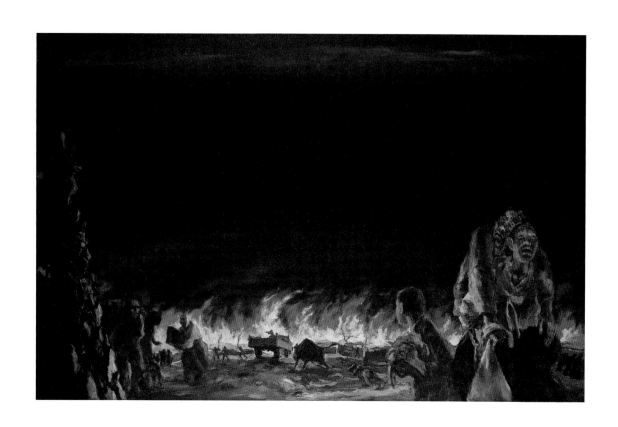

천명天鳴, 1991

할머니는 군중을 가리키면서 옆의 며느리에게
"애야, 봐라. 저기 사람들이 허옇게 올라오는 것을 보니,
아무래도 산 쪽이 이길 것 같다" 하고 있다. 물론 군중
앞에 있는 선전대가 시국 연설도 했을 것이다. 그러나 그
장면보다는 자연스럽게 대자연 속에서, 특히 한라산이란
신령스러운 산, 제주도민에게 큰 믿음이 되는 산의 품속에
수많은 민중이 편안한 마음으로 집회를 하고 있는…
불교식으로 말해서 '영산회상'의 발상이랄까 구도랄까
그런 것을 생각해 봤다. 즉 여기서 역사 또는 세계의 중심,
진실의 담지자들은 대다수 민중이고, 그 사람들 나름의
소박한 판단이 있고, 자연스러운 평화가 있다는 생각에서
그런 장면을 잡아 본 것이다.

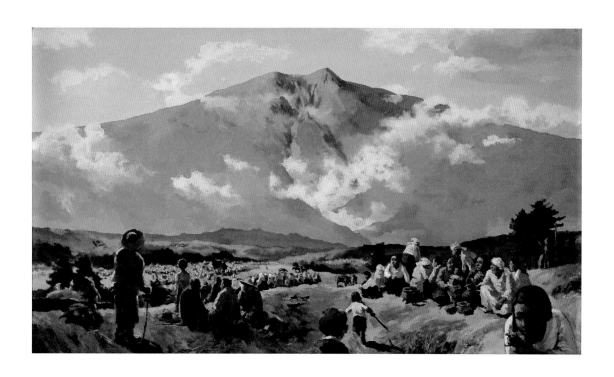

한라산 자락 사람들, 1992

피카소Pablo Picasso도 〈한국에서의 학살〉Massacre en Corée
에서 썼지만, 기계 장치가 총을 난사하는 듯한
'기계적인 인간'을 나타내려 했다. 당시 참혹하게
학살을 행한 사람들을 일방적 명령 구조 속에서
개인의 인격을 갖고 있는 인간이라기보다
조직화되고 강요된 상황 속에서 마치 쇠붙이로
만들어진 기계처럼 작동되는 존재로 본 것이다.

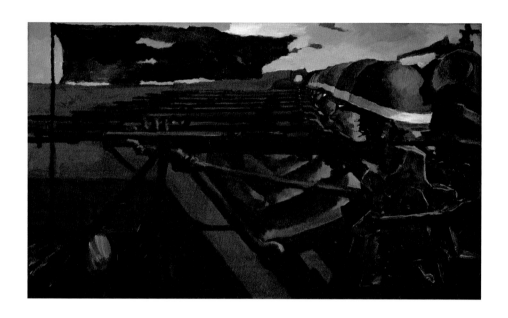

학살, 1992

저항은 삶을, 생존을 위한 것 아닌가.
어떠한 이념, 낙관, 슬픔, 비극, 이런 것들을
넘어서서 '생존 그 자체'에 가치를 둬야 하지
않겠느냐. 즉 우리는 '삶을 부정하거나 치장해서는
안 된다'라는 시각으로 먼 고려 시대부터
현대사까지 바라보자는 것이 착수하면서의
마음이자 끝나서의 마음이었다.

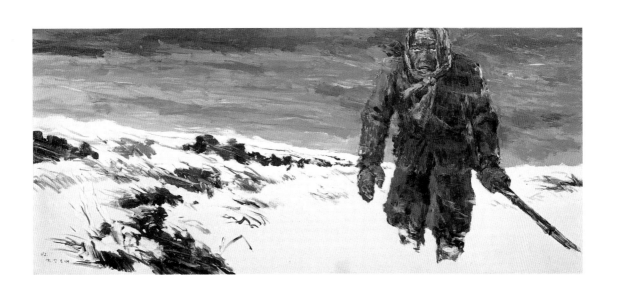

눈 속의 연락병, 1992

4·3의 전사前史로서, 고려 시대의 외세라

할 수 있는 몽골의 침입에 맞서 저항한 삼별초

항쟁이 있고 조선 시대 왜구와의 싸움도 있다.

그리고 20세기 벽두에 프랑스 함대가 제주 바다에

모습을 나타낸 이재수 난과 일제 강점기의

저항까지, 모두 연결해 보면 제주 나름의

공동체적인 삶이 외세에 의해 침탈될 때,

공동체를 지키려 한 저항의 전통이 드러난다.

삼별초 전투, 1990

왜구 퇴치, 1990

이재수 난, 1990

잠녀 반일 항쟁, 1989

'항쟁'이라 할 수 있는, 저항의 결과가 참혹한 수많은 죽음을 가져왔다. (…) 영향력 있는 소수의 움직임보다 당시를 살았던 대다수 사람의 '마음' 흐름이 어떠했을까를 생각하며 여러 사건을 그려 보려 했다.

강제 노역, 1990

정치적 폭력은 민중의 몸에 죽음과 상처를,
마음에는 치유하기 어려운, 대를 잇는 오랜
후유증을 남겨 놓는다. 정치적 폭력은 보이지 않는
더 큰 구조나 기획이 은폐된 공간에서 광란하며
터져 나오는 현상이다. 심도 있고 광범위한
커뮤니케이션에 의한 감시, 또는 포위만이
이러한 폭력을 제어할 수 있을 것이다.

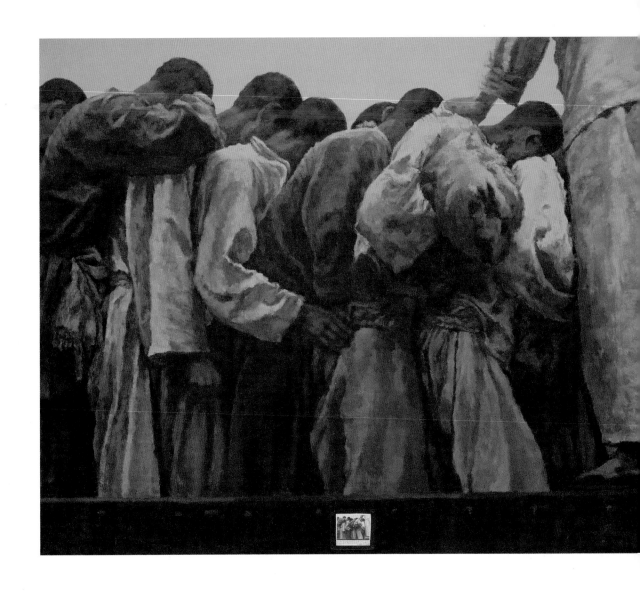

버트 하디 사진에 대한 경의, 2016

사람은 역사적 존재다. 누구든 역사 속에서 태어나
살기 때문에, 인간의 존재 조건으로서 또 그를
이루는 정신적 요소나 인자로서 역사를 이해해야
하지 않을까. 마치 큰 나무가 속살 속에 시간과
내력이 응축된 나이테를 품고 자라듯 우리는
역사로부터 벗어날 수도 또 그것을 망각할 수도
없을뿐더러 오히려 그것을 중심적인 것으로
내포해야만 미래를 살 수 있지 않겠나 생각한다.
역사야말로 근원적으로 자기 정체성 정립에
필수적인 것이 아닐까. 더불어 자기와 사회와의
연관, 자기 인생과 사회적 시간과의 연관을 풀어
나가는 일 또한 역사 탐구가 아닐까 생각한다.

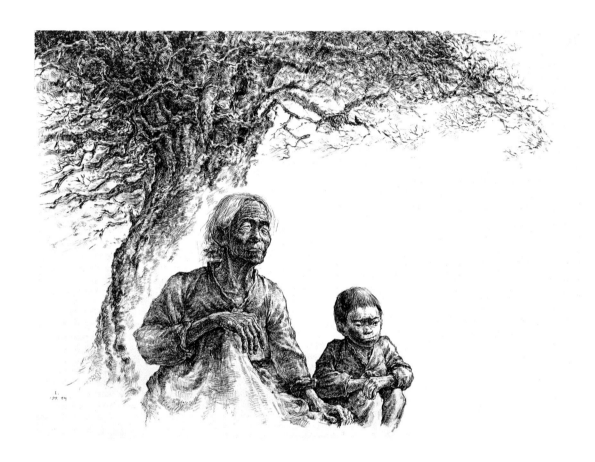

시원始原, 1989

〈시원〉의 할머니에서부터 〈기아〉의 소녀 등
내 그림에는 여성이 많이 등장한다. (…)
〈식량을 나르다〉의 여인들은 남편이나 오라버니가
있는 산으로 간장과 소금을 지어 나르는 모습이다.
싸움에 일조한다는 생각도 있지만, 우선 생존,
먹고사는 것, 가족의 목숨을 지키려는 어머니이자
아내로서의 본능 같은 것을 담보하는 존재로서
여성의 모습을 그리려 했다. 금세기는 흙이
수난을 받고 약한 자들이 무수히 죽어 가고
짓밟히는 20세기가 아니었나 하는 생각도 해 본다.
근대사부터 현대의 광주까지. 몇 작품은 이런
역사를 여성성의 수난으로 상징해 본 것이다.

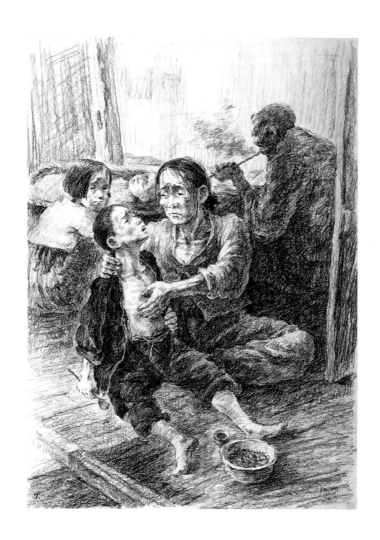

기아飢餓, 1990

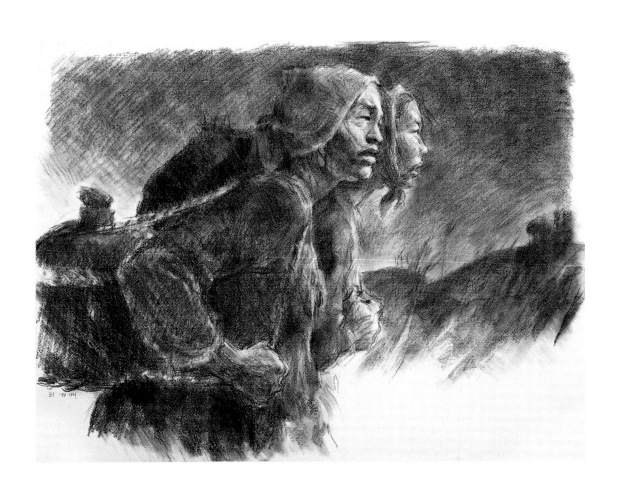

식량을 나르다, 1991

탐라

피바람 부는 하늘
생명과 죽음이 어우르던 곳에
이맛살 찡그리고
눈매로 꿰뚫는 아이들 또 태어났다
건곤의 이치 끊길 수 없으니
땅과 산, 여전히 당당하고
누님들은 훨훨 나는 꽃송이들로
복을 빈다

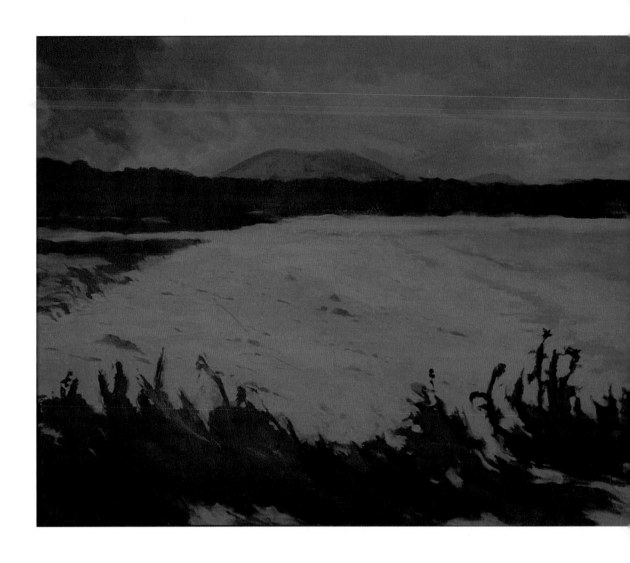

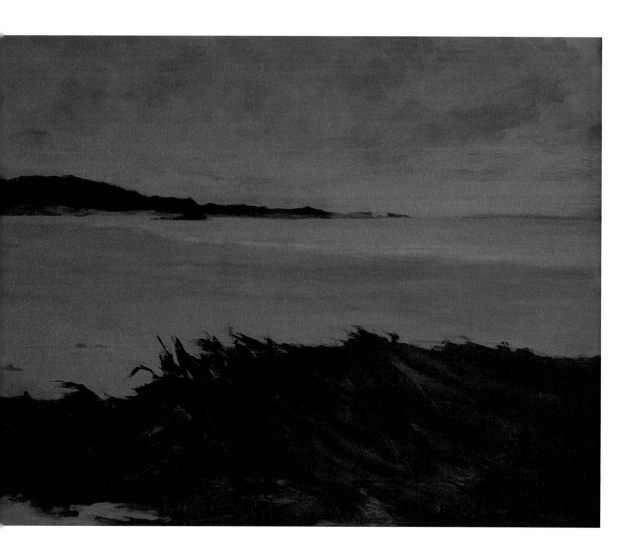

붉은 바다, 1991

다 안다고 생각했는데,

막상 돌아오니 모르는 게 너무 많았다.

한라산부터 다시 올랐다.

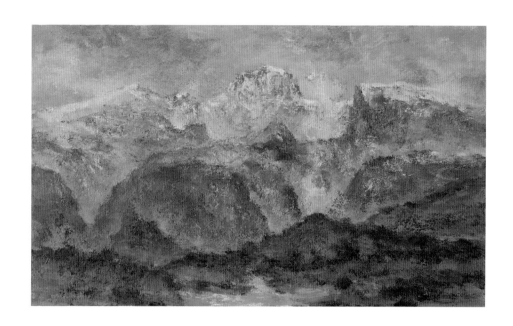

영주산, 2003

1월 1일 새벽에 찾은 한라산 백록담은
마치 깊은 웅덩이에서 거센 바람이
올라오는 것 같아 눈을 뜨고 바라볼 수
없을 정도로 웅장했다. 그 장엄함에
압도되어 같이 간 일행 모두 바람이
불어오는 곳을 향해 절을 드렸다.

움부리 — 백록담, 2010

한라산은 보고 있다

화창한 유월, 저 멀리 한라산 중허리에 신록이 투명하게 보인다. 아래 자락으로부터 몸체를 감싸며 산은 푸르른 새 옷으로 갈아입고 있다.

계절의 광휘 속에 남북 두 정상이 만나려 하고 있다. 오랜 대결과 불화의 늪에서 빠져나와 화해와 협력의 길로 나아가려는 것이다.

우리의 현대사를 생각할 때마다 매번 거장 고야Francisco José de Goya y Lucientes의 그림 〈곤봉 결투〉Duelo a garrotazos가 떠오른다. 스산한 대기, 적막한 강산에서 두 사나이가 싸움을 벌이고 있다. 가난하고 헐벗은 옷차림으로 두 다리는 질척이는 진흙탕 속에 빠뜨린 채, 손에 몽둥이를 들고, 유혈이 낭자하게 서로 치고받는 두 사나이.

지나간 세기, 다른 민족에겐 억눌리고, 동족끼리는 서로 원수가 되어 대결하던 우리 현대사의 하늘에는 음울한 공기가 가득하다. 고통과 공포의 먹구름이 가시지 않는 어둑한 대기, 어디선가 음모의 연기가 끊임없이 피어오르는 주술 걸린 대기였다.

'이성의 잠은 괴물을 낳는다'라고 했던가. 우리는 서로에게 '짐승'이었고 '꼭두각시'였고 '마귀'였다. 오죽했으면 북쪽을 보고 온 한 문인은 '사람이 살고 있었네'라고 토로했겠는가?

남북의 만남은 어두운 지난날 정상적인 것이 환상이며 낭만이 되었던 마법의 공간으로부터 벗어나 밝은 현실로 나아옴을 뜻할 것이다. 그리고 그것은 우리가 외면했던 반쪽의 진실을 껴안을 것을 요구하고 있다.

그러나 한편 현실 인식의 빈곤함 또한 느끼지 않을 수 없다. 이제야 우리는 고작 '사람'을 만나는 것이기 때문이다. 우리는 '그 사람'이, '동포·형제'

가 진정 정상적으로 어떤 존재인지, 어떠한 소망을 간직해 왔는지 얼마나 알고 있었단 말인가? 우리 스스로, 각자의 명료한 시선으로 어떻게 그 모습을 볼 수 있었겠는가?

그사이 적지 않은 민간 교류가 있어 왔고, 또 북녘 삶의 모습이 간간이 소개되기도 했다. 그러나 근원적인 제약 조건 때문에 보고 듣고 말하지 못해 왔으니, 우리 대부분에게는 북녘의 모습이 낯설고 신기하다. 그러면서도 끈끈한 혈육의 동질적 본능에 휩싸여 어쩔 줄 몰라 하는 것이다.

이제는 그동안 서로 일방적으로 그려 온 회화를 거두어들여야 한다. 남과 북은 서로를 비추는 거울처럼 상대의 모습에서 자신을 찾고, 우리가 모두 소망하는 아름다운 모습이 서로의 가슴속에 비치도록 해야 하지 않겠는가.

하늘길도 새로이 열린다는데, 구름 낀 흐린 날일지라도 구름층을 뚫고 치솟아 올라가면 항상 파란 하늘을 만나게 된다. 그런 맑은 공기 속 투명한 시선으로 서로를 바라보고 확인하자.

산에 앞뒤가 있을까마는 저 드높은 한라산은 늘 북향을 한 채 한반도를 바라보고 있는 듯하다. 그 시선은 시간과 공간 속으로 나 있다. 구불구불 아리랑 길을 휘이 휘이 나아가는 우리 겨레의 행렬, 거꾸로 돌아가듯 앞으로 나아가는 유장한 진행, 저 고통스럽고 한스러운 불가사의한 현대사, 기어이 기어이 삶의 길로 나아가는 민족의 운명과 소망을 향하여.

저 장엄한 산은 종국에 아름다운 한겨레의 나라를 보고 있는 것일 게다. 그리하여 넓은 산 가슴에 남북의 모든 동포·형제를 따스하게 품고 싶어 하는 것이다.

잔설, 2011

예술이 삶의 진실성을 추구한다면
도덕적 탐구와 예술적 탐구가 다른 길은
아니지 않겠는가. 사태의 옳고 그름을
가능한 한 심도 있게 탐구하되
결국 감성적인 인식까지 도달해야만
감동적인 것이, 살아 있는 것이 확보될 수
있지 않을까.

깊고 깊은 바다 밑, 2015

과거를 내장하고 미래로 열려 있는
현재를 생각해 본다. 비유컨대 생물체의
유전자나 거목의 나이테, 대지의 지층
같은 것이다. 이로부터 기억의 보존인
역사는 자기 정체성을 갖는 새로운 몸을
만드는 필수 요소가 된다.

1980. 5. 27. 01시. 한반도, 1990

금강산을 그리며

1998년 8월 금강산을 찾았다.

옥류동 가득 싱그러운 바람이 불고 있었다.

푸른 못에서 깡마른 소년들이 멱을 감는다. 연주담 지나 저 높은 벼랑에 비봉폭이 가벼이 걸려 있다. 골짜기는 물을 먹어 검고 깊은데, 한 줄기 구룡폭은 운무 넘실대는 하늘로부터 비단 폭을 펼친 듯 하얗게 흘러내린다. 천지를 잇는 길이라 상상할 만하다.

새벽 바리봉 자락에서 승냥이가 우는데, 온정령 넘어 쑥밭(봉전)을 지나 장안사 터, 표훈사를 들르고 만폭동에 들어선다. 금강대 앞 너럭바위에 앉으니 옛 그림과 화가가 떠오른다. 해가 높이 솟아오르며 흰 바위와 돌이 눈부시다. 연둣빛 물이 고여서 찰랑대고, 넘쳐흐르고, 하얗게 부서진다. 비파담, 분설담, 보덕암을 지나 진주폭을 만난다. 송이꽃, 금불초, 구절초 무리가 물가에 피어나 한들거린다. 마하연사 터를 지나 묘길상에 이른다. 마애불의 미소가 어질고 너그럽다. 주위에 금강초롱이 여기저기 걸려 있다.

정양사에 오르니 백운대, 중향성, 비로봉이 한눈에 하얗게 펼쳐진다. 금강의 세계다.

청명한 아침 한 점 바람 없는 해금강의 쪽빛 바다는 조용하다. 무수한 절리를 이룬 흰 바위들만 반짝인다. 이따금 진분홍 해당화가 활짝 피었다.

삼선암에 오르니 안개가 몰려든다. 잠깐 사이, 만물상의 돌기둥 무리가 석양에 비쳐 드러나더니 이내 깊은 안개가 온 천지를 휩싸 버린다. 운무 속에 산을 두고, 그렇게 금강산에서 돌아왔다.

금강산의 인상은 그 안에 피운 금강초롱꽃의 얼굴처럼 풋풋하고 순수했

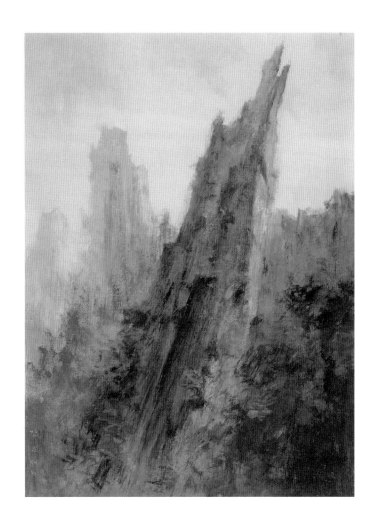

삼선암, 1999

다. 신선과 선녀가 노닐고, 1만 2천의 나한과 보살이 금강계를 펼친다는 그곳은 어쩌면 마음의 경지인 듯도 하다.

먼 옛날 동방으로 흘러온 사람들은 마음의 거울과 같은 이 산을 그리워했다. 고대의 고분 벽화 속에 산악을 넘어 운무와 더불어 비천飛天하는 신선의 모습에서 오랜 염원을 본다. 또한 불심이 펼친 금강의 세계를 찾아 수많은 구도자가 이 산자락에 귀의했다. 풋풋하고 순수한 마음의 경지. 그것은 오랜 시간을 거쳐, 울울하고 첩첩한 공간을 돌아 강고한 인간의 제도를 뚫고 뚫어서 구하지 않으면 안 될 우리 겨레의 이상향이 아닐까? 그 맑고 고운 기운은 이제 현실의 안개와 홍진에 휩싸여 꿈속에 두고 온 듯 아득하기만 하다.

(1999. 5.)

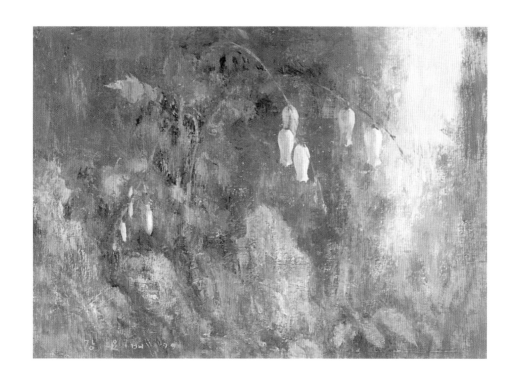

흰금강초롱, 1999

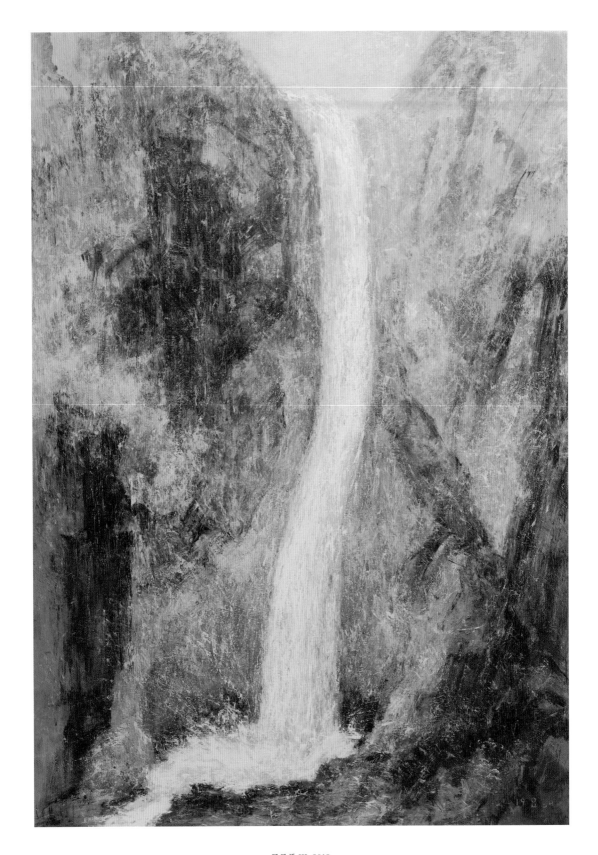

구룡폭 III, 2019

봉래와 금강

하얀 계곡. 창공의 밝은 햇살을 받아 눈부시게 빛나는 골짜기가 있었다. 녹옥빛 물살은 고여서 찰랑대고, 물 구슬이 되어 흘러내리고, 하얗게 부서졌다. 정갈한 돌과 물이 어우러져 빚어낸 투명한 빛의 세계, 그 순수의 공간은 저 깊고 깊은 산의 가장 안쪽에 조용히 마련되어 숨 쉬고 있었다.

1998년 여름 금강산을 찾을 기회를 얻었다. 남북의 승인을 받아 '금강산 미술 기행'을 하게 된 것이다. 옛 화가들의 발자취를 따라 탐승도 하고 스케치도 해서 금강산의 아름다움을 작품화하는 것이 목적이었다. 금강산을 다녀오는 길에 평양 근교의 고구려 고분 벽화를 실제로 보는 기회도 갖게 되었다.

그런데 복잡한 현대 도심 속의 삶을 피할 수 없는 우리에게 그 반대의 극단에 자리한 저 그리운 금강산은 어떤 의미를 지니고 있을까? 거대한 빌딩의 물량과 가속도 붙은 교통 기구에 익숙하고, 온갖 가치관으로 얼룩진 정보의 탁류 속에 휩쓸리며 사는 고단한 우리의 운명에 저 산은 무슨 말을 걸어올까?

금강산 뱃길이 열리기 전이라 산은 멀고 그에 이르는 길은 첩첩하였다. 소라고둥 속으로 난 길처럼 세 개의 도시를 돌고서야 겨우 산의 바깥 자락에 도달할 수 있었다.

그러나 진정 산의 속마음을 조금 열어 보여 준 것은 거기서 다시 더 돌아든 산의 안쪽 깊고 깊은 내금강 골짜기였다. 거기에 그 눈부신 하얀 계곡이 펼쳐져 있었다.

여정은 마치 긴 동굴을 지나 저 끝이 열리며 펼쳐지는 별천지로 이르는 길과도 흡사했다. 그것은 또한 마음의 길이기도 하여, 어둡고 혼탁하고 쓰라

린 현실의 심로를 지나 잊어버린 오래된 마음의 거울 한 쪼가리를 찾아보려는 일 같기도 했다. 마음의 길이란 또한 상상의 나래를 펼쳐, 복잡하게 엉킨 실타래와 같은 현실의 문제를 풀 수 있을지도 모를 더 소박하고 시원적인 마음을 찾아 떠나는 고대를 향한 시간의 여행일 수도 있었다.

유교와 불교 이전 먼 옛날 고대인들은 인간의 갈등을 초월코자 자연의 품 안에서, 산악과 더불어, 천지가 연결된 공간에서 그들의 소박한 꿈과 삶의 이상향을 찾지 않았을까? 봉래산은 이러한 선仙의 길의 도량道場이었을 것이다.

먼저 외금강 골짜기를 찾았다. 옥류동 가득 싱그러운 바람이 불고 있었다. (…) 이 길을 타고 올라 저 구름 속에 이르면 비로봉 곁에 옥녀봉이 있었다. 옥녀는 고대 선녀의 이름이다.

평양에서 남포로 가는 길 중간에 덕흥리 옛 고분이 있었다. 5세기 초에 조성된 고구려 고분의 내벽에는 '옥녀'玉女란 이름이 붙은 여인상이 그려져 있었다. 왼손에 깃발을 들고 오른손엔 쟁반을 들고 웃음을 머금고 비스듬히 하늘을 나는 고구려의 여인, 고대의 선녀, 옥녀를 확인할 수 있었다. 옥녀봉의 발치에 여덟 개의 못이 있고, 여기가 나무꾼의 배필이 된 선녀가 놀던 곳이었다.

또한 덕흥리 옆 강서 고분의 벽화에서도 봉래산을 직감케 하는 산악도를 넘어 운무와 더불어 비천하는 신선들의 모습이 뚜렷하다. 먼 옛날 동방으로 흘러온 우리 겨레는 마음의 거울과 같은 봉래산을 그리워했다. 봉래산의 이곳저곳에 붙여진 이름들, 삼선암, 천선대, 강선대, 영랑봉, 사선정, 삼일포

등은 신라 국선인 화랑과 고구려인이 산천에서 마음을 밝히우던 구도의 자취들일 것이다.

내금강 가는 길은 겸재 정선의 저 유명한 〈금강전도〉金剛全圖를 따라갔다. 그림의 왼편은 짙은 숲을 이룬 흙산이요, 오른편은 서릿발 같은 암봉嚴峯들이 하얗게 솟아 있다. 금강산을 새처럼 창공에서 한눈에 조망한 이 그림에는 왼편 밑에서부터 산길을 따라 장안사, 표훈사, 정양사, 금강대, 보덕암, 법기봉, 중향성, 비로봉이 세밀히 그려져 있다.

이 길은 불법을 찾아가는 구도의 길이다. 장안사 터를 지나 표훈사에 이르렀다. 마당 가득 햇살이 내려앉아서 조용한 가운데 자색과 황색이 어우러진 반야보전般若寶殿의 고풍스러운 단청을 배경으로 7층 석탑이 어여쁘게 서 있다. 표훈사 지나 만폭동에 들어섰다. 금강대 앞 너럭바위에 앉으니 저 유명한 겸재의 〈만폭동도〉萬瀑洞圖가 떠올랐다. 그림 속엔 바람 소리, 물소리가 가득하다. 소리를 그린 그림이다. 250여 년 전 어느 늦가을 소소한 바람 속에 흰 돌의 뼈와 상록의 솔과 잣나무 들을 소재로 붙잡아 그렸으리라.

그러나 그날의 만폭동은 조용하고 넉넉했다. 아직 아침 녘 그늘을 머금은 골짜기는 짙은 젖빛을 띠고 어머니의 품처럼 안온한 느낌을 주었다. 나는 목탄으로 그 너르고 담백한 풍경을 주저 없이 스케치했다.

해가 높이 솟아오르며 계곡은 흰 바위를 드러냈다. (⋯) 나옹화상이 조성한 묘길상에 이르렀다. 마애불의 미소가 어질고 너그러웠다. 미소가 머무는 곳 여기저기에 금강초롱이 피어 있었다.

(⋯) 살며시 고개 숙인 어여쁜 꽃, 그 가녀린 몸짓이 가장 견고한 우주의

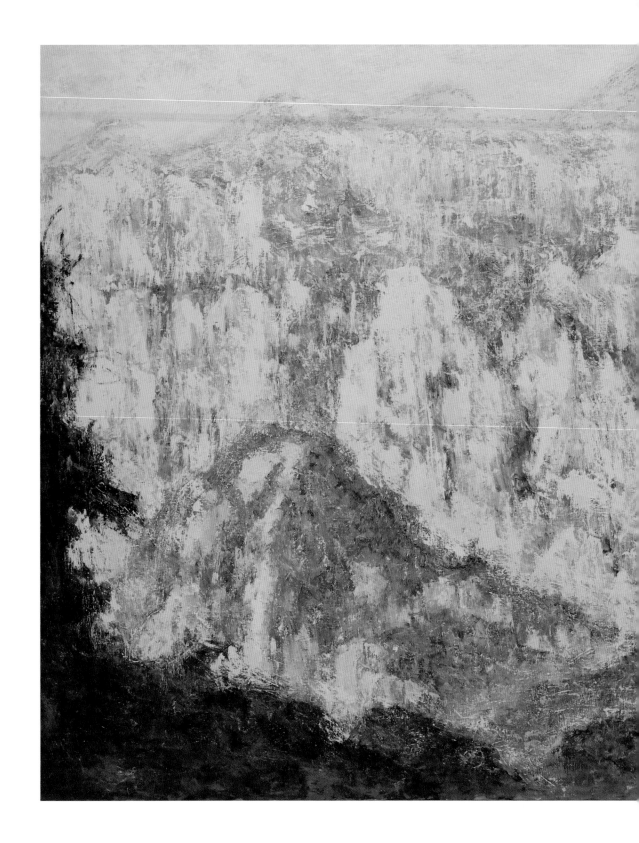

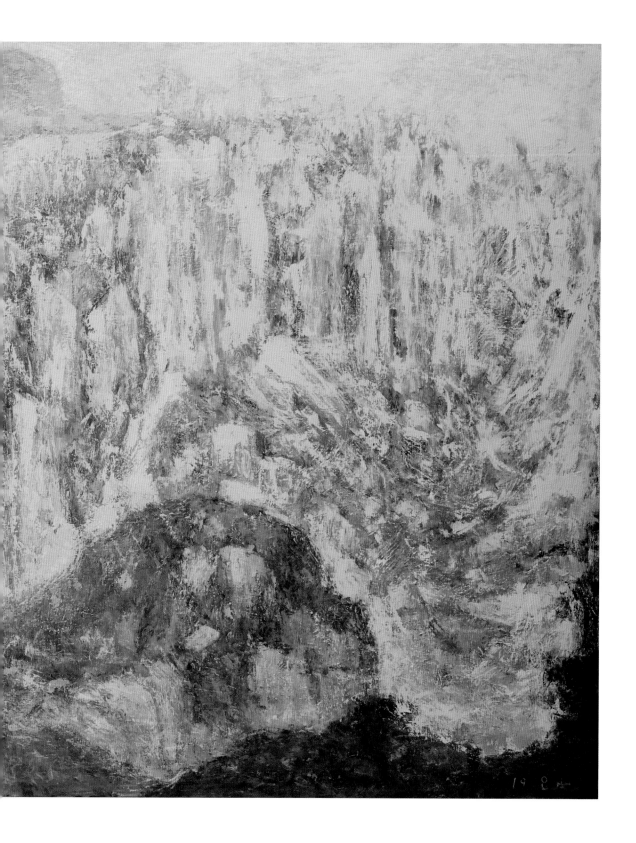

중향성, 2019

법칙인 금강金剛이 아닐까?

　　정양사에 오르니 백운대, 중향성, 비로봉이 한눈에 하얗게 펼쳐졌다. 그
품 안에 꽃송이를 피워 놓고 기라성처럼 흰 돌기둥 무리가 그 사위를 두르고
금강계를 펼치고 있었다. (…)

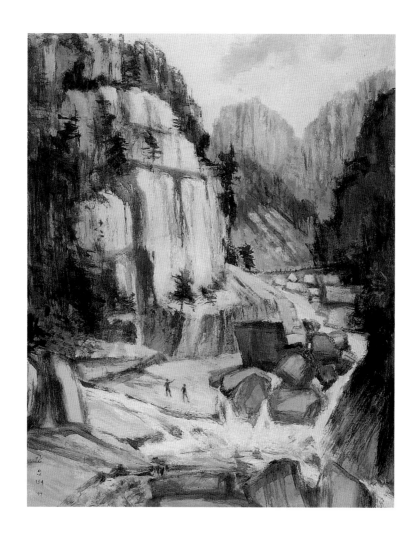

만폭동萬瀑洞 I, 1999

소묘 — 백호, 1998

소묘―주작, 1998

소묘 — 묘길상, 1998

휴전선 답사기

백두대간을 따라 남에서 북으로 오르다 보면 더 이상 나아갈 수 없는 끝점은 어디인가?

향로봉(1,296m)이다. 향로봉 정상으로 오르는 길은 군용 지프차로도 40여 분이 걸린다. 계곡의 비탈을 따라 굽이굽이 휘돌아 오르는 비포장 길은, 저 낮은 평야에 완연하게 무르익은 봄기운이 이제야 서서히 고지를 향해 뻗쳐 나아가는 길이기도 하다.

짙어 가는 떡갈나무 숲속, 그 사이사이 연분홍빛 철쭉 지대를 지나, 찬연하게 진달래 드리운 몇 개의 바위 고개 언덕을 넘으면, 관목이나 키 작은 교목이 찬 공기를 뚫고 새빨간 순으로 움트는 고산 지대에 나서게 된다. 앙상한 자작나무 밑에 곰취 나물이 막 돋아났고 얼레지가 피어 한들거린다.

맵찬 바람 부는 민둥 정상 부근에 이제야 노란 양지꽃, 콩제비꽃이 반짝인다. 황량한 산정에서 지난겨울 혹한을 견뎌 낸 병사들의 마음도 조금은 녹았을까?

향로봉!

향로봉 정상에 서면 사위의 능선들이 일파만파를 이루며 물결쳐 간다. 동으로는 간성을 지나 동해로, 남으로는 설악으로, 서쪽의 대암산으로, 그리고 저 북쪽으로는 건봉산 넘어 금강산으로 파동 쳐 가는 것이다.

올라가는 봄기운을 맞으며 북쪽으로 물이 내린다. 이 물길은 건봉산 자락의 고진동 계곡과 합류하여 남방 한계선을 지나 군사 분계선을 넘어, 그리고 북방 한계선을 다시 지나 금강산의 월비산을 끼고 돌며 남강이 되어 흐른다.

서부 휴전선의 임진강은 남으로 흐르나, 동부의 남강은 북으로 흐르는 것이다. 이 물길 위에 민과 군의 합동 사업으로 연어 치어들을 방류하여 북으로 보냈다고, 건봉산의 부대장은 설명한다. 치어들은 천연의 순수 생태계를 이룬 고진동 계곡에서 자라나, 남강을 지나 저 너른 동해로 나아가 살찐 어미가 되어 이 산천으로 다시 돌아올 것이다.

향로봉 서쪽엔 휴전선 일대에서 가장 높은 대암산(1,304m)이 있고, 그 북서쪽엔 '해안 분지'가 있다. 거대한 분화구와도 흡사한 지형으로 미군들이 음료수 사발을 닮았다 하여 '펀치 볼'이라 불렀다 한다. 분지의 북서쪽 울을 이루는 칼등 같은 능선을 따라 철조망 쳐진 남방 한계선이 이어진다.

남방 한계선의 '을지전망대'에서 북녘을 향하면, 바로 코앞에 북쪽의 진지가 되는 운봉이 마주 보고 서 있고, 그 산자락에 올망졸망 흘러내린 능선마다 맨눈으로도 경계초소들이 보인다. 그러니까 가운데의 깊은 골짜기가 군사 분계선이 되어 남북을 경계 짓고, 계곡의 양쪽 비탈과 능선에 포진한 진지에서 남북의 병사들이 서로를 바라보고 있는 것이다.

계곡을 사이에 둔 양쪽의 진지들은 견고하다. 아니, 지형 자체가 양안을 요새화하고 있다. 그러고 보니 저 동쪽 끝자락 금강산 전망대나 건봉산 관측소도 그렇다. 또한 이 을지전망대에서 서쪽으로 이어지는 '피의 능선'이 그렇고, 중부 휴전선 남쪽의 대성산에 마주한 북녘 오성산의 위치도 그러하다.

백두대간의 갈빗대는 남북 양쪽에 자연으로 형성된 천연의 요새고, 그것이 곧 분단선이 되었다.

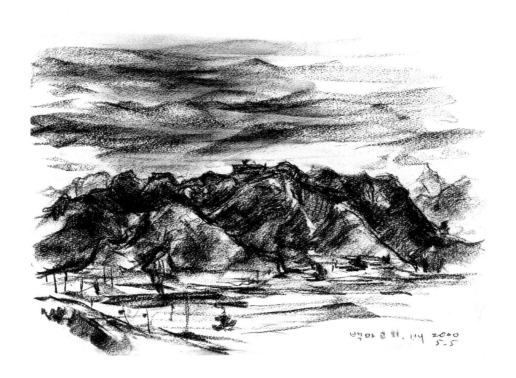

소묘―백마고지, 2000

그런가 하면 북녘의 평강과 남녘의 구철원, 김화를 잇는 '철의 삼각지대'나 '백마고지'는 평원의 전선이다. 광활한 철원 평야에 평지 돌출한 고지를 탈환키 위한 전장이었다.

난공의 요새나 평지의 전장은 50년 전 저 한 서린 전쟁의 말미에 처절한 공방을 거듭하던 수많은 병사의 희생을 암시하는 것이다.

'시산혈하'. 백마고지 기념관에 쓰인 말대로, 사실 수십만의 중국 공산군과 수십만의 인민군과 수십만의 미군을 포함한 유엔군과 수십만의 국군이 이 전선에서 대치하고 싸우며 이 산하에 젊은 피를 뿌렸다.

중부 휴전선의 남과 북에는 똑같은 이름을 가진 도시들이 있다. 남쪽에 '철원'이 있고 휴전선 넘어 비슷한 거리에 북쪽의 '철원'이 있다. 남에 '김화'가 있고 북에도 조금 동쪽에 '김화'가 있다. 작은 행정 구역마저 분단된 현상일 것이다.

북에서 원산으로 넘자면 '마식령'이 있는데, 남에는 '말고개'가 있다. 드넓은 철원 평야에서 동부 산악 지대로 굽이굽이 비탈길을 오르면 말고개에 이르고, 다시 산길을 따라 고지를 향해 늦봄에서 이른 봄으로 치솟아 올라가면 대성산(1,175m) 정상이다.

대성산 정상에 서면 호연지기가 느껴진다. 대성산은 남북의 중심에 있다. 그것은 또한 동서의 중심에 있다. 첩첩이 바라보이는 북녘 산하, 바로 발밑에는 마현 분지가 드넓게 펼쳐져 있다. 군인 가족이나 이주민이 새마을을 이루어 산다.

바람은 끊임없이 서쪽에서 불어와 흰 구름들을 분지로 몰아넣는다. 분지에서 뭉쳐진 구름 덩이는 위로 피어오르고 이내 흩어진다. 흩날리는 구름 사이로 북녘의 전설적인 난공불락 요새인 오성산이 얼핏 설핏 보인다.

대성산에서 만난 부대장은 체구가 장대했다. 목소리가 우렁우렁하고 성품이 쾌활하고 시원시원하다. 전선을 지키는 부대장들은 아마도 혈전의 그 시절에 태어났을 것이다. 전선을 지키는 현대의 병사들도 합리적이고 자주적이라 했다.

새천년 오늘 남북의 정상이 만나려 한다.

조팝나무, 귀룽나무 하얀 꽃 무리 무덕진 판문점 길을 따라 벌써 선발대가 북으로 떠났다.

우리 민족은 이제 더는 서로에게 '개'나 '꼭두각시'가 아닐 것이다. 50년의 어둠을 걷어 내고 광휘의 여름, 유월의 새날을 열어야 하리라.

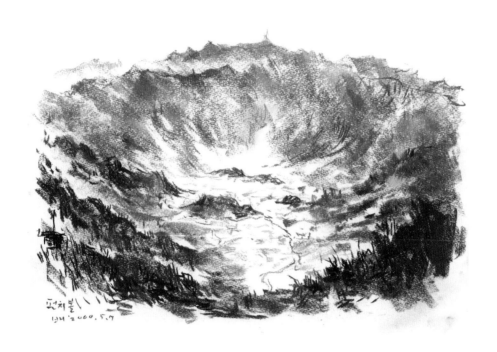

소묘―펀치 볼, 2000

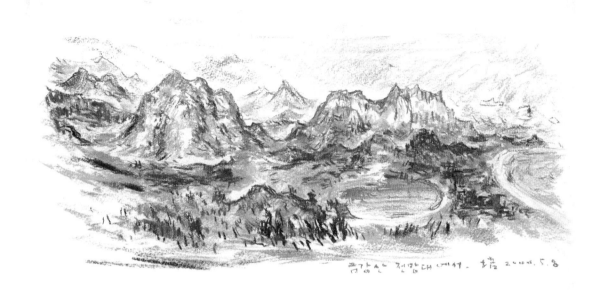

소묘―금강산 전망대에서, 2000

풀과 흙모래의 길

몽골의 대초원에 바람이 분다. 한 뼘도 채 못 될 풀들이 메마른 대지를 연둣
빛으로 엷게 뒤덮으며 민둥 언덕의 물결을 이룬다. 물은 얕게 깔려 평지를
사행한다. 물과 풀을 쫓는 가축 떼와 더불어 이동식 천막집 '게르'가 한참씩
떨어져 서 있다. 마치 한 떨기 흰 버섯처럼 초원에 피고 진다. 광대한 초원이
긴 해도 풀 줄기는 빈약하여 소는 뼈들을 드러내고, 쉴 새 없이 허기를 채우
느라 고개를 땅에서 들지 않는다. 물이 귀하니 사람들은 검고 때에 절었다.
그들은 새풀을 따라 가축을 몰아 대지로 나선다. 끝없는 땅과 지붕 같은 하
늘, 그 사이에 한 인간이 서 있다. 고독한 공간에서 그는 종일토록, 아니 한
평생 어떤 생각을 하며 지내는 것일까?

아주 느긋하게, 깊이깊이 생각하는 것일까? 아니면 생각을 비워 버리는
것일까? 단조로운 이 환경 속에서도 섬세한 자연의 사건들이 끊임없이 일어
나고 있을 것이다. 그것은 문명 도시의 뒤엉킨 실타래와 같은 드라마가 아니
고 바람결 같은 시편들이 아닐까? 그들의 표정에는 마치 풋풋한 소년이 그
대로 어른이 되어 버린 듯한 순진무구함이 엿보인다.

그들은 이동한다. 말 등에 앉아 바람처럼 가고 온다. 지상에서 가장 지
고한 높이로 수리처럼 공중을 내달리는 것이다. 그러나 아무리 내달려도 천
지 사방은 끝이 없으니, 어쩌면 시간 속을 내달린다고 할까. 사실 세계를 지
배했던 그들의 조상은 공간적 가시물 흔적을 거의 남기지 않았다. 대평원에
우뚝 치솟은 거대한 비석 하나. 그것만이 시간의 이정표인 양 암호처럼 서
있다.

유라시아 대륙 대초원의 안쪽에는 사막들이 있다. 멀리 서남방에 펼쳐

진 키질쿰Kyzyl Kum. 우리말로는 '붉은 사막'이다. 고운 흙가루 폭삭거리는 광대한 황야. 다북데기(더부룩한) 풀 무더기가 점점이 한도 없이 퍼져 있고 송이송이 둥근 구름들이 하늘 바다에 떠 있다.

끝없는 지평선에 일직선으로 뻗은 2차선 아스팔트 도로, 버스는 소실점을 향해 방향 한 번 수정하지 않고 여덟 시간을 나아간다. 사막 중간에서 몇 번을 쉰다. 까만 눈이 반짝이는 흰 사막 도마뱀이 날쌔게 줄렁거리며 도망친다. 낙타 똥이 캉캉 말라 있고, 가시잎 식물들이 메말라 있다. 둥근 누에고치 같은 콩류의 열매들이 한 알의 작은 씨를 속에 담은 채 바람에 굴러 퍼진다.

간간이 하늘빛을 받은 파란 물줄기가 누런 모래 사이로 거대하게 흐른다. 사막을 가로질러 펑펑 흐를 수 있으려면 그 수량이 엄청나야 할 것이다. 동부의 드높은 만년설 산봉우리가 흘려주는 것이다. 사막이 끝나는 지점에서 점점 녹빛이 더해 가더니 목화밭, 밀밭, 포도밭, 뽕밭 들이 펼쳐진다. 흙벽에 평평한 지붕을 한 농가들이 나타난다. 사막의 한쪽에 물이 있고 여기에 생이 있다.

물과 흙가루. 뜨거운 태양이 태워 빻은 고운 흙가루. 물로 반죽해 네모 반듯한 벽돌을 찍고, 그걸 수도 없이 쌓아 벽과 그늘을 만든다. 집을 짓고 성을 쌓고 사원을 세우는 것이다. 건물의 표면은 푸른빛의 유약 타일로 장식을 한다. 대지와 도시가 온통 메마른 가운데, 여느 세계와 마찬가지로 아름다운 건축들은 모두 절대 권력의 소산이긴 하다.

시골의 장터나 도시의 시장은 갑자기 현란하다. 붉거나 보랏빛, 녹회색, 노랑 점무늬의 갖은 원색 의상들이 어지러이 움직인다. 드레스를 입고 머릿

수건을 매거나 빨간 리본으로 뒷머리를 장식한 여인들이 화사하게 오고 간다. 러시아로부터 온 사람들, 튀르크나 아랍으로부터 흘러온 사람들, 몽골이나 고려인 등 여러 민족이 한데 어울려 살아간다. 차별성은 삶의 용광로에서 녹아 사라지고, 넘쳐 나는 붉고 푸른 온갖 과일과 울긋불긋한 옷가지 속에서 시장판은 약동하는 생의 축제가 된다. 그 색채들은 황토 사막에서 꾸는 꿈과 행복, 염원의 빛이 아닌가? 인고와 죽음의 흙모래밭에 핀 생의 꽃밭 같다.

(1996)

붉은 사막(키질쿰), 1996

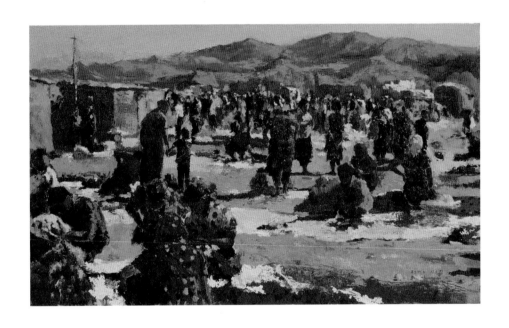

우즈베크의 시골장, 1996

몽골의 푸른 초원

남에서 부는 열풍에 밀려 북으로 떠나 보자. 먼지와 소음을 떨치고 푸른 바람 부는 드넓은 대지로. 황해를 건너 황토를 지나 수만 리 북쪽 초원의 나라로.

무더위가 기승을 부리던 1996년 여름 동료 화가들과 2박 3일의 짧은 일정으로 들렀던 몽골의 대초원을 떠올린다. 우리의 시골 간이역 같은 울란바토르 공항에 내렸을 때, 그곳은 마치 꿈속의 오래된 고향처럼 우리를 둘러쌌다. 빌딩의 정글과 온갖 함정과 환각의 문명 세계 저 너머에, 오로지 하늘과 땅과 사람 그리고 바람처럼 스치는 시간만이 또렷한 땅. 그러나 몽골의 진짜 얼굴은 대초원에서 만날 수 있었다.

(…) 대초원의 아들들을 만난 것은 개조한 낡은 군용 헬기로 옛 비석이 있는 초원의 한복판 유적지에 갔을 때였다. 헬기에서 내리자 먼 지평선 끝에 까만 점들이 어른거렸다. 그 점들은 삽시간에 작은 말을 탄 10여 명의 몽골 사나이가 되어 우리를 둘러쌌다. 사진도 찍고 스케치하며 수선을 떠는 우리를 그들은 자신감에 찬 모습으로 팔짱을 끼고 물끄러미 바라보았다. 그들은 말이 없었다. 통역을 통해 몇 마디 말을 걸어 봤지만 그들은 싱긋이 웃기만 했다. 대자연의 아들들에게 말이란 필요치 않은 것일까. 한 시간 정도 머물며 그들과 나눈 것은 담배 몇 대가 전부였다. 그렇지만 쌉쌀하게 살갗에 닿던 대초원의 바람과 싱겁게 우리 주변에 머물던 그들의 모습이 지금껏 몽골에 대한 기억으로 생생히 남아 있다.

(…) 우리가 탄 헬기가 그곳을 뜨자 그들도 다시 바람처럼 흩어졌다. 지상에서 가장 지고한 높이로 수리처럼 공중을 내달리는 것이다. (…)

뜨거움이 실과를 익힐 때면 대초원은 다시 찬 바람을 일으킬 것이다. 그

것은 수만 리 남쪽 억새풀 언덕까지 불어와 우리네 삶의 막힌 가슴도 시원히
풀어 주리라.

(1997. 8. 6.)

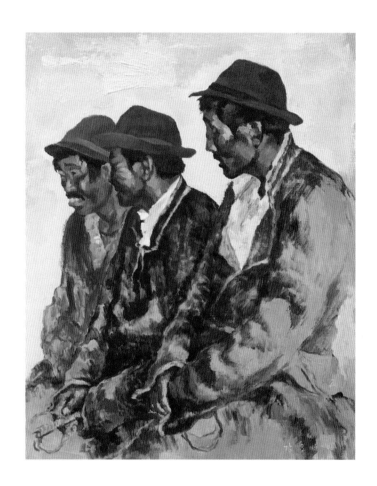

몽골의 사나이들, 1996

소묘―몽골의 할머니, 1996

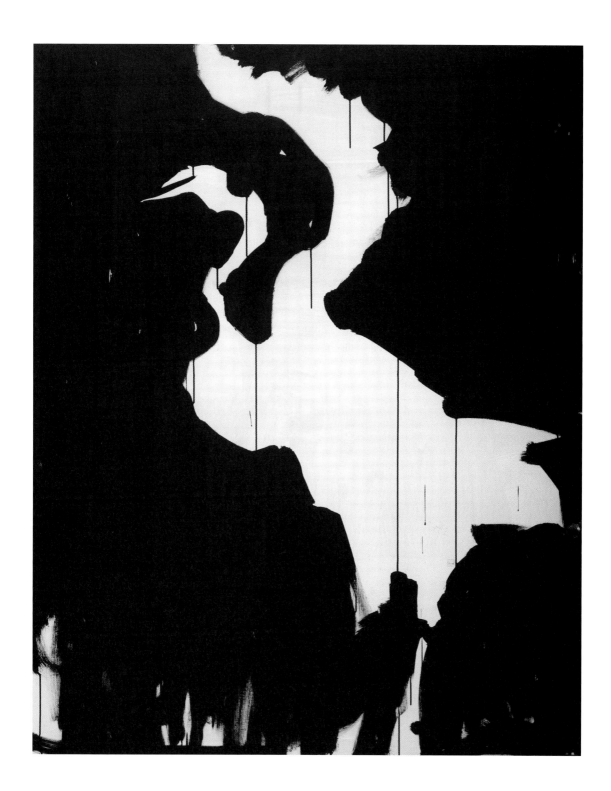

초원의 바람, 2013

3

흘러가네

흘러가네

그림을 그려 보면 자기가 자기를
속이는 것을 알 수 있다. 교묘하게 자기를
속이는 것을 냉정하게 볼 줄 알아야 한다.
쉽지 않지만, 핑계를 대면 발전할 수 없다.

허공과 나무, 2005

죽음에의 향수

새

1973년 5월 21일, 그날은 바람이 조금 불었고 화단에는 창포가 가득 피었다. 나는 돌 위에 앉아 공기와 꽃의 생기를 즐기고 있었다. 온갖 사물은 새로운 세계의 탄생을 계시啓示하고 있었으며, 나의 동굴 속에서는 한 마리 커다란 뱀이 빛으로의 꿈틀거림을 시작했다. 나는 지난 세월 내내 아름다운 새에 대한 환상을 간직하고 있었는데, 그것은 계절을 타고 더욱 부풀어 오르고 있었다. 사람마다 제각기 자기가 가장 사랑하는 어떤 영상影像이 있기 마련이리라. 나에게 그것은 한 마리 새의 모습이었고, 그 새는 꿈속에서만 날고 있었다.

나의 생활이 피어나기 시작한 것은 그날 놀랍게도 그 꿈의 새가 하늘에서 날아와 내가 앉아 있는 바로 앞에 그 고운 자태를 내려놓았던 순간이었다. 그러자 환상은 이미 사실로 뒤바뀌었고 현실 속의 나는 희열에 떨며 꿈속으로 걸어 들어갔다. 새는 노르스름한 머리털과 조그마한 앳된 가슴, 날씬한 날개와 다리를 가지고 있었다. 눈에서는 맑은 빛이 흘렀고 그것은 향이 되어 나의 온몸으로 배어들고 있었다. 그 고운 자태를 바라보는 동안 나는 이 새를 가질 수 있다고 생각했다. 그 완벽한 미를 나의 손아귀에 쥐고 싶었던 것이다. 가볍게 움직여 가는 새를 천천히 쫓아갔다. 놀랍게도 새는 날아오르지도 않거니와 내가 잽싸게 손을 뻗쳤는데도 가만히 있는 게 아닌가. 새를 잡고서 나는 기뻐 어쩔 줄을 몰랐다. 새의 깃털은 깨끗하고 싱싱하게 윤기를 띠고 있었으며 그 속에서 새는 생의 절정에 벅차 있었다. 다른 새들같이 파닥거리거나 요란하게 울거나 하여 소란을 떨었다면, 너무나도 고운 그

새를 나는 죽어 버렸을 것이다. 그러나 그 새는 내 손바닥 위에서 도망갈 줄도 모르고 가만히 있는 것이었다. 그리하여 나는 어떤 의식을 행하였다. 나의 온갖 영기靈氣를 한데 모아 새한테로 흘려보내고, 새로부터 흘러오는 것을 흠뻑 끌어 보았다. 그때 새는 무서우리만큼 푸른빛의 시선으로 나를 쳐다보았다. 나는 죽어 버리는 것만 같았다. 그것은 마치 뱀이 개구리를 쏘아보는 것과도 같았다. 나는 매혹되었다. 죽어도 좋다고 생각하였다. 그 순간 악마의 신이 주재主宰하여 새와 나에게 자신의 사랑과 계시를 내리고, 새와 나의 혼魂을 결結하는 것이었다. 새의 눈빛은 고뇌를 띠고 있었고, 그 고뇌는 어둠 속에 빛나는 별처럼 아름다웠다. 새는 죽음이었고 또한 천사의 화신化身이었다. 의식이 끝나고 새를 맑은 하늘로 날려 보냈다. 그러나 그 일이 훗날 나를 얼마나 괴롭혔던가.

그 일이 있고 며칠 후 숲속을 걷고 있었다. 나는 다시 나무 사이를 날쌔게 스쳐 나는 그 황홀한 자태를 보았으나 새는 나에게 날아오지 않았다. 새의 영혼은 겁을 잔뜩 먹었는지 아니면 나를 배반한 것인지 나무와 꽃과 구름 사이로 안타까이 날아다녔다. 그 새를 잡았을 때 새장 속에 가둬 놓지 못했음을 천 번이나 후회했다. 나에 있어 지고의 아름다운 영상인 그 꿈의 새는 언제나 손이 닿을 수 없는 하늘 높이 한가롭게 날아다니는 것이었다. 그 후로 줄곧 새의 노예가 되어 새를 쫓아 땅 위를 허우적거렸다.

나는 이전의 허탈한 생활에 젖어 들었다. 눈에 보이는 사물들이 희미해지고 모든 게 무미건조해져 갔다. 마음은 안타까움으로 가득 찼고, 생활은 오직 흐느적거릴 뿐이었다. 지렁이가 뜨거운 땅 위에서 꿈지럭거리듯, 나는

방바닥에서, 길에서, 의자에 앉아서 꿈지럭거렸다. 하늘도 아름답지 않았고 해바라기도 나무도 아름답지 않았다. 아름다움은 이미 나에게서 떠나갔던 것이다. 소망하는 것도 믿는 것도 사랑하는 것도 없게 되었다.

노을

8월 어느 날 저녁, 서녁에서 노을을 보았다. 동산에 올랐더니 앞이 신비경이었다. 발갛게 물든 하늘 가운데 짙붉은 구름이 거대하게 포물선을 그으며 걸려 있었다. 꽃잎 쪼가리 같은 조그만 구름은 마치 성적 쾌감의 자극과도 같이 빛과 색채 속에 흐르고 있었다. 해는 가파른 산의 능선에 가려 이미 보이지 않았다. 붉은 구름들은 시시각각 보랏빛으로, 다음에는 회색으로 바뀌었다. 바람에 곱게 씻긴 구름들은 날씬하게 새털같이 나부끼며 춤을 추었다. 그곳에 우주와 인간들이 함께 광란하기 시작했다. 온 세계가 빛의 제전 속에 흥청거리는 것이었다. 거기에는 해도 없었고 또한 별도 보이지 않았다. 생각이 놀처럼 피어오르기 시작하였다.

어떤 때는 죽고 싶고 어떤 때는 살고 노래하고 싶어지는 것이었다. 어떤 때는 새를 죽이고 싶고 어떤 때는 새한테 용서를 빌고 싶었다. 해바라기가 아름다웠다가는 추해지고, 하늘이 고마울 때도 있고 저주스러울 때도 있었다. 바로 카오스였다. '혼돈의 질서' 외엔 없었다. 모든 것은 있다가 사라졌다. 아름다움과 추함이 순간마다 교체됐고 죽음과 삶이 교대로 인간에게 내려앉았다. 천사와 악마가 서로 껴안고 춤을 추고 있었다. 온갖 색채가 영롱

하게 흔들리고 풍성과 가난과 성자와 살인마가 찬란하게 혹은 흐느적거리며 돌아갔다. 하늘에서는 불빛이 쏟아지고 쓰레기, 생선 비늘에서 또한 광光 기운이 솟구쳤다. 모든 사물이 허무해졌다가 움직일 수 없을 것 같은 의미를 가지고 다가오는 것이었다.

나는 버티고 있었다. 죽지 않기 위하여 먹고 있었다. 나만을 사랑하고 밤마다 새의 보드라운 깃털을 어루만지는 걸 상상하였다. 나를 괴롭힌 자를 찾아 죽이고도 싶었다. 천사가 깨끗한 흰옷을 입고 나를 유혹했고, 또한 검정 망토를 날리며 밤의 허공을 활개 치는 악마도 나를 유혹했다. 그것은 취기였다. 사는 것은 바로 취기였다. 새에, 대기에, 돌에, 글자에, 색채에, 술에 나는 취했다. 거기서 혼은 더욱 생동하며 날뛰었다.

그러나 묵묵히 침묵을 지니고 주시하는 검은 우주를 외면할 수는 없는 것이었다. 허무의 진리를 가지고 세계를 싸안은 무섭고, 차가운, 이를 수 없는 예지叡智를 가진 우주를 망각할 수는 없었다. 빛의 창을 들고 다른 손엔 어둠의 방패를 들고 그는 인간 위에 군림하고 있었다. 그러나 그는 천진한 어린애인 인간을 함부로 해칠 수는 없는 것이었고, 그리하여 인간은 웃으며 울며 취하며 창과 방패를 가진 괴물의 코앞에서 노니는 것이었다. 나는 노예임을 절감하였고 노예임을 사랑하여야 했다. 그러나 진리의 주인이 되든 오류의 노예가 되든 다 좋은 것이었다. 진리를 아무리 추구해도 오류는 그만큼 더 불어나는 것이었고, 오류에 아무리 취해도 진리는 그만큼 더 고정되었다. 아무리 주인이 되려 해도 노예를 면치 못하며, 충실한 노예는 순간순간 주인일 수도 있었다. 진리의 주인이 되려는 사람은 죽음을 원할 것이고, 오

류의 노예가 되고 싶은 사람은 살아 보려 할 것이다. 둘은 결국 허무의 괴물 앞에 목을 내밀게 되고 괴물 앞의 제전에는 영혼을 남겨 놓을 것이다.

금강석

싸늘한 바람이 불고 눈이 날려 깨끗해진 세계가 있다. 자기 어미를 잡아먹고 살아나는 거미의 세계가 있다. 우주가 인간을 낳고 인간이 우주를 먹으며, 우주가 인간을 먹고 인간이 우주를 낳는 세계가 있다. 허연 이빨을 드러내고 끝없이 으르렁대는 파도 밑 은은하고 고요한 세계가 있는 것이다. 아름답게 자아를 죽이고 깨끗하고 맑게 남을 속이는 세계가 있는 것이다. 거기에서는 마녀가 천사와 성교를 한다. 이슬의 빛이 용솟음치고 색채와 노래가 하늘거리며 광물鑛物의 소리가 맑게 들리는데 바람을 타고 새는 날아오고 영혼은 배반을 받지 않는 그러한 세계, 마치 금강석처럼 견고한 세계가 있는 것이다.

(1974. 2.)

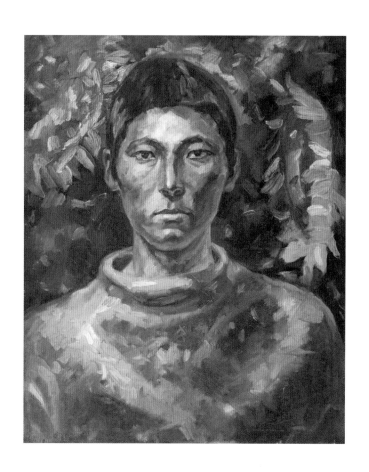

해바라기가 있는 자화상, 1972

각角

'나'의 역사의 물방울이 모여들어 이루어진 고요한 호수 위에 바람에 흩날리는 꽃 이파리들, 살처럼 나는 솔개와, 솔개 넘어 부드러운 구름송이가 투영된다. 색色과 운동運動과 형形의 신비다.

대상은 점과 선, 면에서 자라나 개성적 형상, 체적體積을 갖는 개체, 개체와 개체가 교합 혹은 배반하는 관계(정과 질투), 암유暗喩의 이면, 시간의 강물을 헤엄치는 형과 색의 운동과 그 힘의 강도, 하여 종합된 '혼'魂으로서 다가온다. 그것은 마치 물결치듯 나의 가능성으로 순간마다 새롭게 육박해 와서는 끌어안기도 하고 밀쳐 버리기도 하면서 나를 생의 광장으로 이끌어 간다. 그러면 나는 나의 역사의 여과기로 추상된 그 혼을 먹고 소화하여, 자양滋養은 육신을 아름답게 하고, 일부로는 힘을 기른다.

생生은 힘들다. 생이 품는 종말과 병고病苦, 개성 간의 배반, 시공간의 정확성은 확산하려는 '나'에게 한계를 가한다. 그러나 돌이키면 하늘은 '벽'과 함께 '향방'向方도 같이 내려 준다. 주어진 한계는 끝없는 길과도 같이 '충분한 여정'을, 또한 '나'의 길이기에 자기만의 윤곽과 종점을 가져야 한다. 그리하여 '나'에게 한계적 상황은 무한성과 유한성을 선사한다. 미는 한계적 상황 속에서 더욱 돋보인다. 그렇게 하여 아름다운 세계가 열릴 때 슬픔은 결론지어진다. 하늘에서 흰 날개가 내리고 고뇌와 슬픔이 그걸 타고 솟아오른다. 힘들지만 좋은 세계다.

방황이 끝을 맺는 오두막에는 친구들과 한 마리 '예언의 새'가 있다. 친구들 중 한 녀석은 '나'이고, 다른 녀석은 '신'神이고, 또 하나는 낯선 친구다. 나는 친구들에게 이야기를 시작한다. 이 어마한 체험을 그들에게 전하고 그

들을 나의 체험에로 이끌어 그들과 더불어 한 세계 속에서 한 운명으로 존재하는 '나'를 분명히 확인하기 위하여….

그리고 새가 부르는 오는 날들의 예언의 노래를 듣는다.

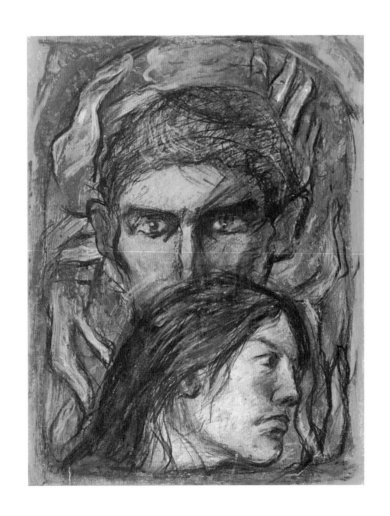

카프카와 그의 여인, 1975

바다와 새, 1977

용태 형

약간의 허스키

살짝곰보

씨익 하는 웃음

날랠 용

어느 환담 자리에서건 꽁초 가득한 재떨이를 손수

잽싸게 쓰레기통에 비워 내는 사람

쏘주에 짭자리한 머루치를 좋아하는 사람

사람이 사람에게 거울이라면 다면경을 가진 사람

인정 따라 낮고 넓게 흐르던 사람

아픈 머스마

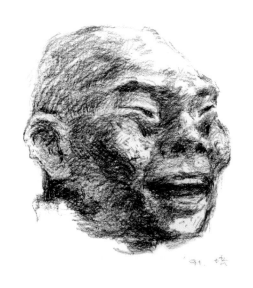

소묘―용태 형, 1991

마부

친구여
오늘 우리가 오후 3시의 뙤약볕 길을 가고 있지만
남아 있는 길이 짧지만은 않네

어둑새벽에 너를 몰아
이끌고 매질하며 이만큼 왔네
앙탈하거나 잔꾀 쓰며, 고집부리고 원망하며
네가, 여기까지 왔네

친구여 잠시
저 구름장 그늘 아래 쉬어 가세

우리가 지나왔던 흔들리는 거리들에
우리와 동행했던 보살 같은 사람들에게
바람결에 수굿대는(잎 흔드는) 저 수숫대처럼
석별의 정을 고하세

이제 친구여
저 고개 넘으면 서쪽 하늘이 바다처럼 열리리니,
거기서부터 천천한 내리막일세

네 개의 발굽이 무거운, 지쳐 있는 친구여
그러나 네 헐거운 육신이 가지 않는다면
나는 한 발자국도 앞서가지 못하네

또한 슬퍼하는 친구여
우리는 저 저녁 어둠 속으로 걸어 들어가 사라져야 한다네
우린 본디 부지런한 아침 사람들이 잠시 시달렸던
꿈속의 사람이었을 뿐이므로

북천, 2005

풍광, 2017

돈, 정신, 미술품

I

미술가의 정신은 돈의 힘으로부터 어떻게 해방될 수 있는가? 이 둘은 실제에 있어서 어떻게 결합될 수 있으며, 어떻게 모순되는가? 또한 이러한 양자의 관계는 어떠한 예술 이념을 가지는가?

일반적으로 예술의 본질로서 정신은 오로지 그것을 수용하는 정신만을 필요로 하는 것이라고 말해진다. 예술이 예술일 수 있는 것은 그것이 정신과 정신, 마음과 마음 사이의 교류라는 점에 있다는 얘기다. 사실 모든 예술 현상에 있어서 이 점을 배제한다면, 그것은 이미 예술일 수 없을 것이다. 이런 면으로 보면 예술은 경제적 현상이 아니다.

그럼에도 불구하고 또 다른 면에서 보면, 예술은 여전히 경제적 현상이다. 쉽게 말하면 세상의 모든 일이 그렇듯, 예술이 있기 위해서는 돈의 힘이 필요하다. 창작과 향수享受의 모든 과정에는 돈의 뒷받침이 따른다. 따라서 예술 현상의 모든 과정에서 크건 작건, 또는 직접이든 간접이든 돈의 힘이 개입하는 것이다.

그러므로 돈의 힘으로부터 완전히 벗어나는 예술은 없다. 차라리 돈의 힘은 예술을 있게 하고, 또 그 나름의 방식에 따라 예술을 제약한다고 보는 것이 옳을 듯하다.

이렇게 보면 돈의 조건을 초월하는 것으로서 상정되는 순수한 정신은, 어떤 점에서 자기 조건을 배반하는 모순된 정신일 수 있다. 이럴 때, 이러한 말들에는 오히려 불순한 은폐가 개재되는 수가 있다. 그러므로 차라리 돈의

조건을 정당하게 수락하는 것이 떳떳한 정신일 것이다. 그것은 모순된 정신과 그로부터 빚어지는 은폐의 불순함을 적극적으로 배제하는 일이기 때문이다.

따라서 어떠한 형태의 예술 창작이라 할지라도 그것이 개인적 수준의 표출이건, 타인들을 향한 주장이건, 아니면 널리 이타적인 성격이건 돈의 조건을 통과하여서만 나타나므로, 반드시 그에 상응하는 돈의 보상을 필요로 한다고 말할 수 있다. 또한 어떠한 창작 행위라 할지라도 그것의 지원을 창작물로부터 마련하든, 다른 작업을 통하여 마련하든, 아니면 다른 후원자로부터 마련하든, 직접적으로 또는 간접적으로 돈의 힘에 영향을 받는 것이라고 볼 수 있다.

그러나 그렇다고 하여도 예술이 온전히 경제적인 현상만은 아니다. 오로지 돈이라는 보상만을 목적으로 할 수는 없다. 또한 돈의 힘에 예술 정신이 전적으로 굴복할 수도 없다.

II

그런데도 실제에 있어서는, 창작으로부터 수용에 이르는 유통 맥락 그리고 보상 체제에 따라 예술 정신이 변질될 수 있는 여지는 많다.

미술에 있어서 이 점은 다른 예술 장르와는 다른 독특한 방식으로 나타난다. 미술 작품은 대개 구체적이고 유일한 물체라는 공간적 성격과, 그것이 어느 정도 영속하여 존재한다는 시간적 성격을 함께 갖는다. 따라서 그것은

궁극적으로 다수의 수용자보다 구체적인 장소와 관계된 개별적 수장자를 위한 것이며, 또한 그것은 일시적인 수용에 그치지 않고 영속적인 수용 방식을 지향한다.

그러므로 한 미술품은 궁극적으로 경쟁적 수요의 대상일 수밖에 없으며, 그것은 또한 정신 가치의 시간적 영속성을 겨냥하는 것일 수밖에 없다. 이렇게 하여, 한 미술품에 대한 수요자의 수와 그들의 경제력 경합, 그리고 작품의 시간적 가치 보장 체제가 작품의 가격을 결정하는 변수가 된다. 경쟁도와 가치 보장도는 하나의 순환 고리로서 피드백 현상을 유발한다. 다시 말하면, 가치 보장도는 곧 경쟁도를 보강하는 것이 되고, 보강된 경쟁도에 의하여 가치 보장도는 더욱 높아진다는 말이다. 가치 보장이란 일차적으로 수요자의 안목 문제이지만, 특히 작품의 평판과 작가의 권위 즉 그의 이력과 유명도로 나타나게 된다. 이 모두는 영속되리라고 예견되는 가치에 관한 것이며, 나아가 그러한 가치가 존중될 미래에 겨냥되는 것이다.

이렇게 보면 경쟁성과 가치 보장 체제의 성격에 따라 한 작품의 정신 가치는 다른 맥락으로 사거나 팔릴 수도 있다. 개인적 향유 형태가 경쟁으로 비화하고, 현재적 향유 형태가 미래의 시간으로 비화하면서, 단순한 독점 행위나 초시간적 의사擬似 가치에 대한 숭배가 나타날 수 있다. 다시 말하면 작품의 정신 가치 그 자체가 실질적으로, 또 현재형으로 향유되는 것이 아니라 단순히 작품을 독점한다는 특권만으로서 향유되거나, 평론·저널·매스컴·상賞 등으로 조장된 권위의 위광만이 향유될 수 있다는 말이다.

이뿐만 아니라 이러한 맥락을 쫓아 예술적 정신이 변질될 수도 있다. 더

나아가서 변질된 정신이 이미 예술적 정신이 아님에도 불구하고, 예술의 온 갖 좋은 이념을 그 명분으로 차용하게도 된다.

실제로 벽걸이용 그림을 놓고 여러 가지 유통 맥락을 생각해 볼 수 있다.

우선, 감동을 계속적으로 향수하기 위한 감상 목적 수용자가 있을 것이다. 또한 재화 가치로서 수장하기 위한 수용자가 있을 것이다. 또한 교양을 과시하기 위한 소장 목적의 수용자가 있을 것이다. 후자의 둘은 작품을 구입하고 그것을 들여다본다 해도 작품에 내재한 정신성을 음미하리라고 기대할 수 없다.

한편, 창작을 지원하면서 그것이 미래에 가질 가치를 예견하는 투자 목적 수용자도 있을 것이다. 또한 창작을 지원하면서 작품의 미래 가치를 착취하기 위한 매점매석적인 투자 목적 수용자도 있을 것이다. 이들은 중간자 입장이므로 반드시 미술품을 고가화하여 유통시키려 할 것이다. 상대적이긴 하나 작품값이 일반적 생활 수준에 비추어 지나치게 고가화되면 그것은 재화로 탈바꿈하며, 그로 인하여 작품의 정신성은 항상 방해를 받게 된다.

또한 단순한 자료용으로 혹은 기념비적 가치로서 작품을 구입하려는 박물관이나 미술관 관료로서의 수용자도 있을 것이다. 이때는 소수 전문가가 특정한 기준과 특정한 목적 즉 미술품을 하나의 자료·기념물 등과 같은 가치물로서 선택하는 경향이 크므로, 여기에서도 제한된 것으로서의 예술적 향유밖에 기대하기 어렵다.

이렇게 보면 순전한 감상 목적 수용이 아닌 한, 나머지는 일단은 바람직한 형태의 미술 유통이라고 볼 수 없다. 왜냐하면 다른 유통 맥락은 작품의

정신성을 그 자체로서 수용하고 있지 않기 때문이다. 그러므로 이러한 현상은 진정한 의미에서의 예술 현상—정신 교류로서의—이라고 말할 수 없다. 그러나 어떻든 그것은 미술품의 유통이고, 또 그것의 보존이긴 하다.

<div align="center">III</div>

이와 같이 미술과 돈이 결합하는 형태는 수용자의 경험 방식에 주목할 때 발견된다. 미술의 수용이 무료 전시장 관람을 통해 거저 경험되는가, 작품의 구입을 통해 가정에서 소유함으로써 경험되는가, 또는 복제품을 시중에서 값싸게 구입·소유함으로써 경험되는가, 가로街路나 광장에서 경험되는가, 아니면 관람료를 내고 입장한 박물관이나 미술관에서 경험되는가에 따라 작품과 작가에 대한 보상 형태가 다르다.

또한 이와 같은 미술의 경험 방식은 장場의 물적 환경에 관계되므로 작품의 물적 양태를 결정짓게 된다. 전시장 미술 작품은 가정용 미술 작품과 달리 더 크고 거칠 수 있으며, 복제 미술 작품은 그보다 작은 규모로서 복제 기술에 맞아야 하며, 거리나 광장의 미술 작품은 양적 규모가 훨씬 크고 견고해야 한다.

또한 작품의 이러한 물량적 조건은 작품 내용, 즉 메시지의 성격과 관계가 있다. 대체로 물량 규모가 작은 것은 소박한 내용과 어조를 가지고, 전시장 미술은 강력한 발언적 성격을 가질 수 있다. 복제품은 작으나 경우에 따라 드센 목소리도 가질 수 있으며, 거리의 미술은 큰소리로 말할 수 있다. 또

한 박물관이나 미술관의 미술품은 권위적인 목소리를 갖는다. 나아가 이러한 어조가 그것이 말하려는 내용의 성격과 밀접한 관련이 있음도 물론이다.

이렇게 보면, 어떤 미술품의 내용과 어조와 물적 양태와 그것이 경험되는 방식과 그 장의 성격은 상관관계가 있으며, 이 전체를 묶어서 볼 때 그러한 미술이 지니는 예술 이념이 드러날 수 있다.

따라서 전시장 미술 이념, 가정용 미술 이념, 복제 미술 이념, 가로 미술 이념, 미술관 미술 이념 등이 있을 수 있다.

전시장 미술은 우리 현실에 있어서 돈으로 보상되고 있지 못하므로(미술 시장이 본격적으로 형성되지 못한 1980년대의 상황을 전제로), 그것은 작가에게는 경제적으로 일방 지출이 된다. 따라서 좋게 말해서, 첫째로 그것은 무상無償의 자기표현만을 목적하거나, 둘째로 희생적인 대對사회적 발언일 수 있다. 그러나 그것이 무상인 한에 있어서, 즉 노력과 공력에 대해 보상받기를 희망하지 않는다는 점에서 근본적으로 건강한 경제 관계 위에 서 있지 못하다. 따라서 그것은 암암리에 가깝게는 자기선전을 도모하는 것이 될 수도 있고, 멀게는 미술관 미술 이념을 지향하는 것일 수도 있음을 부인하지 못한다.

가정용 미술은 일반적으로 수장자로부터 보상이 가능하므로 건강한 경제 관계에 놓일 수 있다. 그러나 그것은, 그럼으로써 장식적 기능과도 타협하지 않으면 안 된다. 또한 작품 내용도 개인을 향한 것으로 제한될 수밖에 없으며, 그런 점에서 재화 가치나 신분 상징물로 유통될 소지가 많다.

복제 미술은 대량 판매를 통하여 보상받는 것이 가능하며, 경우에 따라 대사회적 발언도 된다. 단지 즉물적 감동 형태의 싱싱함을 기할 수 없는 점

이 한계다.

가로 미술은 건물주나 가로 관리 기관의 지원과 동시에 제약을 받게 되지만, 생활 시공 속에서 직접적으로 다수인의 감동을 유발할 수 있는 가능성이 크다.

미술관 미술은 미술 진흥 및 보존 기금으로 지원되는 것이며, 따라서 미술의 성격과 내용이 관官의 선택적 한계에 맞추어지지 않으면 안 될 뿐 아니라 그것은 궁극적으로 영속되는 기념비적 가치를 지향하는 것이다.

IV

어떻든 미술은 반드시 건강한 경제 기초 위에 서야만 할 것이다. 나아가 미술이 살아 있는 것이 되려면 그것이 경험되는 방식과 경험 시공으로서 장의 특성까지도 철저하게 고려되어, 올바른 맥락을 가지도록 해야만 할 것이다.

이러한 점들에 비추어 최근 젊은 작가들이 행한 〈을축년 미술대동잔치〉(아랍미술관, 1985년 2월)의 의의를 새겨보는 것도 흥미로운 일이다. 120여 명이 출품한 500여 점의 작품을 놓고, 전시 목적이 아니라 판매 목적으로 운용되었던 점이 주목된다. 그것은 미술을 건강한 경제 기초 위에 세우려는 적극적인 시도이기 때문이다.

사실 우리의 화단 현실은 지금까지 수용자들이 올바른 유통 맥락을 통해 싱싱한 감동으로 미술의 힘을 느끼거나, 작가들이 그에 대한 정당한 보상의 보람을 경험해 본 적이 거의 없었던 듯하다. 단지 거기에서는 위광과 특

권과 재화와, 그리고 희생과 좌절만이 허망하게 거래되어 왔을 뿐이다.

그러므로 폭넓고 개방된 미술 시장의 형성은 반드시 필요하다. 누구든지 마음에 맞는 것을 무리 없이 구입할 수 있으며, 모든 작가가 자연스럽게 다양한 작품을 공급할 수 있는 시장이 필요한 것이다. 그리하여 권위에의 의존을 배제한 실질적 향수 형태로서 살아 있는 미술의 하나가 가능해진다.

실제로 〈을축년 미술대동잔치〉에서는 수용자의 선호에 따라 400여 점이 거래됐으며, 거래액도 기백만 원에 달했다. 이것은 고급 미술품의 거래 규모에 비하면 보잘것없지만, 건강한 유통 맥락으로 보면 훨씬 더 의미 있는 일이다.

한편으로 이러한 일에는 투자 목적 수용자들의 부富의 횡포가 있을 수 있음도 배제할 수 없다. 따라서 미술 시장의 건전성을 위해서, 이에 대응할 방안이 모색되어야 할 것이다. 또한 미술이 수용되는 방식에 따라 가장 적합하고 뜻깊은 내용이 무엇일 수 있는가도 더욱 진지하게 탐구되어야 할 것이다. 더불어 이러한 미술 활동을 합리적으로 기획하고 운용할 수 있는 전문인도 나와야 할 것이다. 그리고 이런 미술 시장을 중심으로 한 미술 평론도 활발하게 기능해야 할 것이다. 그럼으로써 건전한 수용 방식이 일반인 모두에게 생활화된 것으로 정착되는 날이 빨라질 수 있다.

어찌 보면, 소통의 힘을 고대하는 풍부한 수요 잠재력과 양적으로 팽창하는 젊은 작가의 공급 잠재력이 서로를 인식하고 있지 못하다는 사실 자체가 미술 문화의 불건강 징후를 보여 주는 것으로 생각되기 때문이다.

항산, 2017

미술의 성공과 실패

I

미술에 있어서 성공이란 무엇일까?

　한 작가가 명성과 부를 한꺼번에 얻었을 때, 흔히들 이를 성공했다고 말한다. 일단은 옳은 말이다. 작가가 훌륭한 작품을 내놓았을 때, 이것이 칭송되고 또 이에 대하여 합당하게 보상되어야 함은 당연한 일이다. 이것을 성공이라 함은 두말할 여지가 없을 것이다.

　그러나 명성과 부의 획득이 곧 성공이라는 말은 반드시 옳지는 않다. 그것이 미술의 성공이라는 데에서는 더욱 그렇다. 왜냐하면 오늘날 우리 사회에서 이름을 날리고 돈을 잘 버는 작가가 꼭 훌륭한 작품을 한다고 볼 수는 없기 때문이다. 어쩌면 오늘의 세태에서는 훌륭한 작품을 하는 일과 돈을 벌고 유명해지는 일이 서로 관계가 없는 듯도 하다. 이렇듯 훌륭한 작품에 명성과 부가 주어져야 한다는 당위성이, 명성과 부를 획득한 작가가 반드시 훌륭한 작가임을 보장하는 것은 아니다. 이것은 사람들의 일반적 태도에서도 드러난다. 사람들은 가끔 미술이 화제가 됐을 때, 이름난 작가와 그가 얻는 부에 대하여 말하면서 그의 성공을 인정하지만, 그가 내놓는 작품이 어째서 훌륭한지는 말하지 아니한다. 단지 사람들은 작품에 대한 판단을 유보한 채 그것이 훌륭한 것이라고 믿을 뿐이다. 작품을 판단하여 그것이 훌륭한지 아닌지를 가리는 일과, 작가의 명성을 먼저 인정하여 그에 따라 작품도 훌륭한 것이라고 믿는 일은 서로 다른 일이다.

　판단을 하지 않고 믿기만 하는 것은 잘못된 일이다. 이처럼 잘못된 일을

토대로 미술의 성공과 실패를 가를 수 없다. 따라서 미술에서 성공이란 작가의 출세와 꼭 관계되는 일은 아니다.

그럼에도 불구하고 출세를 해 보려는 작가들은 많다. 사실, 삶의 모든 국면에서 경쟁이 가속화되는 세태로 보아, 미술에 있어서도 남보다 뛰어나다는 인정을 받고 또 부를 획득하는 일이 나쁘지는 않을 것이다. 또 그래야만 미술가의 생활이 궁핍할 수밖에 없는 이 시대를 남부럽지 않게 살아 나갈 수 있을지도 모른다. 어차피 미술은 생존 경쟁의 게임인지도 모른다.

그러나 출세를 하는 일과 미술을 하는 일은 다른 일이다. 미술을 하는 일이 반드시 출세를 하는 일은 아니다. 만일 출세를 위하여 미술을 한다면 미술은 출세의 방편이 되는 셈이다. 출세의 방편으로 삼아진 미술이 올바른 미술일 수는 없다. 출세라는 목적에 미술이 얽매일 터이므로 그렇다.

올바른 미술이 아니라면, 그것은 이 사회의 삶에 무익하거나 해로운 미술일 것이다.

II

사람은 사회 속에 살기 마련이다. 미술가도 사회 속에 살며, 사회적 태도와 사회적 행동을 취한다. 아무리 그가 개인적인 세계에 침잠해서 가만히 있더라도, 그것은 진행되는 사회 현실에 대하여 어떤 의미를 갖는 사회적 태도이고 행동이다. 더구나 미술가가 지성적 존재라 한다면, 그의 무관심과 피동성이 곧 사회와 무관한 태도라고 이해될 수 있는 길은 없다.

따라서 모든 미술은 사회적 태도의 표현이요, 또 사회적 활동이다. 그러므로 어떠한 미술이 사회적으로 표방하는 명분과 그 행태를 주시하면, 그것의 진정한 사회적 위치가 밝혀지게 된다. 어떠한 미술을 올바로 보려면 반드시 그 명분과 행태를 살펴야 한다. 그래야만 진상과 명분을 연관 지어 그것이 속에 배태하고 있는 암묵적 문화 이데올로기를 드러낼 수 있다. 왜 이를 드러내야 하는가. 그 미술이 사회적으로 올바른 것인가 그렇지 아니한 것인가를 알기 위함이다. 미술은 그것이 속에 품고 있는 암묵적인 문화 이데올로기의 소산이며, 이것이야말로 그 미술의 사회성을 나타내기 때문이다.

이렇게 볼 때, 한국 화단에 있어서 고급스러운 미술 시장을 형성하고 있는 이른바 고급 미술이란 것이 우리 사회에 대하여 어떠한 의미를 지니고 있는지를 검토해 볼 필요가 있다. 그것이 갖는 사회적 성격은 물론 그러한 미술 현상을 낳고 있는 감추어진 문화 이데올로기를 반드시 낱낱이 드러내어야 할 필요가 있다. 그것은 이미 우리 삶의 문화와는 무관한 채로 미술 문화의 중심권을 차지하고 있으면서, 갖가지 병폐의 징후들을 나타내 보이기 때문이다.

이른바 고급 미술이 명시적으로 표방하는 예술 이념은 '순수주의'다. 순수라는 말은 보통, 삶의 모든 국면에서 좋은 뜻으로 쓰이는 말이다. 그러나 순수주의 예술 이념에서의 순수라는 말은 '예술의 자율성'이라는 뜻으로 쓰인다. 예술의 자율성이라는 말도 좋은 말이다. 그것은 예술이 예술다워야 한다는 말이다. 예술다운 예술이란 어떤 뜻인가? 인간다운 삶, 의미 있는 삶을 가꾸어 나가는 데 예술의 본래 사명이 있다는 뜻이다. 그것은 삶을 외면하고

무의미한 짓을 되풀이하는 것이 예술이 아니라는 뜻이다. 이처럼 예술의 자율성이라는 말은 자유로운 인간성을 지키자는 뜻이다. 나아가 삶을 가장 값진 것으로 하는 데에 예술이 어떤 것과도 결탁하지 말자는 뜻이다. 그것은 예술의 가치와 그 힘을 믿고, 예술의 힘이 삶을 왜곡하는 갖가지 힘에 억압되어서는 안 된다는 뜻이다.

그럼에도 불구하고 고급스러운 미술은 예술의 자율성이란 이름으로 딴 일을 하고 있다. 우리 화단에서는 예술의 자율성이 곧 예술의 알맹이 즉 삶의 내용을 버리고, 그 껍데기 즉 형식만을 남겨 놓는 일로 오해되고 있다. 오늘날 현대주의를 내세우는 온갖 미술은 형식 논의에만 몰두하고 있다. 외형적 의미를 배제하는 무의미주의, 내용성을 배제하는 형식주의, 표현성을 배제하는 조형주의가 그것이다. 이렇듯 현대주의 미술은 껍데기만을 미술이라 한다. 현대주의 미술은 껍데기가 곧 알맹이라 한다. 알맹이가 사상捨象된 껍데기는 이미 껍데기도 아니다. 그것은 단지 허구일 뿐이다.

고급스러운 미술의 다른 부분에서 설사 내용을 갖춘 미술이라 하더라도, 그것들은 대체로 참다운 내용이 아니다. 이러한 미술이 다루고 있는 내용이란 한갓 삶을 추상화한 것들뿐이다. 삶의 내용에서 뽑아 오긴 했으되, 박제화한 것들뿐이다. 삶의 실질성이 배제되면, 그것은 이미 삶의 내용이 아니다. 한갓 관념물에 지나지 않는 산수山水나 꿈결 같은 풍경, 인형 같은 인물 모두가 거짓스러운 것이다. 삶의 냄새가 표백된 이러한 것들은 오히려 삶을 왜곡하는 허상일 뿐이다.

삶을 추상화하여 왜곡하고, 미술의 형식만을 다루는 이와 같은 비현실

적·도피적 미술이 어떻게 예술의 자율성이라는 말을 차용하고 있는가.

III

근대 이래, 역사의 질곡 속에서 우리 미술은 그 토대의 설정부터가 뒤틀려 있었다. 서구의 모더니즘을 수용한 미술은 미술의 가치를 전적으로 서구의 가치관에 종속시켰으며, 옛것을 잇는 미술은 오늘의 가치를 옛것의 가치에 종속시켰다. 선전류의 묘사주의, 앵포르멜informel 운동, 구미의 아류인 미니멀적·개념적 미술이 속속 연이어 온 모더니즘 미술이고, 관념적인 산수화나 화조화, 향토적 소재주의 그림이 전통주의 미술이다. 전자는 이 땅의 삶을 외면했고, 후자는 오늘의 삶을 외면했다. 그러면서도 자신의 가치를 구미의 가치관과 옛것의 가치관을 내세워 주장한다. 이것은 잘못이다. 그것은 구미의 모더니즘 미술도 아니고, 전통 미술도 아니다. 그러기에 오늘의 이 땅을 말하는 우리의 미술은 더더욱 아니다.

기존의 고급스러운 미술은 가치의 종속적 수용을 진행시키면서 미술의 권위 체제를 구축하였다. 모더니즘 내지 현대주의 미술과 전통주의 미술은 서로서로 적당히 타협하면서, 선전鮮展 및 국전國展을 비롯한 각종 대규모 공공 전시회, 그리고 미술 단체를 장악하였다. 때로는 정치권력에 의탁하기도 하고, 때로는 구미와 일본의 일부 미술인들과 결탁하기도 하면서, 권위를 극대화하고 그것을 조금씩 효과적으로 그 후계자들에게 분배해 왔다. 이렇게 하여 권위가 권위를 낳고, 그것은 시대를 따라 철저하게 관리되어 왔던 것이다.

독점된 권위를 기반으로 하면서, 고급스러운 미술 세력은 일부 부유층으로 구성된 미술 시장을 형성하였다. 여기에 미술 저널 및 매스컴 그리고 여론이 가담하여 극대화한 권위를 고가화하는 데 성공하였다. 이러한 가치 보장 체제하에 수용자들은 본래부터 의미·내용이 없는 미술품을 단지 신분 상징물로서 거래해 왔다. 이렇게 하여 외장용 미술이 성장한 것이다. 이러한 터무니없는 일이 지금도 일어나고 있다. 미술의 모든 덕목이 상표로 나붙고, 권위 체계의 각종 경력이 그 가치를 보장한다. 작가의 허위의식과 수용자의 신분 환상이 사이좋게 미술의 가치를 차용한다. 양자가 다 출세한 사람들의 잔치다. 교묘히 짜인 각본에 잘 맞추어 돌아가는 가장무도회 — 허무의 잔치다.

한편으로, 고급스러운 미술 세력은 그들의 문화 이데올로기를 미술 교육을 통하여 체계적으로 이 사회에 퍼뜨리며 내면화시키고 있다. 미술 대학을 장악하고, 미술 교과서를 광고 수단으로 이용하고 있다. 교육의 내용은 물론이려니와 그 인사권마저 독점하고 있다. 진부한 아카데미즘의 가치 고착화, 형식주의 미술의 가치 종속성으로 일관되는 것이 미술 교육의 현실이다. 그러면서도 미술 교육계를 하나의 확보된 지식 시장으로, 비현실적 문화 이념의 선전장으로 독점적으로 장악하고 관리하고 있다.

이렇듯 고급스러운 미술의 내용과 행태를 고찰하면, 그것이 표방하는 순수주의 이념과 그 속에 도사리고 있는 문화 이데올로기의 정체를 알 수 있다. 그것은 실질적 가치를 왜곡하는 권위주의, 정신적 가치를 왜곡하는 배금주의, 도덕성을 왜곡하는 출세주의, 대다수 일반인을 외면하는 귀족주의, 주체성을 왜곡하는 종속주의, 전인성을 왜곡하는 감각주의, 지성을 왜곡하는

궤변주의와 다름없다.

　　이러한 불순한 문화 이데올로기는 다음과 같은 통념을 낳고 전파하고 있다.

1. 미술에는 등급이 있고, 대다수 사람의 안목이란 천박한 것일 뿐이다.
2. 선진국의 미술과 옛것이야말로 모든 미적 가치의 근본이다.
3. 미술은 현실적 삶의 문제와는 근본적으로 무관한 것으로서, 낭만의 세계와 초탈한 경지에 속하는 것이다.
4. 소통이란 원래 어려운 것이므로, 미술을 수용하는 사람들이 자꾸 배우고 훈련해야 한다.
5. 현대 미술은 발전된 미술이므로 어려워야 한다.
6. 명성과 경력이야말로 훌륭한 미술가의 척도다.
7. 상賞과 부富는 미술의 당연한 보상이므로 크면 클수록 훌륭한 미술이 된다.
8. 깊이 있는 미술을 하기 위해서는 한 가지 유형을 계속해야 한다.(자기 상표를 만들어야 한다.)
9. 이렇게 사회는 대체로 잘 돌아가고 있으므로 미술가의 성공을 위해서는 개인적인 노력만 필요할 뿐이다.
10. 미술은 아무나 하거나, 향유할 수 있는 것이 아니다.

이러한 통념은 미술가에게도 일반인에게도 깊이 작용하고 있다. 이러한 것이

올바른 미술을 가로막고 있다. 진정한 소통으로 이르는 길을 차단하고 있다.

그러나 이 통념이 지시하는 것은 출세하는 일이지, 미술에 관한 일이 아니다. 그러므로 미술의 실패로 가는 것일 뿐이다.

IV

미술은 등급이 있는 것이 아니다. 단지 올바른 미술과 그릇된 미술이 있을 뿐이다. 우리와 같이 사는 많은 이웃을 외면하는 미술이야말로 그릇된 미술이다.

미술의 가치는 이국 문화와 옛것 속에 있지 않다. 그것은 이 땅과 오늘의 문화 속에서만 살아 숨 쉬는 것으로 있다. 이국의 가치와 옛것의 가치가 우리의 문화를 재는 자가 되어서는 결코 안 된다. 그러므로 미술이란 근본적으로 현실의 삶에 관계되는 일이다. 그것은 꿈의 이야기가 아니라 우리의 삶의 복판에 나타나는 일이다.

진정한 소통을 위해서는 오히려 미술가들이 모든 오만을 버리고 이웃이 어떻게 살고 있는지를 돌아보고 배워야 한다. 그러므로 어려운 미술이야말로 못난 미술이다. 미술의 모든 어려움은 무지의 소산일 뿐이다.

명성과 경력과 금전 가치가 훌륭한 미술의 척도가 될 수 없다. 오히려 오늘날에 있어서 그 반대야말로 옳다.

그러므로 미술이란 그 자체가 생생한 삶이며, 나아가 바람직한 삶을 위한 소통의 장을 실현하는 일이 된다.

미술이란 세계의 표현이기 전에 세계의 실현이다. 미술은 삶의 추상화가 아니라 삶의 구체화다. 미술은 세계의 그림자가 아니라 세계 그 자체인 역동체다. 미술은 삶이란 사건들이며 또 그것들이 일어나는 장이지, 그 구성물건이거나 표현물이거나 그 구조만도 아니다. 미술은 세계로부터의 분리가 아니라 세계와의 통합이며 나아가 조화의 실현이다. 그것은 사람끼리의 분리가 아니라 만남이며, 삶으로부터의 도피가 아니라 삶의 복판에서 실천하는 것이며, 바람직한 삶의 상황을 꾸려 가는 일이다. 그러므로 미술은 시간적으로 현재의 것이며, 공간적으로 실험실같이 분리된 공간의 것이 아니라 삶의 공간에 있는 것이며, 또한 삶의 구성물들이 아니라 그것들을 꿰뚫고 오고 가는 정신체이고 행동이며, 감동의 시공이다. 감동인 것이 아니라면 천만금의 작품도 수십 년 경륜의 결실도 미술일 수가 없다.

따라서 미술의 가치는 살아 숨 쉴 시공을 떠난 표현물에 주어질 수 없다. 모든 분리의 소산―삶의 추상화, 세계의 전사轉寫, 소외의 부산물, 도피의 유희물, 역사의 잔여물―에 예술의 가치는 주어지지 않는다. 분리된 형식성에도, 분리된 조형성에도, 분리된 감각성에도, 박제된 내용성에도, 금빛 액자에도, 돈에도, 명성에도, 직위에도, 화랑에도, 박물관에도 미술의 가치는 없다. 미술의 가치는 사람과 사람이 서로 만나는 지점, 인간의 사고와 감정과 감각과 의지와 신념이 통합적 작용으로―전인적으로―나타나고 향유될 때, 비로소 실질적·현재적 가치로 드러나는 것이다. 그것은 사람과 사람이 소통하는 가운데에, 그 장場에, 구체적인 삶의 사건 속에 감동으로서 이미 내재하는 것이다.

어떻게 소통에 도달할 것인가.

첫째로, 그 길은 모든 외장용 문화에 대한 비판 작용을 통과한다. 삶의 도처에 작용하면서 비인간화를 초래하는 갖가지 외장용 전달 체계에 주목하고, 그러한 외장의 속에 도사려 있는 불순한 의도와 술수를 간파하고 드러내는 비판 작업이 선행되어야 한다.

모든 외장용 명분 체계가 검토되어야 한다. 갖가지 좋은 이념으로 단장된 것들의 속 모습을 꿰뚫어 보고, 그것이 정말인지 거짓말인지 가려내야 한다. 오늘날 좋은 의도와 나쁜 의도가 같은 이념을 사용하고 있다. 누구든지 어떤 집단이든지 쉽사리 온갖 좋은 이념을 차용하고 있다.

온갖 외장용 지식 체계가 검토되어야 한다. 오늘날 지식이 가면으로 쓰이고 있다. 좋지 못한 의도들이 그럴듯한 이론으로, 교설로, 학설로 교묘히 외장한다. 이러한 지식이 진실을 도장하고 있다.

모든 외장용 유희 체계가 검토되어야 한다. 우리 사회는 도처에 유희투성이다. 갖가지 외장용 유희가 눈과 귀와 촉각을 교란하고 정신을 마비시킨다. 그것은 우리의 삶 가운데에서 순수하게 피어나는 즐거움이 아니라 마취며 환각이며 허무의 이면이나 다름없다.

또한 모든 외장용 비판 체계가 검토되어야 한다. 비판의 궁극은 올바른 삶을 위한 것이다. 그것은 도덕성의 포장용지가 되어서도 안 되며, 인격의 선전판일 수도 없으며, 야심의 칼일 수도 없다.

사람과 사람의 만남을 겉돌게 하는 온갖 외장용 명분 체계, 온갖 외장용 지식 체계, 온갖 외장용 유희 체계, 온갖 외장용 비판 체계가 비판되어, 그

속의 의도가 탄로 나고 그것이 허구의 전달이며 그릇된 삶임이 확인되어야 한다.

둘째로, 소통에 이르는 길은 인간 긍정 과정을 통과한다. 허구적 전달 체제와 억압 구조에도 불구하고 삶의 도처에서 생동하는 올바른 삶의 모습과 인간성을 발견하고 드러내어 서로 나누는 일이 이루어져야 한다. 건강한 삶의 실천자가 도처에 있다. 삶은 늘 오늘의 일이다. 사람을 사람답게 하는 힘이 사람에게 있다. 여기에 인간다움도 있는 것이다.

셋째로, 소통에 이르는 길은 감동 작용을 통과한다. 감동은 인간과 세계에 대한 발견이며, 그 인식의 활력적 체험이다.

넷째로, 소통의 길은 실천 과정을 통과한다. 실천이란 곧 삶이다.

이와 같은 소통의 과정은 서로서로 맞물려 있으며 연속되어 있다. 비판의 안쪽에는 인간 긍정이 있으며, 인간 긍정의 배후에는 비판이 있다. 인간 긍정은 감동을 수반하며, 감동은 곧 실천적인 힘이 된다.

더 정확히 말하면, 소통의 네 과정은 동시적으로 일어나는 하나의 정신 작용일 뿐이다. 그것은 삶의 뜻이 나타나고 육화되며, 다시 또 하나의 뜻을 생성해 가는 한 가지 일의 네 국면일 뿐이다. 각각의 과정 또는 국면은 오직 삶의 전체성 속에서만 올바른 의미를 갖는다.

그러므로 소통은 일방적인 전달과 그 수용이 결코 아니다. 인간 상호 간의 인식이며, 사람 본래 모습(인간성)의 확인이다. 그것은 배움이며, 상호 창조이며, 조화의 실현이다.

V

올바른 미술, 소통의 실현을 위해서 근본적으로 고려되어야 할 문제가 또 하나 남아 있다. 그것은 정신 활동과 경제 활동에 대한 연관적 이해다.

오늘의 사회는 복잡한 내력을 지닌 개인들의 유대망과 생존 체계의 그물로 결합된 유기체로 파악된다. 오늘날 누구도 생존 체계의 오르가니즘organism을 이탈할 수 없으며, 이러한 생존 체계 위에서 사람끼리의 유대 관계가 성립한다. 그러므로 생존 체계상에서 병리 현상이 나타나면, 이것이 개인 간의 변태적 유대를 초래한다. 바로 이러한 변태적 유대 관계가 사람살이를 비인간화시키는 온갖 외장용 전달 체제를 통하여 이루어지는 것이다.

그러므로 건강한 삶을 왜곡하는 갖가지 외장용 전달 체제에 대한 비판과 인간 긍정의 일은 나아가 올바른 경제 관계를 정립하는 일과 다르지 않다. 건강한 경제 관계의 기반을 확보하는 것이야말로 소통의 기초가 된다. 무한한 부의 확보를 위하여 인간이 희생되는 일을 차단하기 위해서도, 또한 보상되지 못하는 정신 활동의 배후에 깔린 변질된 도덕성과 허위의식을 배척하기 위해서도 건강한 경제 관계의 설정은 필요한 것이다. 물론 이러한 것을 이룩하는 일이 미술의 일만은 결코 아니다. 그러나 그것은 모든 건강한 문화 현실의 기본적인 토대가 되므로 당연히 올바른 미술이 해야 할 일이 된다. 바꾸어 말하면, 이러한 일이 고려되지 않고서는 그것은 절대 올바른 미술이 될 수 없다.

따라서 삶을 가치 있게 하는 모든 정신 활동은 그에 합당한 경제적 보상

을 필요로 하는 것이며, 현실적으로 이의 유통 질서가 확립되어야 함이 필수적이다. 그것은 상징물로서가 아니라 실질적으로 삶을 의미 있게 하고 삶에 활력을 주는 생명 있는 정신체로서 활동할 수 있도록, 구체적인 경제 관계를 통과하면서 삶의 시공 속으로 확산되어야 한다.

이렇게 볼 때, 미술에 있어서 이를 위한 첫 번째 일로서 일반인을 위한 미술 시장의 형성이 필수적이며 또 시급하다. 오늘날 삶의 환경을 둘러볼 때, 일반 주택의 벽면 공간은 언제든 건강한 미술품을 기다리는 엄청난 잠재 수요력을 가지고 있다고 믿어진다. 지금까지 기존 미술의 고급 지향적, 가치 종속적 문화 통념으로 말미암아 서로가 서로를 인식하지 못했던 대다수 일반인과 젊은 미술가의 올바른 삶의 정서가 건강한 경제 관계에서 만날 수 있다. 여기에 모든 젊은 미술가가 주목하여야 하며, 올바른 정서가 담긴 작품이 쉽게 유통될 수 있는 형태로 제공되어야 한다. 평론도 그것이 올바른 일을 하려면 일반인을 지향해야 하며, 일반인이 미술품을 주체적으로 향유할 수 있음을 제시하고, 좋아하는 것을 마음 놓고 고르고 평가할 수 있도록 도와주어야 한다. 그럼으로써 오늘날 생활 공간의 도처에 널려 있는, 삶이 탈색된 키치kitsch 동양화나 외국 풍경의 패널 사진류 대신 건강한 삶을 밝히는 살아 있는 그림들이 생활 속에서 기능하게 될 것이다.

두 번째는 장場의 미술을 실현하는 일이다. 우리의 사회 구조로 보아 생활 공동체 단위로 소통의 장을 설정하는 일이 가능하다. 경제적으로 또 정신적으로 비슷한 목적으로 모여 사는 사회 집단—예컨대 가정, 학교, 종교 집단, 직장 등—에서 소통 공간의 형성이 비교적 용이할 수 있다. 여기에서는

대체로 올바른 삶의 내용을 드러내는 일만이 과제가 된다. 따라서 이러한 것이 성공한다면 가정에서는 우선 아동화가, 학교에서는 학생들 삶의 문화로서의 미술 표현이 활력적으로 작용할 수 있다.

이외에도 근본적이고 장기적인 일로서, 대학 교육을 포함하는 전 미술 교육의 정상화가 이루어져야 한다.

이러한 모든 노력이 동시에 이루어지는 가운데에서만, 지금까지 있어왔던 비판과 주장으로서의 미술이 점차 인간성을 드러내고 확인하는 미술, 즉 생활 속에 쓰이면서 공유되는 미술이 되고, 나아가 바람직한 미술 문화가 모든 이에게서 실현되는 날이 올 것이다.

인간성에 대한 믿음, 그리고 미술의 진정한 힘에 대한 믿음, 그리고 이러한 믿음 위에서 꾸준히 실천해 나가는 일, 이것이야말로 미술이 미술다울 수 있는 길이 될 것이다.

(1985)

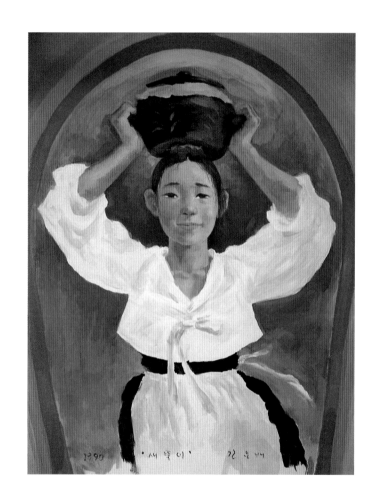

새뚝이, 1990

웃음, 1989

저 어머니, 1984

그림을 그리지만, 내가 관심을 가지고
들춰 보는 것은 역사·문학·과학·철학
분야의 책이기도 하다. 그림은 언어를
쓰지 않지만, 그 이면에는 말과 글, 즉
여러 가지 이야깃거리가 압축되어 있다.

태극도, 1981

창작과 검증

석 점의 작품 제작기

제도권 전시장에서의 한 전시회(5인의 평론가가 조직한 〈젊은 시각―내일에의 제안전〉)에 미술관과 해당 평론가로부터 출품 의뢰를 받고, 나는 이러한 미술 활동이 스스로 계획해 왔던 본격적인 작업에 비추어 다루어질 수 있는 주제나 양식의 측면에서 다소 후퇴한다고 생각되었지만 타협적으로 응낙하였다. 전시 조직 측이 주제나 양식상에 특정의 주문이나 제약을 준 것은 물론 아니었으나, 나에게는 이전부터 천착하고 있던 어떤 주제가 따로 있었으며, 그것을 다루고 발표하는 방식에 있어 출판 미술 방식이 가장 적합하다고 생각해 왔기 때문이다. 그러나 1년 내내 여러 가지 이유로 나의 계획은 진행을 멈추게 되었고, 한편으로 가장 일반적인 관행으로서의 전시 활동 참가를 계속 병행해 왔으므로 큰 무리 없이 제안을 수용했던 것이다.

어떻든 대형 전시장에 출품하기 위해 창작 활동 10여 년 만에 '캔버스'라는 것을 주문하고 작품 구상에 들어갔다. 전시회의 성격이 조직 특성상 시의적인 면, 일회적인 면 그리고 '비교된다'라거나 '내보인다'라는 측면들을 가지고 있었으므로 여러 가지를 고려하여 우리 사회와 우리 그림판에서 주요한 문제로 부각되어 있는 '노동자', '빈민', '농민' 문제를 주제로 삼기로 하였다. 작품 규모는 대작으로서 표준적이라 할 만한 100호 P 석 점, 재료는 아크릴 물감, 기법은 묘사, 그러니까 표준적이라고 생각되는 주제와 규모, 재료, 기법을 선택한 셈이었다.

주제를 구체화하는 과정에서 올봄의 상징적인 노동 운동으로서 '골리앗 크레인 투쟁'을, 농민 부분으로서는 '우루과이 라운드' 문제 그리고 '어떤 빈민의 소녀'를 생각하게 되었다. 여기서 '어떤 소녀'는 청장년 남성으로서의

노동자, 부성·모성으로서의 농민에 소년·소녀로서의 빈민을 결합하여 하나의 가족적인 연결로 묶으려는 착상에서 도입되었다. 더 자세히 말하면, 분리된 세 화면의 가족적 구도화는 첫째로 세 개의 주제 내지 부문은 사회적으로 내적 연관이 있고, 둘째로 사회적 모순에 투쟁하는 목적·과정·발단의 근저에는 어떤 애정(꼭 그런 건 아니지만 어쩌면 가족적 사랑)이 있다고 생각되었으며, 셋째로 최소의 인물상을 상징적으로 남녀노소로 균배함으로써 효과적으로 이 땅 사람들 전체의 문제를 포괄하려는 의도에서 나온 것이다.

그런데 이와 같은 주제에 대해 구체적으로 알고 있는 것이 모자랐고, 또한 그와 관계된 감동적인 경험이 없었으므로 이 단계의 구상으로는 그림으로 나아갈 수 없었다. 그리하여 몇 편의 출판물 자료를 수집했다. 『골리앗 상공에서 쓴 비밀 일기』(김현종 지음, 노동문학사, 1990), 『골리앗 메시지』(흑백 사진집), 노동 현장 기록문 「어둠을 태우는 쇳물처럼」(정수민 지음, 《노동해방 문학》 제9호, 1990), 노동 시인들의 시각을 참고하기 위한 몇 권의 노동 시집, 정화진의 연재소설 「철강지대」의 부분, 《사무직 여성》 1990년 가을 호, 여성 문제를 다룬 『암탉이 울면』(최순덕 지음, 동녘, 1987), 「철거 반대 투쟁 자료집」, 「한국 재개발 정책과 강제 철거 실태」, 『우루과이 라운드와 한국 농민』(전국농민회총연맹 지음, 전국농민회총연맹, 1990), 『내 죽음을 헛되이 말라』(전태일 지음, 돌베개, 1988) 등이다.

여러 가지 자료를 훑어보는 중에 가장 뚜렷이 부각되는 소재는 『골리앗 상공에서 쓴 비밀 일기』의 한 부분이었다.

"외로운 늑대들은 승리하기 전에는 내려오지 않겠다던 비장한 각오

로 올랐던 골리앗을, 죽음보다 못한 치욕이라는 생각에 몸을 떨면서 골리앗 점거 14일 만인 5월 10일, 침통하게 걸어 내려왔다. 몰골은 말이 아니었다. 그동안 한 번도 씻지 못하고 비닐로 된 포장을 깔아 떨어지는 빗물을 받아 마시며 20도의 일교차를 오직 결사 항전의 자세로 견뎌 온 골리앗의 투사들….”

취재 기록자가 다소 격하게 그린 문장을 읽으면서 나는 골리앗 노동자였던 김현종 씨의 『골리앗 상공에서 쓴 비밀 일기』에 “나이 드신 분 두 명 — 우리는 큰형님, 작은형님이라고 부른다 — 이 올라왔는데 각오들이 대단하다. 경비와 순찰도 솔선하여 서시고, 오랜 노동 생활로 단련된 규율 있는 생활 태도는 오히려 젊은이들이 따라가기 힘들 정도이다”라고 기록된 형제적 믿음을 복합시켜 보았다.

머릿속에서 형상화하는 단계의 구상에 들어간 것이다.

화면은 수직, 불안하게 대각선을 이루는 거대한 철판 크레인, 꺾어지는 계단, 큰형님은 위, 젊은 노동자는 한 단 아래, 우정·우애의 관계, 표정, 포즈가 부각됨….

동시에 이 구상이 가질 수 있는 의미와 조건을 생각해 보았다. 골리앗 투쟁은 승리인가? 패배인가? 골리앗을 내려온 것은 하나의 현실이고 실패다. 그러나 인간은 승리한 것이다. 그것은 쉽게 스러지지 않는 진실에의 믿음·우정·전망을 확보하기 때문이다. 이러한 의미를 가지려면 다음과 같은 형상적 조건들이 갖춰져야 할 것이다.

장중하나 격함이 없이, 침통하면서도 비장한 의지를 내포하고 있는 모

습으로 묘사되어야 할 것, 두 인물의 결속력을 나타내야 할 것, 내려오는 상황 속에 크레인 위의 투쟁 전체 분위기가 실려 있어야 할 것 등이다. 여기까지 이르면서 '뭔가 잡혔다'라는 느낌이 들었다.

이후 며칠을 이런저런 일로 보내면서 동료, 후배 들과의 저녁 술자리에서 이와 같은 구상에 관해 이야기하고 비판 또는 동의를 거치면서 구상 자체를 확인하고 '심중에서 그것을 굴렸다'.

출품 마감일을 20여 일 앞두고 스케치에 들어갔다. 4절 켄트지에 연필로, 거칠게 앞뒤 인물의 결속을 나타내기 위하여 서로 손을 겹쳐 잡은 모습으로 잡아 나가면서 조금 어색한 느낌이 있었지만 캔버스 작업도 그리 어렵지 않겠거니 생각했다. 몇 가지 고증을 위해 도판을 참고하면서 계단이 도는 방향이 뒤바뀐 것을 알았다. 스케치의 좌우를 바꿔 생각하면서 캔버스에 그리기 시작했다. 빛은 측면에서만 쏟아지게 설정하여 피부의 어두운 부분을 짙은 고동색으로, 철판은 검붉고 강하게 처리하였다. 아크릴 물감은 덧칠이 즉석으로 가능하므로 자신감 있고 거칠게 그려 나갔다. 그러나 다음 날 인물의 표정을 다듬으면서 예상 밖으로 틀어지기 시작했다. 표정이 뒤죽박죽으로 나타나는 것이었다. 떡칠을 하고 또 다듬고, 큰 붓으로 힘차게 처리하다가 실패하면 다시 세필로 섬세하게 다루다가 다시 실패하고 며칠을 망치기 시작했다. 시간은 흘러가고 애는 쓰지만 표정은 나오지 않는 괴로운 과정이 계속되었다. 앞 인물이 뭉개진 상태에서 뒤 인물을 겨우 어느 정도 표정으로 다듬어 놓고 거울에 비친 나의 포즈를 참고삼아 앞뒤 인물의 동작을 재점검하면서 어색하게 겹쳐 잡은 두 손을 풀고 어깨 위에 얹은 손으로 다시 고쳐

그렸다.

　이러는 중에 작업실을 방문한 ㄱ 군은 위쪽 인물의 표정을 보더니 "날카롭구먼" 하고 말했다. ㅇ 군은 그 자리에서 아무 말도 없더니 술자리에 가서야 두 인물이 구상 단계에서 듣고 기대한 것에 전혀 미치지 못한다고 말했다. 며칠 후 평론가 ㅅ 씨와 ㅂ 씨는 뭔가 될 듯한 느낌을 말했다. 또 며칠 후 동료 화가 ㅊ 씨는 시켜서 그려지는 그림 같다고 쏘았다.

　나는 참담했다. 왜 이렇게 표정이 나오지 않느냐. 그리고 보고, 고치고, 지우고, 바꿔 보아도 썩 마음에 내키는 모습이 아니었다. 그나마 그런대로 되어 있는 위쪽 인물도 눈에 독기가 잔뜩 올라 있어 어떤 여유 같은 것이 없어 보였다. 투지, 침통, 전망, 인생살이의 노련함, 애정 그리고 넉넉함이 깃든 표정, 그런 표정을 낼 수 없을까? 만일 그러한 느낌을 낼 수 없다면, 어쩌면 사전 지식이 없을 수도 있는 제도권 전시장의 애매한 관객들에게 일말의 감동도 줄 수 없으리라.

　나는 보름 이상을 허비하고 새 마음으로 다른 캔버스에 다시 그리기로 했다. 흑백 도판 사진들 속의 노동자를 하나하나 관찰하면서 응용할 만한 얼굴을 찾았으나 너무 구체적이고 개성적이어서 그림의 주제에 부합하는 모델을 선택하는 데 실패했다. 결국 정신을 가다듬고 두 얼굴을 다시 4절지에 스케치해 보았다. 그럭저럭 썩 마음에 들진 않았으나 새 그림은 그런대로 그려지게 되었다. 화면 구조도 물이 죽죽 흐르게 하여 산만하지만 해체해 버렸다. 바람도 조금 부는 듯하게 그렸다. 이 당시 작업실을 방문한 ㄱ 선배, ㅈ 선배에게 새 그림과 전 그림의 인물을 비교한 소감을 부탁했다. 대체로 전 그

림 위쪽 인물의 극단적 표정이 지적되었다. 그렇다고 새 그림의 두 인물이 썩 좋다는 얘기는 없었다. 그런대로 마무리하려고 제목까지 써넣었는데 평론가 ㅅ 씨가 와서 전 그림의 장점을 구도, 표정, 색감, 기법 등을 분석하여 적극적으로 강조하면서, 새 그림을 똑같은 근거에서 혹평하고 돌아갔다. 아! 나의 눈이여, 사람들의 눈이여!

결국 나는 흔히 최초의 그림이 많은 결함을 가지면서도 작가 자신도 알수 없는 어떤 신선한 감을 지닌다는 사실을 인정하면서도, 새 그림을 전 그림 식으로 대폭 수정하여 어렵게 마무리 짓고 말았다.

마감 3일을 남겨 놓고 또 하나의 그림에 착수했다.

주제는 평화 시장 전태일 열사의 마음속에 있었던 '동심'이라는 것, 물론 구상은 골리앗 노동자를 그리는 동안 마음 한구석에 있던 도시 빈민의 '어떤 소녀'가 자라나 발전하여 1일 열네 시간 작업하며 월급 3,000원을 받았다는 16~17세 되는 미싱 보조인 소녀로 되었고, 여기에 점심을 제대로 못 먹는 이들에게 전태일이 자신의 버스비로 풀빵을 사 주고 밤길을 집까지 걸어갔다는 사연을 복합시킨 것이었다.

전태일 열사의 분신 투쟁은 '동심' 곁으로 돌아감["나는 돌아가야 한다. (…) 내 이상의 전부인 평화 시장의 어린 동심 곁으로."(1970년 8월 9일 전태일의 일기)]으로 그 '동심'은 미싱 보조 소녀들로, 이들을 '풀빵을 든 한 소녀'로 상징화해 보고자 한 것이었다. 이 구상은 전태일 투쟁의 이면으로서 의미를 지닐 수 있으며, 또한 그가 사용한 말 '동심'이라는 개념에 대한 음미도 되리라 생각했다. 그러나 이 그림은 복잡한 맥락을 속에 감추고 있어서 누구나

쉽게 알아볼 수 있는 그림이 아니므로 쉽게 그려졌다. 암시에 그친 그림이라 생각한다.

하룻밤 남기고 마지막 작업 '농민'에 착수했다. 그 구상은 글자 그대로 '흙가슴'을 그리는 것이었다. 구상은 일시에 왔고 한밤을 새워 그려졌다. 수월하고 무리 없는 그림이 되었다.

전시된 후 석 점의 내 그림을 사람들은 어떻게 보았을까? 평론가의 평은 의미 있는 작품에 대한 정식 평론을 통해 나중에야 알게 될 것이다. 그러나 내가 듣고 느낀 즉각적인 반응은 다음과 같았다.

평론가 ㅅ 씨는 실망한 듯한 반응을 보였다. 평론가 ㅂ 씨는 특별한 평을 하지 않았다. 동료 화가 ㅊ 씨는 나의 작업 과정을 꽤 많이 보아 왔고 또 내가 그의 그림을 좋아했는데도, 내 그림에 대해 말하지 않았다. 선배 되는 평론가 한 분은 "뼈대도 있고 감수성도 있는 좋은 그림"이라 하였다. 한 선배 화가는 〈흙가슴〉을 보고 "어떻게 그런 색을 내었어?" 하고 말했다. 나를 잘 아는 그림 친구 ㅂ 군은 〈흙가슴〉에 대해 "걸음을 멈추게 하는 그림"이라 하면서 〈골리앗 크레인을 내려오다〉에 대해 "체화되지 않아 어렵게 그려진 그림인 것 같다"라고 하였다. 평론가 ㅇ 씨는 〈동심〉에 대해 "내가 좋아하는 스타일의 그림을 그렸다"라고 하면서 웃고 지나쳤다. 10일여 후에 우연히 만난 어느 신문 기자는 〈흙가슴〉에 대해 상당히 좋다는 소감을 피력했다. 이것이 내가 들은 전부다. 그 외에 말 없는 사람들의 객관적이고 대중적인 평가는 알 길이 없다.

창작을 한다는 것은 일차적으로 자기 자신에 의한 자기의 인식(지적·정

서적 모든 인식 포함)에 대한 검증 과정이 아닐까? 적어도 잘 알지 못하는 것은 잘 나타낼 수 없는 것이다. 불과 며칠간의 공부와 고민만으로 거대한 노동 투쟁을 그려 낼 수 없는 것은 당연한 일이었다. 사회적으로 중요한 주제들을 설정해 놓고 나는 점점 자신이 없어졌고, 서서히 개인적 시각으로 (다시 말하면 표현 가능한 영역으로) 궤도를 수정해 갔던 것이다. 여기에서 주제에 대한 깊고 폭넓은 천착 그리고 체험의 중요성을 절감한다. 바꿔 말해 미술 활동은 결국 천착하는 주제에 대한 철저한 종사를 중심축으로 두어야 하리라는 것이다. 그것은 자신과 주제와 창작과 표현 방식과 행위 방식을 일관하는 원리인 듯하다. 그렇다면 나의 모든 잘못은 전시 조직과 나의 타협이 구조적으로 내포했던 한계에 근본적인 원인이 있었다는 답이 나온다. 그러나 석 점의 작품에 애정이 전혀 없는 것은 아니다. 그걸 만드느라 애를 먹었으므로….

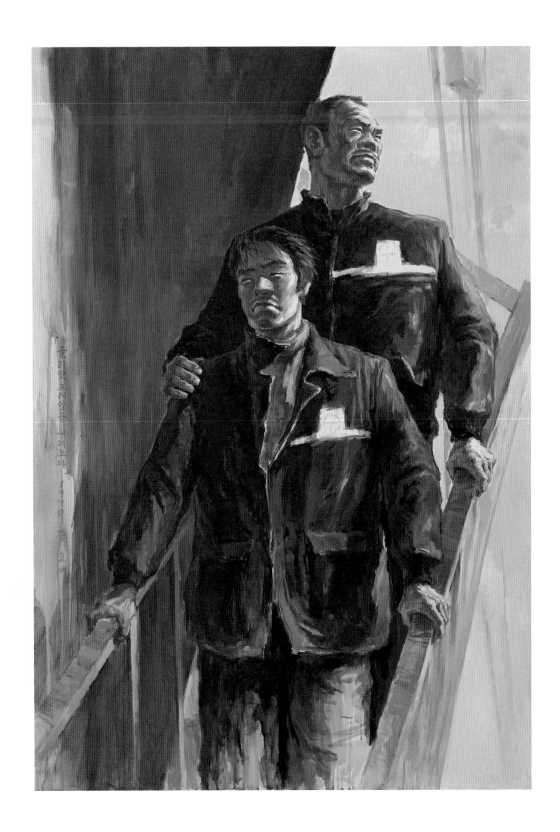

골리앗 크레인을 내려오다, 1990

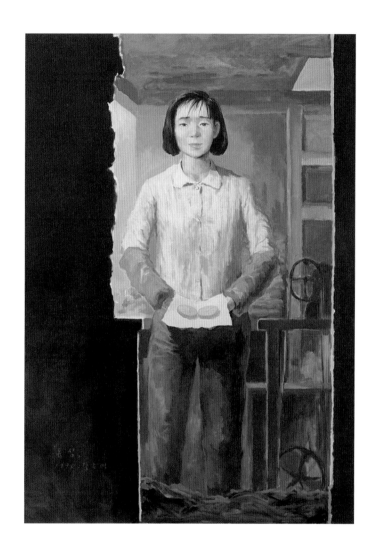

동심, 1990

흙가슴, 1990

어려운 날의 미술

지난 5년간 '세계화'를 비교적 열심히 수행했던 분야가 미술 영역이 아닐까 싶다. 큰 규모의 국제 비엔날레가 두 차례 열렸고, 대기업이나 화랑이 속속 외국의 현대 미술 작품을 수입해 오기도 했다. 이로써 많은 국민이 호기심을 갖고 외국 미술의 분위기나 갖가지 양상을 직접 접할 수 있는 기회를 갖게 되었으며, 미술인들도 새로운 감상 경험을 통해 나름대로 느낀 점이 많았을 것이다.

이뿐만 아니라 외국 여행 붐에 따라 많은 사람이 해외로 나가서 거대한 미술관이나 박물관을 방문하여 견문을 넓히고 고개를 끄덕이며 돌아왔다. 적지 않은 물량의 세계 미술이 국내로 들어왔고, 우리는 세계를 향해 나아갔다.

그중에는 비중 있는 국제 미술제에서 큰 상을 받아 국제적인 조명을 받는 사례도 있었고, 세계 미술 시장에 진출하여 성공하는 경우도 있었다.

미술 분야의 세계화는 부분적인 성공과 더불어 대다수 미술인과 국민에게 문화적 시야를 획기적으로 넓혀 주었다. 이는 우리가 우리 자신을 한층 더 넓은 지평에서 성찰하게 한 중요한 계기라 하지 않을 수 없다.

그러나 우리가 세계로 눈을 돌렸을 때, 세계가 우리에게 똑같이 다정한 눈길만을 준 것은 아니었을 것이다. 어쩌면 그들은 극동의 한 작은 국가가 비로소 뒤늦게 눈을 떠 세계의 주류 미술을 바라볼 줄 알게 된 것을 대견하게 생각했을지도 모르고, 동시에 급작스럽게 부를 축적한 한국의 미술 시장에 흥미를 느끼기도 했을 것이다.

어떻게 보면 미술의 중심권이란 것이 국가의 부가 집중된 곳과 일치하

는 것이 아닌가 싶다. 뉴욕을 중심으로 한 미국이나 독일, 스위스, 프랑스, 일본 등 막대한 금력이 뒷받침된 미술 시장과 대형 기획전들, 이를 선전하고 가치화하는 미술 전문지들을 보면 부는 곧 미와 동전의 양면, 아니면 동전 그 자체인 금속과 그 위 양각 무늬의 관계라고 본다면 지나친 단순화일까?

그러나 우리는 이제 다시 눈을 돌려 우리 자신을 돌아봐야 한다. 국가 경제가 공황에 처할 위기에 놓여 있기 때문이다. 국가와 대기업 그리고 기타 민간 금력의 뒷받침이 다른 모든 부문에서처럼 미술 부문에서도 빠져나가거나 위축되거나 끊기고 있다.

비단 그 이유뿐 아니라 과연 우리가 접했던 외국의 미술 문화가 현대 인류의 삶의 모습과 그 지향을 반영하는 것이라면 그것과 우리 삶의 형편은 얼마나 다른지 같은지 되물어 볼 필요도 있다. 우리 또한 미술인으로서 서둘러 '세계 언어'나 감각을 익혀 '세계인'이 되도록 노력하는 게 나은지, 아니면 우리 나름의 미술을 일구고 가꾸어 꽃피우고 그것을 가지고 떳떳하게 상호 소통하는 게 나은지 곰곰이 생각해 보아야 한다.

1980년대 민족·민중 미술 운동은 우리의 삶을 들여다보고 그 속의 내력과, 나와 사회의 관계 등을 탐구했던 진지한 자기 확인의 과정이었다. 그것은 근현대를 잇는 역사와 동시대 사회 구조 속에서 계급·계층화된 우리 삶의 현재적 양상을 공부한 기간이었다. 자신의 삶과 사회를 건강한 시각으로 들여다볼 줄 아는 시선을 키워 온 경험은 값진 것이라 아니할 수 없다.

그럼에도 불구하고, 그러한 시선이 오늘날 성공적인 미술로 충분히 개화했는지 의문이다. 여러 가지 이유가 있겠지만, 거칠게 말하여 지나치게 예

흑산도, 2017

각화된 윤리 의식이 미적 상상력이 활짝 나래를 펼치는 데 필요한 여유로움을 쪼개고 있었기 때문이 아닐까 생각해 본다.

어떻든 1980년대 미술 운동을 통해 획득한 든든한 자기의식과 1990년대 국제 교류를 통해 직간접으로 얻을 수 있었던 열린 시각은 오늘 우리의 미술 문화를 새롭게 창출해 나가는 데 좋은 조건이 되는 게 아닌가 싶다. 더불어 우리는 먼저 우리의 주변 이웃, 우리 사회의 구성원으로부터 감동과 지지를 끌어내는 미술을 해야 할 것이다. 성공적인 미술이 검증되는 길은 사람의 마음 한복판을 지나고 있는 것 아닐까?

삶은 힘들고 위태롭다. 그러나 그것은 마음의 문제이기도 하므로 길은 있는 것이다.

미술이란 무엇일까?

만일 미술이란 것이 막대한 금력의 기반 위에만 구축되는 거대한 건조물 같은 것이라면 그것은 그 기반이 무너질 때 하루아침에 허물어지고 말 것이다. 그러나 만일 미술이 사람들의 마음밭에 뿌리내려 자라는 나무 같은 것이라면, 그것은 쉽사리 죽어 없어지지는 않을 것이다.

꽃샘바람이 불어 나뭇가지에 마지막으로 남았던 매화 한 송이가 허공으로 날아가 버렸다. 차가운 날에 새로 막 얼굴을 내밀던 첫 꽃봉오리는 얼마나 향기롭고 힘찼던가!

이제 새잎이 돋고 나뭇가지들이 한 뼘씩 성장하려나 보다.

(1993)

호박꽃 I, 1992

이제는 서양화니 동양화니 그런 구분을 하지
않았으면 한다. 이것이 자꾸 닫힌 사고를
하게 만드는 것 같다. 내 그림은 그냥 '회화'나
'그림'이면 좋겠다. 혹은 개인의 '스타일' 문제로
다뤄야 한다. 이제는 그렇게 시각을 양분하는
것에서 벗어나서 오히려 통일시키고 미래를 위한
새로운 양식을 생각할 만큼 충분한 시간이 지나지
않았나 싶다. 물론 지금 어디선가 시작되고
있는지도 모른다. 그러니 미술사가들도 그러한
변화를 잘 들여다보고 포착해 내야 한다.

우럭, 2013

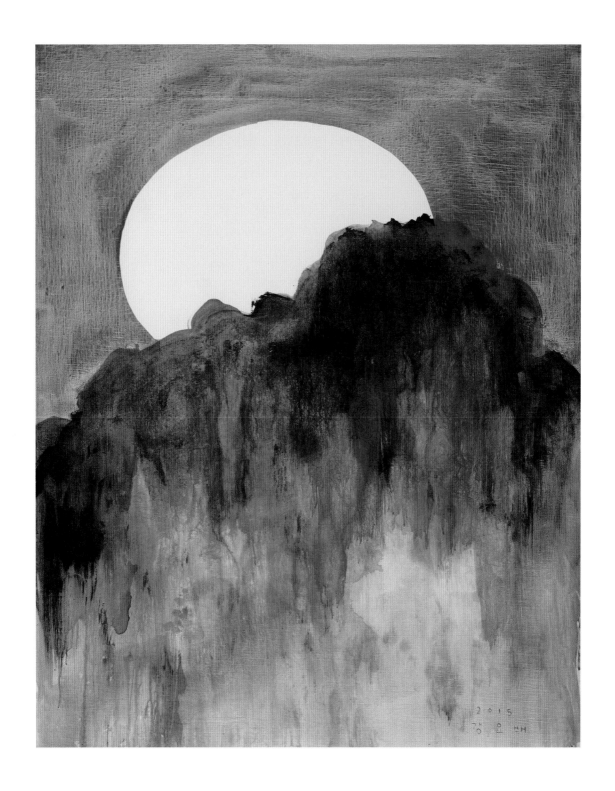

산정山頂의 달, 2015

용폭龍瀑, 2005

공재 윤두서 선생 측면 상

한 초상으로부터 발하는 강렬한 시선이 우리의 마음을 찌른다. 좌우 대칭의 얼굴상으로 정면을 응시하는 자화상이다. 생의 말년에 백동 거울을 앞에 놓고 공재 선생이 당신 자신을 비춰 보고 있다. 화가 자신을 관찰하던 시선은 마침내 그림을 바라보는 감상자까지도 꿰뚫는 듯하다.

어느 누가 거울 앞에서 이토록 진지하게 자신을 들여다볼 수 있을까? 내면을 향하던 시선이 어떻게 외부로 향하는 시선이 되는 것일까?

일찍이 벼슬길을 접고, 학문과 그림을 궁구하면서 실득實得을 체현했던 의연한 성정이 확연하게 느껴진다.

언제나 거울 앞에서 자신이 없어지는 나로서는, 오로지 선생의 관찰법을 따라, 선생의 초상을 조심스럽게 움직여 측면 상으로 번안해 볼 뿐이다.

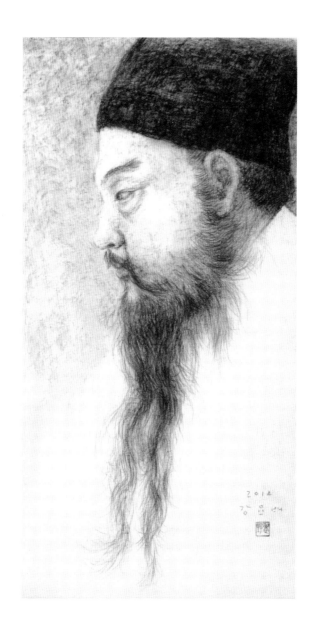

소묘―공재 선생 측면 상, 2014

예술이란 무엇인가

1. 예술은 본래 주변적인 것인가?(주변론)
2. 예술가는 고독한 자이며 고독을 통해서만 타자와 만날 수 있나?(고독론)
3. 예술의 가치는 무수한 가치 중 그 어느 하나일 뿐인가?(다가치론)
4. 예술은 어떻게 자라나는가? 전통을 중심에 품고 성장하는 나무의 나이 테처럼 확산하나?(동심원론)
5. 새로움을 향해 단선적으로 부단히 뻗어 나가는 데 예술은 존재하는가?(단선론)
6. 아니면, 전혀 새로운 그 어떤 미지의 것인가?(변신론)
7. 예술은 허구이므로, 그것의 죽음을 통해서만 살아나는 불가사의인가?

(2000. 1. 1.)

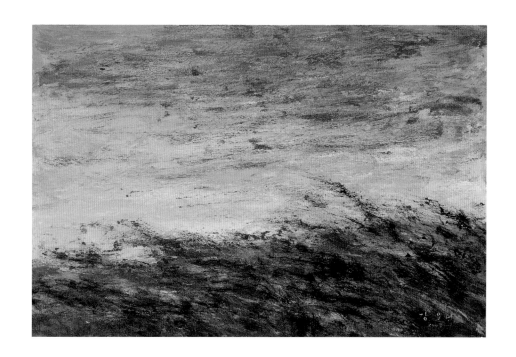

질풍疾風, 2003

무엇을 할 것인가

오늘의 문화 현상은 그 변화 속도와 물량에서 과거와 비교가 안 된다. 그것은 홍수와 비슷하다. 그러나 이 현란한 역동성의 골간은 비교적 단순한 것일 수 있다. 그것은 자본의 곡조를 따라 춤추는 우리네 욕망의 춤이라 할 수 있지 않을까?

물론 자본과 욕망이 악이라고 하는 것이 아니다. 춤판에 결핍이 있기 때문이다. 그 두드러진 부분이 '자아의 익사'다.

그렇다면 반성적 예술의 성취를 통하여 자아를 확보해야 할 것이다. 아니, 그것이 아니다. 예술 속에 자아를 녹여 내어야 할 것이다. 그 과정은 지난하다. 우리는 조금은 진지한 품성과 나태한 습관을 모두 지니고 있는 것 같다.

이럴 때는 일대 결단이 필요하다. 위와 같이 동의한다면, 하나의 창작 결사를 제안하고 싶다. 100점의 작품을 창작할 것을 약속한다. 창작 토론회가 이를 뒷받침하고 단체전을 축소한다. 회원 모두가 새로운 고원에서 만나자는 것이다.

(2003)

개시開始, 2003

백로白露 즈음, 2012

칸나 III, 1995

제주 굿의 시각 이미지

1. 굿은 소리·춤·연기·사설·시각 상징물·제전·참여자 그리고 이를 둘러싼 자연 사물의 총체로 이루어지는 의식이다. 정해진 절차나 스토리를 따라 기승전결로 진행되는 가운데 참여자들은 마음속에 삶의 에너지를 충전한다.

 굿의 총체적 과정 속에서 시각 이미지는 어떻게 기능하는가? 오방색의 천이며 한지, 댓가지 등은 그 형태가 간결하면서 가볍고 추상적인 것이 특징이다. 풍물 소리와 더불어 바람결이나 춤사위에 나풀거릴 때, 내용이 풍부한 사설에 의해 이들 추상적 소품에 진한 의미가 얽힌다. 이로부터 참여자들은 자신의 상상력을 활성화시켜 스토리를 따라 소품들을 새겨보게 된다. 이 과정에서 추상적인 시각적 장치들은 사설의 구체성에 의해 의미가 보강되면서 생명을 얻고, 풍요로운 연상의 세계로 이끄는 강렬한 상징물이 되는 것이다. 열린 상상은 간결한 추상성으로부터 나옴을 볼 수 있다.

2. 굿의 총체성에서 사설 본풀이를 따로 떼어 내서 '신화'라고 말한다. 현대 예술에서 보면 구비 문학 텍스트라 하겠다. 제주의 여성들이 스스로를 스토리의 중심에 놓고 적극적으로 삶을 꾸려 온 이야기를 자신의 목소리로 말하고 있다.

 그런데 대체로 전체 줄거리는 대단히 현실적인 것으로 보인다. 현생의 실제적 삶이 항상 근간에 놓여 있다. '신화'라면 예상되는 비현실적 이상향에 대한 추구나 괴기 또는 그로테스크한 것, 몽환 같은 정서와는 거리를 두고 있음을 볼 수 있다. 신화라 하지만 사실은 현실적인 삶의

노각성 즈부줄, 2015

애환인 것이다. 단지 본풀이에서는 찾을 수 없는 몇 가지 비현실적 모티프가 있다. 이런 이야기에 나타나는 과시적이고 황당한 과장은 타他의 시선을 의식하기 시작한 시대의 미숙한 의식성의 표현일 텐데, 이들은 근대로 들어서는 시기에 만들어진 이야기가 아닐까 추정한다.

본풀이 텍스트에는 생생한 시각 이미지가 풍부하다. 한 예를 들어 본다.

"앞 이망엔 햇님, 뒤 이망엔 돌님, 양단둑지(양어깨)는 금상사별(금성, 샛별) 오송송 백인 듯…"

아기 자청비의 형용이다. 이 어여쁜 이미지들은 여러 가지 비유법을 사용하는 말의 힘으로부터 오는 것이며, 시각적으로 사실적인 묘사가 아니다.

3. 예술가 심방(무당)론이 있다. 현실의 굴곡을 곡진하게 드러내어 새롭게 삶을 일으켜 세우는 역할을 하는 예술가상이다. 심방은 무병을 앓아야 하고 신내림을 받아야 하는데, 만만찮은 일이다. 세상의 일을 제대로 보려면 자신 스스로가 아픔을 통해 변해야 하는 법임을 말해 준다.

현대 예술의 요체는 어쩌면 먼저 예술가 그 자신을 드러내는 데 있는지 모른다. 주제나 소재는 예술가에게서 자신의 상상력을 낚아 올리는 미끼 같은 것이 아닐까?

신화든, 역사든, 현실의 삶이든, 자연이든 그것은 표현의 최종 목표물이 아니며 중요한 것은 그것들을 다루는 방식, 용한 능력, 역량일 것이다. 만일 제재들이 목표물이라면 그것은 생명체가 아니라 화석을 건지는 일일 것이다.

자청비, 2012

마라도, 2010

바다—바위, 2012

'인간사', '자연물', '천'天 가운데 '인간사'와 '자연물'
즉 사물은 몸 밖에 있고 '천'은 몸 안에 있다. 『장자』에서도
하늘은 마음속에 있다고 했다. 우리는 자연을 통과해서
하늘을 찾아가야 한다. 또 천심이라고도 말할 수 있다.
인간 본연의 어떤 좋은 것들이 모여 있는 장소가 '천'일 텐데,
그것이 바로 마음 깊은 곳에 있다고 말할 수 있다.
모든 사물과 모든 인간 깊은 곳에 '천'이 있다. 이곳이
인간이 도달할 곳이다. 예술가를 비롯한 만인은 '천'으로
가야 한다고 본다. '천'에 도달하는 순간 우주 보편성에
도달한다. 사람은 '인트로스펙션'introspection, 자기 성찰을 통해
마음을 편안하게 갖고, 자연스러움을 느낄 수 있다.(…)
사람들이 그림을 보면서 감동을 일으키는 것은 누구나
다 가지고 있는 '천'의 곡조를 듣는다는 거다. 그런 면에서
회화를 높이 평가하고 싶다. 나는 회화를 통해 모든 사람이
우주의 단독자로서 한 사람 한 사람씩 자연스럽고 편안하게
마음의 무늬를 그리는 것을 꿈꾼다.

길 위의 하늘, 2011

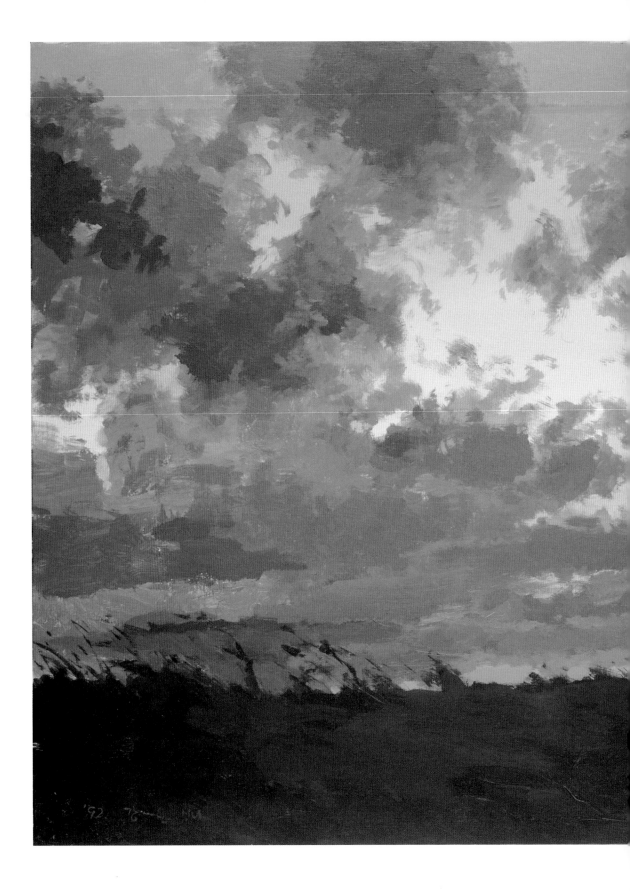
'92 76─2 ₩Ⅵ

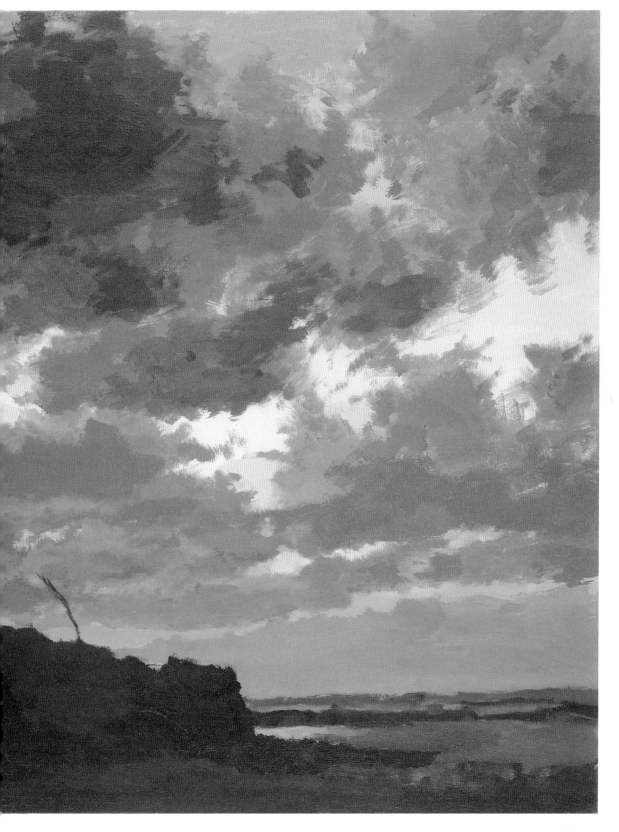

서천, 1992

'그림'이란 무엇인가

'그림'은 미술과 다르다. 미술은 그 행위 방식이 훨씬 폭넓고 다양하다. 현대 생활의 다채로움과 미술 개념의 확장으로 인해 미술은 이제 시각 문화 전반에 걸쳐 작동한다.

'그림'은 미술의 한 방식이고, 그것의 핵심적 부분이긴 하지만 더 특수하다. 미술을 한다는 것과 '그림을 그린다'라는 것을 동일하게 생각하는 것은 혼동이다.

평면 작업이라면 '그림'일까? 이 둘 또한 비슷하긴 하나 사진을 찍는 일을 '그림을 그린다'라고 하지 않듯이 '그림'은 평면 작업보다 더 특수하다. '회화'繪畵라는 한자 말이 있다. '회화'는 우리말 '그림'과 가장 가깝다. 선을 긋고 색을 칠한다면 '그림'일 것이다. 드로잉과 페인팅을 '그림'이라 하듯이.

그런데 '그림'이라는 말에는 조금 더 다른 뜻이 있는 것 같다. 그리고 싶어 하고, 또 그리는 행위에는 어떤 마음 같은 것을 중요하게 여기는 태도가 스며 있다. 어느 정도 평평한 곳에 몸을 써서 마음을 나타내려는 의지가 있다. 몸을 통해 흐르는 마음 같은 것이라 해야 하나.

그렇다면 마음이란 또 무엇이란 말인가? '속마음', '마음속' 하고 말하듯이 몸 안에 있는 것인지, 밖에 있는 무언가에 대한 지향인지, 이미 그 내용을 알고 있는 것인지, 알 수 없는 것인지, 점차 형성되어 가는 그 무엇인지가 뚜렷하지 않다.

'그림'을 그리는 일은 한 탁월한 비평가의 비유대로 아직은 모호한 어떤 마음을 낚는 일인지 모른다. 이 낚음질에는 먼저 평정한 상태와 미끼가 필수적이다. 미끼란 외부 사물, 생각거리 등 이른바 소재다. 미끼는 목표물이 아

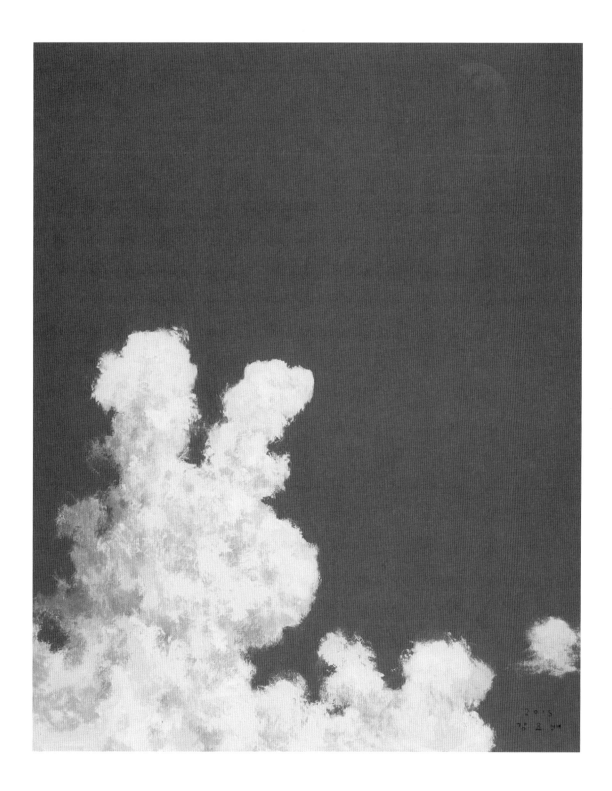

구름이 하늘에다, 2015

니다. 그것을 다루는 방식, 낚아 올리는 방식, 요리해 내는 방식을 통하여 마음은 드러날 것이다.

이 방식들이야말로 '추상화' 과정이 아닐까? 어떤 것들은 사상하고 가장 강력한 것. '바로 그것'을 뽑아 올린다. 그러므로 '추상화'는 명료화 과정이다 (애매모호하게 흐리거나, 기하 도형을 반복하거나 하는 것이 아님은 말할 것도 없다). 그래서 마침내 '그림'은 마음을 비추는 거울이 된다.

'그림'은 미술로부터 뛰어오른다.

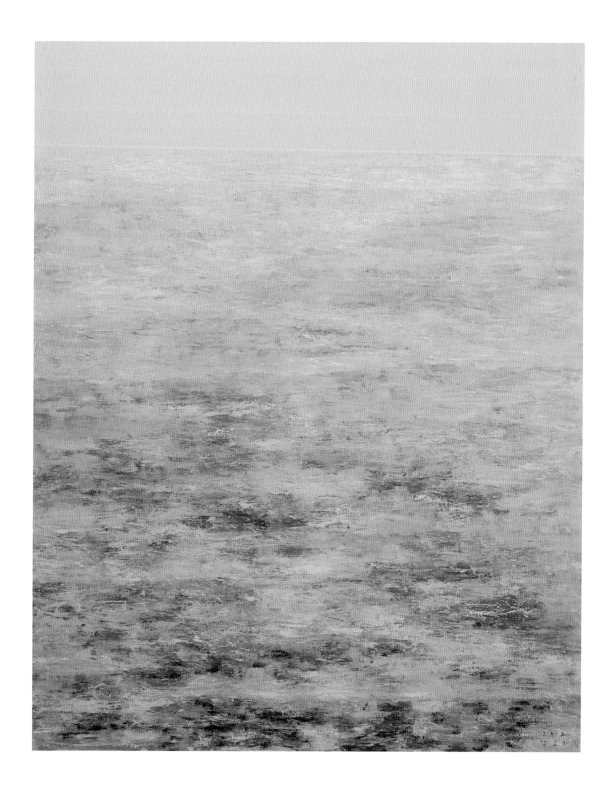

명주바다, 2012

강한 명암 대비나 필세의 강도를 줄일수록
그림이 부드러워지는 한편, 오히려 대상을
표현하는 감정은 커진다.

애월涯月, 2006

사물을 보는 법

나는 사물을 어떻게 바라보고 있을까?

처음에 분위기를 파악한다. 다음에는 유난히 눈에 띈 것을 관찰한다. 그러고는 관찰 체험을 심적으로 여과하면서 그것을 의미 있는 무엇으로 지니고자 한다.

분위기는 물체나 사건을 둘러싸고 있는 전체적인 큰 느낌이다. 그것은 시야나 온몸에 다가오는 즉각적인 감각이지만, 경험이나 사전 지식 그리고 막연한 예상에 뿌리내린 감각이기도 하다. 즉 이해와 감성의 복합 작용이다.

우선 조도照度를 느낀다. 어둠과 어스름으로부터 흐림, 맑음, 눈부심까지. 동시에 온도를 느끼고 소리를 듣고 질감을 느낀다.

더불어 어떤 흐름을 감지한다. 정지와 운동이다. 고요하거나 굳건한 것, 빠르거나 느리게, 끊어지거나 이어지면서, 급박하거나 유유하게 움직이는 것들이다. 이들을 조調와 율律이라 말할 수 있겠다.

예상은 크게 빗나가기도 하고, 오인과 무감각도 흔한 일이다.

나는 상황 속에 있거나, 상황의 가장자리에 있거나, 상황 밖에 있을 수 있다.

온몸으로, 또는 시선으로 혹은 상념으로 사물을 만난다.

사물들을 둘러싼 분위기는 한 덩어리의 큰 느낌으로 다가온다.

시선을 유난히 끄는 것에는 새로움이 있다. 또한 그것에는 넓은 뜻으로 쓰이

는 '맛'이 있다. 무미건조하지 않으며, 유별난 조화로움이 있다. 새로움은 외부 사물로부터 발산되는 듯하지만 내가 그것을 평소와 다르게 바라보는 데서 생기는 것이기도 하다.

결정結晶처럼 눈에 강하게 띄는 것에는 골기骨氣와 운치韻致가 서려 있다. 정지한 사물이나 움직이는 사물 모두에 기운은 어떤 흐름으로 배어 있다.
사물의 기운생동 또한 사물로부터 오는 것이기도 하지만, 내가 감지하는 것이기도 하다.

눈길을 끄는 것은 특이한 구조와 배치를 지닌다. 사물을 이루는 그만의 구조와 사물 부분들의 배치는 시공간에서 다양하다.
이 또한 나와 사물 간의 상관적 관찰의 결과물이다.
이렇듯 유난히 눈에 띄는 것, 그것을 무엇이라 부를 수 있을까?
새롭고 맛깔나며 기운이 살아 있고 그만의 구조와 배치를 갖는 것, 그것은 독특한 독자 체험으로부터 생겨난 것이므로 말들의 사전에 있는 사물의 이름들과는 다른 것이다.

당장의 뚜렷한 체험은 서서히 심적 여과 과정을 거친다. 그것은 사물로부터 왔으되 나만의 시선 안에 있다. 나는 그것을 강렬한 요체로 간직하려 한다.
군더더기를 버리고 단순화하여 명료하게 만들려 한다.
눈을 감고 상념에 잠기면 그것들이 되살아난다.

우레 비, 2017

멀리⋯, 또는 가까이⋯.

파도 – 소리 – 바람 – 스침 – 차가움 – 힘참 – 거칢 – 하염없음 – 시원함 – 부서짐 – 휘말림 – 하얗게 – 검게 – 첩첩이⋯.

이 전체 속에 흐르는 기운.
형이나 색보다 더 중요한 것.
바로 그것!

체험들은 나의 심성을 이룬다. 어쩌면 그것이 '나'일 것이다. 그 이상도 이하도 아닌, 또한 내가 바라본 것이 이 세계의 모습 아닌가? 더도 덜도 아닌, 그것들은 단적으로 표현되기를 기다린다. 그림이다. 그림으로써 내가 확인된다. 그리고 한 개인적 체험이 보편적인 것으로 나아가려 하는 것이다.

더 밀어붙여서 더 나아가야 하고,
더 해체해야 한다. 소리 같은 것들,
물소리, 바람 소리에 귀 기울이고
그것을 해체한 다음, 다시 다른 식으로
리듬, 음향, 자연의 소리를 화면에서
조합하려고 한다. 그림에 음악과 춤,
리듬 같은 것만 남았으면 좋겠다.

솟구침, 2018

아직 더 해야 한다.

좀 더 비어 있는 상태로,

좀 더 자유분방하게,

좀 더 부드럽게.

운광雲光, 2019

흘러가네, 2015

바람에 부서지는 뼈들의 파도

노순택
사진가

30년 전쯤, 학교 앞 작은 반지하 책방에서 강요배를 만났다. 첫 만남이었다. 작은 엽서였다. 한 장, 눈을 감지 못한 채 숨이 끊겨 쓰러진 엄마 곁에서 아이가 운다. 행여 놓칠세라 엄마의 한 손은 죽어서도 아기를 끌어안고 있다. 두 장, 낡아 부슬거리는 꾀죄죄한 헝겊을 깃발처럼 나무에 매단 채 할아버지 둘이 앞장선다. 백기 투항, 항복하노니 죽이지는 말아 주오. 봇짐을 한가득 짊어진 여인들과 아이들이 뒤를 따른다. 지치고 생기 없는 얼굴들, 살려 달라 간청할 기운도 없는 표정들 속에서 아기를 업은 사내아이 한 녀석의 표정만이 기이하게 단호하다. 세 장, 꾸불꾸불 마른 가지를 뻗은 팽나무 아래 더 꾸불꾸불한 주름을 얼굴에 새긴 할머니가 어린 손자와 앉아 있다. 앙다문 입술, 바람조차 불지 않는다.

펜과 먹으로 그려진 흑백의 그림이 실린 작은 엽서들은 열 장쯤 한데 묶여 책방 계산대 옆에 놓여 있었다. 뒷면을 살펴봐도 어떤 장면을 묘사한 것인지 자세한 설명이 없었지만, 각각의 장면은 주거니 받거니 이야기의 끈을 이어 가고 있었다. 봉투에 '강요배, 4·3 기록화'라고 쓰여 있었던가. 기억나지 않는다.

1987년 6월 민주 항쟁의 온기는 그동안 말하지 못한 이야기, 말할 수 없었던 사연, 숨겨 두어야만 했던 금기의 보따리를 '이제는' 풀어놓게 했다. 1948년, 제주도민 30만 명 중 3만 명의 목숨을 앗아간 '4·3'은 가장 무겁고 무서운 보따리 가운데 하나였다. 오랜 세월 '반란'과 '폭동'으로만 불려야 했다. 언제부턴가 '사건'이라는 애매모호한 꼬리표가 붙었다. 불편한 진실을 적절히 드러내고 적절히 덮어 주는, 부적절한 꼬리표였다. '학살'과 '항쟁'이라는 정면을 마주하기까지 얼마의 시간이 걸렸을까. (4·3의 바른 이름을 찾아야 한다는 '정명'正名의 문제는 70년이 흐른 오늘까

지도 끝내지 못한 숙제로 남아 있다.)

　1989년에야 처음으로 '4·3 추모제'가 열렸다. 1990년 언론 민주화 운동 과정에서 해고된 《제주신문》 기자들이 《제민일보》를 창간하고 탐사기획물 「4·3은 말한다」를 연재하면서 진실 규명 운동에 불을 붙였다. 뜨거움에 놀랐을까. 1991년 관덕정 앞에서 열린 추모제는 경찰에 의해 원천 봉쇄됐고, 최루탄과 진압봉이 난무하는 가운데 시민과 학생 400여 명이 연행됐다. 같은 해 7월 시인 김명식은 인민 항쟁의 관점에서 4·3을 조명한 『제주민중항쟁』(아라리연구원 지음, 소나무, 1988)을 출간했다는 이유로 국가보안법상 이적 행위 혐의로 구속됐다.

　그 분출의 사이에 《한겨레》 신문이 있었다. 신문의 탄생 자체가 6월 민주 항쟁의 열매였다. 1988년 창간 특집 기획으로 현기영을, 누구도 4·3에 대해 말할 수 없었던 암흑의 1979년에 단편 「순이 삼촌」으로 고통의 역사를 발설해 고문과 옥고마저 치러야 했던 현기영의 글을, 꼭 10년이 흐른 뒤 『바람 타는 섬』으로 불러온 건 자연스러운 초대인 동시에 모험이었을지 모른다. 『바람 타는 섬』은 1932년 잠녀(해녀) 항일 투쟁이라는 가려진 역사를 드러내며 4·3 항쟁이 어디에서 비롯되었는지를 되짚는, 소설의 옷을 입은 증언집이었다. 그 현기영 옆에 강요배가 있었다. 글 옆에 그림이 있었다. 그림 옆에 글이 있었다. 제주 출신 글쟁이와 그림쟁이가 그들이 나고 자란 섬의 아픈 역사를 각자의 연필과 붓으로 함께 되돌아본, 그 을린 역사의 거울이 『바람 타는 섬』이었다. 알았기에 쓰고 그렸을까. 알고 싶었기에, 알게 된 이상 입 다물 수 없었기에 쓰고 그린 것이라고 두 사람은 말했다.
강요배는 '삽화'에 멈추지 않고 작업을 더 밀어붙였다. 삽화로 시작했지만, 거기에

머무르지 않았다. 독립된 작업으로 나아갔다. 오래전, 반지하 책방에서 내가 만난 엽서 세트는 그런 과정 중의 강요배였을 것이다.

오래지 않아 원작을 인사동의 화랑에서 만났다. 오랜 시간이 흐른 뒤 그의 작업을 여러 번 다시 만났다. 어떤 경우에 그의 작업과 내 작업이 같은 벽에 걸렸다. 때로는 나 또한 4·3을 말하고 있었다. 4·3은 그 섬에만 있던 게 아니었고, 현기영이나 강요배 안에만 있는 것도 아니었다. 그저 과거에 머무르는 것 또한 아니었다. 내가 그들에게 배운 것이었다. 그랬기에 나도 4·3을 말할 수 있었다. 물론 말하는 방법은 서로 달랐다.

강요배의 그림이 아니라, 그를 직접 만나기로 했을 때 오래전 기억이 떠오르며 학생 시절에 산 그 엽서들이 책장 어느 틈에서 잠자고 있을까 궁금했다. 애써 찾지는 않았다. 그때 그의 나이를 헤아려 보니 마흔 즈음이었다. 지금은 일흔 즈음이다. 달라졌을까. 그럴 것이다. 그림이 달라진 건 말할 나위 없다. 생각은 어떻게 달라졌을까. 여전히 그를 감싸는 작업의 고민이 있다면 무엇일까. 혹시 고민을 놓아 버린 건 아닐까. 세월에 닳아 버린 건 아닐까. 내가 풀지 못하고 있는 숙제를 그는 풀었을까. 시답잖은 궁금증이 서서히 밀려왔다.

홀로 강요배를 알아 왔지만, 실은 그를 잘 몰랐다.
강요배를 만나기 전에, 아니 강요배를 만나야 하므로 나는 강요배를 더 공부해야 했다.

오늘의 대화를 위해 선생님이 그려 왔던 그림과 써 온 글의 발자취, 작품에 대한
비평문을 두루 살펴보았습니다. 선생님의 작업을 처음 만났던 오래전 일을 잠시
떠올리기도 했지요. 가깝게는 2016년 제주도립미술관에서 봤던 회고전 〈시간 속을
부는 바람〉도 떠올렸습니다. 참으로 오랜 시간 그림을 그리셨어요. 1976년 제주 관덕정
앞 '대호다방'에서 열린 첫 개인전 〈각〉을 작품 활동의 공식적인 첫걸음이라 말하는 게
온당하겠습니다만, 1961년 열 살에 그렸던 〈자화상〉을 강요배 그림의 시작이라 보는 것
또한 가능하다고 생각합니다. 얼마 전 선생님은 "예술은 '나는 누구인가'에 대해 스스로
답하는 과정"이라고 말씀하셨죠. 열 살 어린아이가 그림과 예술, 자아에 대한 깊은 생각을
품지는 못했을 거라 짐작합니다만, 자화상을 그리며 '나의 모습은 어떠한가'에 대해
소박한 거울 보기는 했을 거라 생각합니다. 삶의 70년 중 60년이 그림의 시간이었습니다.
'삶을 갈아 넣은 그림' 혹은 '그림에 갈아 넣은 삶'이라 말해도 무리가 없을 듯합니다.
문득 궁금해졌습니다. 그림 그리기를 후회한 적은 없었는지요. 그림 그리기가 지겹고
지긋지긋하게 여겨진 적은 없었는지요.

없었어요. 나는 그림을 중심에 두고 살지는 않았거든요. 살아야 한다는 명령,
살아 있을 때라야 존재할 수 있다는 냉엄한 현실 인식이야말로 내 중심이었지요.
그림은 오히려 부차적인 것이었어요. 어릴 때부터 그림을 그려 온 건 사실이지만,
화가가 되어야겠다는 생각을 품지는 않았습니다. 세월이 흘러 화가가 되었다는
사실은 부정할 수 없게 되었지만, 목표가 화가는 아니었어요. 산다는 게
무엇이며, 사람답게 산다는 건 또 무엇인가. 내겐 이런 게 먼저였고, 그림은
살기 위한 하나의 방편이었습니다. 그림은 그런 고민 속에 곁따라 오는 것,

그렇게 생각해 왔지요.

어린 시절부터 품었던 그런 마음이 지금까지도 한결같은가요?

내 삶이 꼭 그림에 관한 것이어야 한다는 강박은 애당초 없었어요. 인생이란 살아가는 다양한 방법이 얼마든 있잖아요. 나는 어떤 사람으로 살아야 하는가 고민하는 게 중요했지만, 그 '어떤'이 반드시 그림일 필요는 없었지요.

그랬기에 오히려 오래 그림을 그릴 수 있었던 걸까요.

그거는 모르겠어요. 그림을 오래 한다는 게 좋은 건지 나쁜 것인지도 모르겠어요. 사람으로 살아 내는 것이 중요하니까, 어떤 좋은 인생을 살아야 하는가가 더 중요하니까.

따라서 그림으로부터 달아나고 싶은 마음도 없었단 말씀인가요.

없었어요. 출발점부터 그림에만 매달린 게 아니기 때문입니다. 교수가 되거나 경영을 할 수도 있었겠지요. 다만 그런 기회가 주어지지 않았을 뿐이에요. 몇 번 기회가 찾아온 적이 있지만 실패했어요. 미술 교사로 강단에 섰으나 그 또한 실패했다고 봅니다. 이것저것 다 실패한 나머지 할 수 있는 게 그림이니까, 그러다 보니까 화가가 된 셈이에요.

교직에 계실 때 상당한 열의와 실험 정신으로 학생들을 가르친 것으로 아는데, 실패라

여기신다니 뜻밖입니다.

실패라고 봐요.

작업을 향한 의지와 교단의 현실이 양립할 수 없었기에 결국 작업을 선택하신 거라

짐작했습니다.

다시 말하지만, 나는 "예술에 삶을 바친다", "생을 건다" 그런 생각이

없었습니다. 그런데 일이 이렇게 되어 버렸어요.

아무튼 오래되어 버린 일입니다. 한 우물을 파는 일엔 긍정과 부정의 측면이 다

있겠습니다만, 혼자 힘으로 오랫동안 끈질기게 판다는 건 쉬운 일이 아니지요. 누군가

곁에서 응원하는 사람, 지쳐 쓰러지지 않게 기댈 수 있는 사람이 절실한 일입니다.

선생님께 그런 분은 누구였는지요.

어머니입니다. 우리 어머니. 내가 어릴 적 셈을 잘했어요. 초등학생 때 주산

4급이었지요. 열한 살 무렵이었나, 어머니께 자신 있게 말했어요. "어머니,

제가 이다음에 돈 많이 벌어 드릴게요." 그땐 다들 가난했으니까 돈 많이 벌어

가난에서 탈출하는 게 큰 희망이었을 텐데 어머니 대답은 달랐어요. "머리가

시원한 사람이 돼야지!" 돈은 그렇게 중요하지 않다는 거예요. 어머니의 그

한마디가 내겐 오래도록 화두가 되었습니다. 머리가 시원한 사람….

머리가 똑똑한 사람도 아니고 머리가 시원한 사람?

그래요, 시원한 사람!

성격이 시원한 사람도 아니고 머리가 시원한 사람?

그래요, 시원한 사람!

멋진 한마디였다. 2016년 제주도립미술관에서 열린 회고전을 보면서 깊은 인상
이 남은 건 '어머니의 컬렉션'을 모아 둔 방이었다. 어린 강요배의 그림이 그 방에
옹기종기 모여 있었다. 궁금했다. 어떤 어머니였기에 어린 아들의 그림을 이토록
오래 간직할 수 있었을까. 그 아들이 이토록 오래 그림을 그리며 살 거라 짐작이
나 하셨을까. 듣고 보니 그림 잘 그리는 사람이 되라는 분이 아니었다. 돈 계산 잘
하는 사람이 되라는 분도 아니었다. 머리가 똑똑한 사람도 아닌 머리가 시원한 사
람. 놀라운 말, 여운을 주는 가르침이 아닌가.

열 살의 자화상 이후 11년이 흐른 1972년 다시 자화상을 그렸습니다. 그림 속 '어린이

강요배'가 '청년 강요배'로 바뀌었지요. 〈해바라기가 있는 자화상〉입니다. 해바라기가
양옆에서 마치 조명을 비추듯 청년의 얼굴을 바라보고 있습니다. 청년은 침착하고 매서운
눈매로 정면을 바라봅니다. 그 청년은 무엇을 노려보고 있는 걸까요, 무엇을 응시하고
싶었던 걸까요. 1972년은 박정희 정권이 초헌법적인 긴급 조치를 발동해 국회를 해산,
정치 활동을 금지하고 전국에 비상계엄령을 선포했던 '유신 독재'의 해였습니다. 평화
시장 봉제 노동자 전태일이 "노동자는 기계가 아니다"라고 외치며 근로기준법을 끌어안고
스스로 불타오른 지 두 해가 흐른 시점이기도 했지요. 그런 억압적인 사회 속에서 그
청년이 보고 싶었던 게 무엇이었는지 궁금합니다.

고작 스무 살 무렵 이었지요. 정면을 뚫어지게 바라보고는 있지만 무엇을
응시하고 있는가 꼭 짚어 말하기는 어렵군요. 내가 고등학교 1학년 그러니까
열일곱 살이 되어서야 우리 집에 전기가 들어왔어요. 신문과 라디오도 없고,
텔레비전은 당연히 없는 깜깜한 환경에서 자란 청년이 사회의 현실이나 흐름을
잘 알 턱이 없었지요. 비록 대학생이 되었다 하나 아는 게 많지 않았습니다.
어두운 사회 현실에 대한 예민한 의식보다는 관념적인 가치들, 삶과 죽음, 선과
악 따위에 대한 사색을 많이 했지요. 섬에서 살다가 서울로 올라온 풋내기에겐
현실 인식이나 시대 상황보다는 책에서 접했던 실존과 인식의 관념 세계가 더
익숙했던 거지요.

대학을 졸업하고는 거의 곧바로 교단에 섰습니다. 학생들을 가르치는 일에 뜻을 품고
계셨나요. 예나 지금이나 그림 그려 밥벌이를 한다는 것은 쉽지 않은 일이기에 미술을

포기하지 않으면서도 생계를 유지할 수 있는 현실적인 타협점을 찾은 것은 아니었는지요.

살아남는다는 거야말로 중요하니까요. 예나 지금이나 예술은 삶을 보장하지 않잖아요. 더구나 당시엔 미술 시장이라는 시스템도 없었어요. 그림을 팔아 먹고산다는 게 불가능했습니다. 삶을 지탱할 직장이 필요했지요. 다행히도 미술 과목은 여러 실험 수업이 가능했어요. 실험 수업을 통해 뭔가를 가르치기보다는 예술의 가능성, 예술이 어떻게 인간들 사이에서 작동할 수 있는가를 함께 공부하고 싶었어요. 다양한 미술 언어의 작동 방식을 실험해 보고 싶었지요. 가르친 것보다 배운 게 많습니다.

현장에서 제도 교육, 특히 미술 교육에 대한 고민이 적지 않았을 거라 짐작합니다. 1985년엔 「고교 미술 교과서 내용 분석」이라는 글을 발표하기도 하셨죠. 당시의 미술 교육과 요즘의 미술 교육은 차이가 있겠습니다만, 어떤 문제점들은 예나 지금이나 여전할 거라 생각합니다. 선생님은 한국 미술 교육의 현주소에 대해 어떻게 생각하시는지요. 무엇이 달라져야 한다고 생각하십니까.

청소년기의 특수성을 인정해야 합니다. 그 또래만이 지닌 삶의 정서, 감수성, 소박함, 철학적인 태도가 있다는 걸 인정하고 존중해야 하는데, 일방적으로 아기처럼 다루는 건 문제지요. 그들도 즐길 줄 아는 존재입니다. 입시 제도에 종속된 예술 교육은 실패할 수밖에 없지요. 학교에 머무르며 입시에 매몰된 학생들에게 예술이 어떤 가능성을 갖고 있는지, 예술의 힘이 어떻게 작동할 수

있는지 알게 하고 싶었어요. 그런 탓에 실패했는지도 모릅니다.

몇 년을 교단에 서셨죠?

　　　　　7년. 한 학년에 300~400명쯤 됐으니까 어림잡아 2,400명쯤을 만났지요.

제도 교육의 틀 안에서 한계를 느끼진 않으셨나요.

　　　　　다행히도 없었어요. 나는 교과서를 단호하게 무시했어요. 완전히 내
　　　　　프로그램대로 수업을 진행했지요. 사립 학교라서 가능했을 겁니다. 교장
　　　　　선생님이 전적으로 믿어 주셨어요.

1980년 창문여고 재직 당시 교지 《봉포》에 「민들레: '세계'에 대해 생각하기」라는 제목의
글을 발표합니다. 다섯 개의 항으로 구성된 글의 첫 항은 '의문'입니다. "우리는 '나'라는
말을 알고 있지만 참으로 '나 자신'을 알고 있을까?"라는 질문을 던지고 있습니다.
그러면서 의문을 '나'에서 '세계'로 이어 갑니다. "저 노란 해바라기꽃은 도대체 무엇인가?
그것은 아침저녁으로 다른 빛으로 변한다. (…) 자꾸만 변하는 해바라기꽃의 참모습은
어떤 것인가? (…) 우리는 동시에 모든 방향에서 해바라기꽃을 볼 수가 없다. 우리는
언제나 해바라기꽃의 단편만을 볼 수밖에 없을 것이므로 결국 참모습을 볼 수 없게 된다."
그러면서 '있음'과 '앎'과 '본질'의 관계에 대해 생각하기를 권하고 있습니다. 미술의
방법론이나 사조 따위를 소개하는 게 아니라 인식과 사유하기를 촉구한 까닭이 무엇입니까.

내 20대의 공부는 예술보다는 철학이었어요. 붓 드는 일보다 책 읽는 일이
더 중요하다고 생각했지요. 존재는 무엇이며, 있음과 없음은 어떻게 다른가.
존재론과 인식론의 형이상학적 융합에 대해 고민이 많았지요. 왜 사는가, 그림은
왜 그리는가, 이것은 무엇이며 저것은 또한 무엇인가. 이런 근본적인 물음에
대한 생각이 많았단 말입니다. 그렇게 쌓아 온 고민을 고등학교에 와서 어떻게
풀어야 하는가, 알기 쉽게 설명할 방법을 찾고 싶었어요. 교지에 쓴 글은 그런
시도였지요.

흥미로웠습니다. 미술 선생님이 어떻게 해야 그림을 잘 그릴지, 혹은 서양 미술의 경향이나
사조가 어떠한지를 소개한 게 아니라 마치 철학 선생님이 썼을 법한 글을 쓰셨단 말이죠.

뒤섞고 흐트러뜨리는 거에 소질이 있었나 봐요. 딱딱 정해진 일, 맡겨진 일,
기대되는 일만 해야 한다고 생각하질 않았어요. 돌이켜보면 '오버'했다는 생각도
들지만, 고등학교 미술이 규범에 갇히기보다는 종합적으로 사색하고, 예술을
말하되 삶과 연결되는 지점을 찾게 하며, 미래를 살기 위한 중요한 소양을
키우는 시간이 되어야 한다고 믿었지요.

말씀을 듣고 보니 교직에 애착을 품었다는 생각이 듭니다. 하지만 교단을 떠나셨어요.
계기가 무엇이었는지요. 안정된 직장을 떠나는 게 쉬운 결정은 아니었을 텐데요.

출판과 미술을 연결시켜 보고 싶었어요. 출판이 메시지를 증폭시킬 수 있지

않을까, 하고 궁금증이 일었어요. 교직은 말로써 수행하는 일이죠. 그 수행이
실천적 작품이 되는 게 아니라, 이래야 한다 저래야 한다 지시적인 성격을
띕니다. 출판 미술은 이를테면 캔버스와 비교할 수 없는 큰 종이 위에 메시지를
담는 일입니다. 그 메시지를 아틀리에에 머물게 하지 않고 세상으로 일파만파
퍼뜨리는 일이죠. 그 가능성을 타진하고 싶었어요.

그게 몇 년이었죠?

1986년.

한국 현대사에서 가장 뜨거웠던 시기네요?

ㄱ 출판사의 자회사.

아, 제안을 받으셨던 거군요?

그랬죠. 제안을 받고 몸을 한번 던져 보자는 생각이 들었어요. 나의 변신이 화실
속의 화가일 필요는 없었지요. 하지만 출판의 세계를 잘 몰랐어요. 그게 내
마음대로 움직이는 게 아니라, 시장을 보면서 움직이는 세계라는 걸 몰랐지요.
3년 만에 망했어요. 결국 남겨졌지요. 이제부터는 화가가 되고 싶지 않아도
화가가 될 수밖에 없는 처지가 된 겁니다. 어쩔 수 없이. 교직만을 택하지 않았듯,

화가도 자발적으로 택한 건 아닌 셈이 되었어요. 달리 할 게 없다 보니 몸마저 안 좋아져 위궤양으로 고생도 했지요.

1985년 《실천문학》 창간호에 「돈, 정신, 미술품」이란 글을 쓰셨습니다. "미술가의 정신은 돈의 힘으로부터 어떻게 해방될 수 있는가? 이 둘은 실제에 있어서 어떻게 결합될 수 있으며, 어떻게 모순되는가"라고 물으며 예술이 경제적 현상이라는 점을 인정하면서도 경제적 현상만은 아니라는 점을 짚고 있습니다. "돈의 힘으로부터 완전히 벗어나는 예술은 없다. (…) 돈의 조건을 초월하는 것으로서 상정되는 순수한 정신은, 어떤 점에서 자기 조건을 배반하는 모순된 정신일 수 있다. 이럴 때, 이러한 말들에는 오히려 불순한 은폐가 개재되는 수가 있다"라고 쓰셨는데요. 당시 선생님의 고민이나 방황과도 연결 지점이 있을 듯합니다.

예술은 일상의 삶과는 달리 고결한 것이라는 주장에 예나 지금이나 나는 반대합니다. 근거 없는 허풍이죠. 예술은 현실에 기반을 둡니다. 경제적 조건과 밀접한 관계를 갖지요. 그런 의미에서 쓴 글입니다. 물적 조건을 무시한 예술의 자유는 결함 있는 자유예요. 떳떳한 것은 물적 조건 위에 정립되는 법입니다.

같은 해 《현실과 발언》에서도 비슷한 고민을 풀어놓으셨어요. 「미술의 성공과 실패」라는 글에서 "미술에 있어서 성공이란 무엇일까?" 묻는 한편, "현대주의 미술은 껍데기만을 미술이라 한다"라고 비판했습니다. 미술에서 성공이란 무엇입니까. 성공이란 껍데기입니까, 알맹이입니까. 선생님의 작업은 어떤 측면에서 성공하고, 어떤 측면에서 실패하고 있다고 생각하시는지요.

그때 미술계엔 방법론, 형식과 내용을 둘러싼 대립이 심각했어요. 그때 나는
이 어지럽고 어두운 세상에 예술 지상주의, 형식 중심의 예술을 추구한다는 건
껍데기에 불과하다고 생각했죠. 판잣집에서 가난과 싸우는 사람들이 수두룩한데
이 무슨 잡소리인가 하는 생각을 지울 수 없었어요. 삶의 내용이 없는 형식
추구로 뭘 하느냐는 거지. 그런 건 헛것에 불과하다, 그때는 그런 생각을 했어요.
미술은 현실의 도구가 되어야 한다는 방법론을 추구했던 겁니다. 삶에 효력이
있는 예술을 해야 삶과 단절되어 삶은 어디 가고 예술만 홀로 고고하다면
그게 무슨 예술이냐는 거였죠. 그런 점에서 유럽과 미국을 오가며 고고한
척 달과 달항아리를 그리고 추상 미술을 뒤쫓았던 김환기가 못마땅했어요.
지금은 다르게 생각합니다. 진정한 방법론은 진정한 형식을 제시한다는 것을
이제는 알 것 같아요. 형식과 내용을 둘러싼 고민과 갈등은 여전히 해소되지
않은 문제입니다. 이쪽이나 저쪽이나 서로의 편견을 재고해 볼 필요가 있다고
생각해요.

오래전엔 그토록 내용을 중시하고 내용의 강점을 설파하던 강요배가 요즘엔 내용을
버리고 형식주의로 가는 게 아니냐고 지적하는 분들도 있는 것으로 압니다.

하지만 나는 여전히 내용주의자입니다. 다만 형식과 내용은 떼어 놓을 수
없는 문제라는 걸 예전보다 더 깨우쳤죠. 독재의 시기에 내용이 우선할 수밖에
없었던 불가피성을 여전히 인정합니다. 그러나 그 내용을 어떻게 표현할 것인가
하는 형식의 문제도 소홀히 할 수 없음을 알아야 하지요.

둘은 함께 갈 수밖에 없습니다.

1988년은 선생님의 작업사에 이정표를 세운 해이기도 합니다. 제주 출신 소설가 현기영
선생께서 《한겨레》신문 창간을 기념해 「바람 타는 섬」을 연재하셨고, 선생님은 글 곁에
함께할 그림을 맡으셨습니다. 미술 평론가 김종길은 "강요배에게 현기영과의 작업은
하나의 촉발이요, 불씨이며, 탈아이자, 숨 가쁜 귀향이었다"라고 평했습니다. 3년을 내리
그린 〈제주 민중 항쟁사〉 연작은 상처 입은 제주의 역사와 강요배를 강력한 끈으로 묶어
버렸습니다. 작업하는 동안 어려움이 무엇이었는지요. 학살의 상황을 머릿속에 계속
떠올리는 과정에서 몸살을 앓지 않을 수 없었으리라 생각합니다.

저기 바다가 있어요. 우리가 바다에 대해 얼마나 알까요. 고작 접근해 봐야 수면,
거기에 떠서 수영 조금 하는 수준, 그 심연은 알 수가 없거든요. 4·3은 그런
거라고 봐요. 사람의 깊은 곳을, 깊은 곳의 그 상처를 어떻게 헤아릴 수 있는가
하는 문제가 있습니다. 사실은 수면에서 수영하는 것도 어려운 일이지요. 바다에
뛰어들기 전에 주저함이 앞섭니다. 무엇인가 표현하려면 내가 얻은 정보와
상상력을 한데 섞어야 하는데 간접 경험일지라도 그 또한 경험이므로 두려운
일입니다. 내 경험의 한계치를 넘어서는 고통과 규모 앞에 무력감이 들기도
했어요. 이 고통은 어쩌면 무한대일지 모른다, 4·3을 들여다보며 그런 생각을
하지 않을 수 없었어요. 내 작업은 바다의 심연이 아니라, 4·3의 심연이 아니라,
겨우 표면에서 허우적대다가 제출한 보고서에 불과하다. 그렇게 생각했어요.
그럴 수밖에 없었어요. 이 멍텅구리야, 뭐 하다가 이제야 찾아왔나. 그런 생각도

했지요. 4·3은 결국에 내가 뛰어들어야 할 바다였던 겁니다. 하지만 내가 감히 4·3에 대해 안다 모른다 말할 수는 없습니다. 그때 내가 그린 50점의 그림은 아무것도 아니지요. 하나의 초라한 보고서, 내가 겨우 헤엄친 4·3의 수면에 대한 보고서에 불과한 겁니다. 강요배의 그림이 4·3을 감히 말하고 있다는 건 큰일 날 말입니다. 삼가 조심해야 할 일입니다.

4·3 미술을 말하면서 강요배를, 강요배를 말하면서 4·3 미술을 말하지 않을 수 없게 되었습니다. 온당한 평가이자 억울한 평가일 수도 있겠다는 생각이 듭니다. '울타리'란 안식처인 동시에 감옥일 수도 있으니까요. 4·3을 더 밀도 있게 파고들어야 한다는 생각과 4·3에 갇혀서는 안 된다는 생각이 내면에서 다투지는 않는지요.

중요하고 어려운 문제입니다. 나와 사회, 현재와 과거, 객관과 주관, 학술적인 측면과 예술적인 측면도 함께 고민해야 할 문제니까요. 역사의 해석엔 이런 여러 가지 축이 함께 작동하고 있으므로 나는 역사가를 무작정 믿지도 않습니다. 4·3 미술과 강요배의 관계는 아무것도 아니라고 부인할 수도 없고, 모른다고 할 수도 없으며, 전적으로 머무를 수도 껴안을 수도 없는 게 아닌가 싶어요.

이 질문에 그는 할 말이 많을 것이었다. 하지만 쉽게 말할 수도 없는 문제였다. 뜨겁게 대답했지만, 돌아와 녹취록을 살펴보니 에둘러 가는 말들이 많았다. 속 시원하게 답하고 싶었기에 오히려 속 시원하게 대답할 수 없었던 질문은 아니었을까 짐

작해 본다. 고백하건대 이 질문은 내가 나 자신의 작업에 던지는 질문이기도 했다.

1990년 《민족미술》에 「창작과 검증: 석 점의 작품 제작기」란 흥미로운 글을 쓰셨습니다. 이른바 '제도권 전시장'에서 열린 한 전시에 "타협적으로" 참가하며 "10여 년 만에 '캔버스'라는 것을 주문하고", "대작으로서 표준적이라 할 만한 100호 P 석 점"을 그리게 된 과정을 소개하셨는데요. 현대중공업 노동자들의 골리앗 투쟁(〈골리앗 크레인을 내려오다〉), 풀빵을 든 여성 노동자를 통해 표현한 전태일의 마음(〈동심〉), 우루과이 라운드의 파고에 무너지는 농부들의 삶(〈흙가슴〉), 이렇게 세 점을 새로운 방식으로 그린 뒤 내심 사람들의 평가가 궁금해 작품을 미리 평론가들에게 보여 주었는데, 그들은 기존 작업의 장점을 강조하며 새로운 작업을 혹평합니다. 선생님은 "아! 나의 눈이여, 사람들의 눈이여!" 탄식하면서도 결국 "새 그림을 전 그림 식으로 대폭 수정하여 마무리" 짓고 맙니다. '자기중심을 잃고 만 작가의 한탄과 그럼에도 품을 수밖에 없는 자기 작업에 대한 애정'에 대한 글입니다. 작업은 '나의 눈'을 고수하면서도 '사람들의 눈'을 외면할 수 없는 일이기도 할 텐데요. 역사에 만약이란 없다지만, 만약 선생님이 그때로 돌아간다면 선택은 여전할까요 혹은 달라질까요. 작업에서 '나의 눈'은 어디까지 고집해야 하고, '사람들의 눈'은 어디까지 수용해야 하는 걸까요. 작업에 대한 타인의 평가에 귀를 닫을 수도 무작정 열어 둘 수도 없지 않겠습니까.

　　　　그렇지요. 지금의 나로선 '자기 눈을 지키는 게 맞다'라고 대답하고 싶습니다. 자리리타自利利他라는 말이 있어요. 스스로를 이익되게 함으로써 남을 이롭게

한다는 뜻입니다. 자신을 잘 들여다보는 것, 자신을 잘 지키는 것이 중요합니다. 그러나 주관만 고집할 일도 아니지요. 주관과 객관, 내 생각과 타인의 생각을 아우르면서도 뛰어넘는 길이 무엇일까 고민합니다. 귀를 닫는 것도 아니고 귀를 지나치게 열어젖히는 것도 아닌 돌파구….

예술가에게 자기애는 긍정과 부정, 약과 독의 측면이 동시에 있다고 생각합니다. 자기애가 없는 예술가가 오랜 작업을 할 수 있을까 하는 의문도 듭니다. 아까 점심밥을 먹다가 책에 관한 이런저런 얘기를 나누던 중 이런 말씀을 하셨어요. "내가 한 말인데도 내가 그 말에 흠뻑 젖을 때가 있다." 선생님은 솔직한 자기애를 가진 분이구나 싶더군요.《민족미술》에 실린 글에서도 그걸 느꼈습니다. 비록 누군가의 의견을 결과적으로 수용해서 작업을 대폭 수정했을지언정 그 작업이 내 작업이라는 사실은 틀림없다. 낭패작이건 성공작이건 선생님의 마음과 손을 거쳐 나왔기에 사랑할 수밖에 없었고, 그랬기에 솔직한 제작 후기를 쓸 수 있지 않았을까 합니다.

내 안에는 '키'가 있어요. 열쇠를 뜻하는 키가 아니라, 배의 방향을 조종하는 키. 표면의 나와 심층의 나가 있다면, 나는 늘 심층의 나를 향해 가려고 합니다. 하지만 타진해야 할 때도 있습니다. 내 마음대로 좌지우지할 수 있는 것도 아니에요. 하지만 어떤 경우에도, 어린 강요배에게도 늙은 강요배에게도 그 키는 그대로 있다고 생각합니다. 하여튼 그런 느낌이 있어요. 내 마음 나도 모른다고 말할 수밖에 없는데, 있다고 느끼고 그냥 사는 거지요.

모르지만 있다?

느낌상 있지만 확인할 수는 없다.

(함께 웃음)

자기애 없는 예술가가 있을까. 예술가는 단지 무엇인가 파고드는 사람이 아니다. 무엇인가 파고드는 자신, 무엇인가 지독하게 사랑하고 지독하게 미워하는 자신에 대한 애정과 증오를 함께 품은 사람이다. 세계를 묻는 작업은 결국 스스로를 묻는 작업이다. 하지만 자기애를 어떻게 드러낼 것인가. 혹은 드러내야 하는가. 누군가는 말로 드러내고, 누군가는 작업으로 드러내고, 누군가는 감춤으로써 드러낸다. 누군가는 노골적이다. 누군가는 소극적이다. 예상과 달리 강요배는 자기애를 솔직하게 드러내는 사람이었다. 나이 탓일까, 나이 덕일까. 젊은 강요배라면 시원하게 말하지 않았을지 모른다. 거침없이 답하지 못했을지 모른다.

여느 화가들도 종종 글을 씁니다만, 글쓰기를 꺼리는 경우도 많지요. 선생님은 쓰신 글이 많아 놀랐습니다. 글을 읽으며 그 시절 미술계의 풍경은 어땠을까 상상하곤 했습니다. 1993년 쓰신 「어려운 날의 미술」이란 글은 제목부터 흥미롭습니다. 1980년대를 관통한 민중 미술 운동에 대한 의견이 담겨 있는데요. 민중 미술이 현실과 싸워 가며 성취했던

것들이 오늘날 한국 미술의 자산이 되었나 자문하면서 근본적인 질문을 다시 던집니다. "미술이란 무엇일까? 만일 미술이란 것이 막대한 금력의 기반 위에만 구축되는 거대한 건조물 같은 것이라면 그것은 그 기반이 무너질 때 하루아침에 허물어지고 말 것이다. 그러나 만일 미술이 사람들의 마음밭에 뿌리내려 자라는 나무 같은 것이라면, 그것은 쉽사리 죽어 없어지지는 않을 것이다." 이듬해인 1994년 국립현대미술관은 〈민중 미술 15년: 1980~1994〉란 대규모 회고전을 통해 민중 미술 운동에 대한 국가적/제도적 인정을 하기에 이릅니다. 긍정적 측면과 부정적 측면이 다툴 수밖에 없는 전시였지요. 27년이 흐른 지금, 그때 그 질문을 다시 꺼내어 봅니다. '민중 미술이 현실과 싸워 가며 성취했던 것들이 오늘날 한국 미술의 자산이 되었나?' 선생님은 어떻게 생각하시는지요.

그것은 분명합니다. 민중 미술은 오늘날 한국 미술의 바탕에 깔려 있습니다. 후배 세대들로 이어지는 다양한 한국 미술의 표현 형태 기저에 민중 미술의 기본 정신이 다 있어요. 민중 미술의 특정한 양식, 예컨대 예각적인 표현 방식을 말하는 게 아닙니다. 사회와 현실을 바라보는 정신, 사고하는 방식을 들여놓았다고 봅니다. 그게 없었다면 한국 미술은 껍데기만 요란하지 않았을까 싶어요.

1998년 《제주교육리뷰》의 '내 영혼에 불을 지핀 책' 코너에서 선생님은 노엄 촘스키의 『미국이 진정으로 원하는 것』(노엄 촘스키 지음, 한울, 1996)을 소개합니다. "노엄 촘스키 교수의 저작 『미국이 진정으로 원하는 것』은 제주 4·3을 다루고 있진 않다. 그러나 전후 미국의 세계 전략을 전반적으로 다루고 있어 4·3을 거시적으로 바라보는 데 큰 참고가

될 만한 책이다." 이렇게 평가하셨지요. 살짝 바꿔서 묻고 싶습니다. 그렇다면 선생님의
영혼에 불을 지핀 화가는 누구인지요. 불을 지핀 작품은 무엇이었습니까.

인재 강희안의 〈고사관수도〉高士觀水圖라는 작은 그림이에요. 하지만 높은 경지의
그림입니다. 주인공의 단순한 얼굴에 '나는 다 안다'라는 표정이 있어요. 능호관
이인상의 〈설송도〉雪松圖 또한 범상치 않은 그림이지요. 어떤 마음이 담긴
그림입니다. 잘난 체함이 없는 담백함이 있어요. 중국 청나라 팔대산인八大山人의
그림도 좋아합니다. 이런 이들은 시공간적으로 멀리 있지만, 항상 내 속에 살아
있다고 생각해요. 그림으로 만났지요.

2000년 1월 1일, 새천년의 첫날 짧은 메모를 하셨지요. "예술이란 무엇인가"에 대해
일곱 항의 질문을 던졌습니다. 제2항은 이렇습니다. "예술가는 고독한 자이며 고독을
통해서만 타자와 만날 수 있나?" 예술가는 고독과 벗해야만 할까요. 고독이 파 놓은
함정에 빠지지는 않을까요.

고독이란 행하는 것 아닙니까. 보는 자가 모르게 하라, 하지만 그것을 보는 이가
있다. 이런 이치입니다. 타자와 대화하면서가 아니라, 일방적으로 가라. 혼자
가라. 내가 봐 줄 테니까. 그것이 예술을 실천하는 하나의 방식이라고 생각해요.

고독하라! 네가 이룬 것을 누군가는 본다?

(함께 웃음)

2003년 「무엇을 할 것인가」란 쪽지를 통해 '자본의 곡조를 따라 춤추는 우리네 욕망의 춤에서 자아를 익사시키지 않기 위한 일대 결단'을 제안하셨습니다. 이른바 "창작 결사"인데요. 향후 3년 동안 "100점의 작품을 창작할 것"이라는 약속과 "새로운 고원에서 만나자"라는 다짐을 담고 있습니다. 작업을 쉼 없이 밀고 나아가는 게 좋은 일이기만 할까요. 이른바 '다작'을 제안한 거라고 생각하지 않습니다만, 작업의 양에 대한 선생님의 의견을 듣고 싶어졌습니다.

그 제안은 실패했어요. 받아들인 사람이 없었지요. 그 당시 『천 개의 고원』(질 들뢰즈, 펠릭스 가타리 지음, 새물결, 2001)이란 책을 읽었어요. 유목주의에 대해 생각해 보는 계기가 됐지요. 흘러가는 자본의 홍수 속에서 익사하지 않기 위해서는 자아가 정주해야 한다. 유목주의와 반대로 내가 흘러가지 않아야 흘러가는 구름도 보고 물도 볼 것 아닌가 싶었지요. 자기 확인을 하기 위해서라도 그림을 그려야 한다고 생각했어요. 의지의 힘으로.

어쩌면 남들에게 제안하기에 앞서 선생님 자신에게 제안하신 거네요?

그런 셈이 됐지요. 비엔날레니 뭐니, 세계화니 뭐니 하는 흐름 속에서 중심을 잡을 필요가 있었어요. 다른 사람은 안 하더라도 나는 할 거라는 선언이었지요.

작업을 하는 데 있어 양이 중요할까요?

양의 세계는 수리나 물리학, 즉 자연과학의 세계입니다. 질은 인문적인
세계인데, 여기엔 척도가 없지요. 둘은 관계없는 듯 보이지만, 밀접합니다. 나의
제안은 무작정 100점을 그리자는 게 아니라 자기가 있는 자리에서 그 깊이를
추구하자는 뜻이었어요.

그래서 선생님은 3년 동안 100점을 그리셨는지요.

그랬죠. 내 평생 그린 그림이 2,000점 정도 됩니다. 얼마큼을 꼭 그려야겠다는
강박은 갖지 않아요. 출발점이 화가가 아니었듯 지금도 자유롭게 살고 싶은
사람일 뿐, 예술을 위한 삶을 살고 싶지는 않지요. 삶을 위한 예술이 좋습니다.

2004년에 "풍경이란 무엇일까? 그것은 단지 눈에 비치는 대상만은 아닐 것이다. 그것은
먼저 바람 속으로 걸어 들어가 그곳에 서 있음을 뜻할 것이다"라고 말씀하셨습니다. 어떤
의미인지요. 사진을 주요한 매체로 다루는 저로선 '그곳에 서 있음'이 '현장'이라는 말처럼
들렸습니다.

그림의 최종 결과는 2차원의 평면이지만, 그것을 만들어 가는 과정은 2차원의
경험만으로는 부족합니다. 시공간의 경험이란 입체적인 것이지요. 그림은
그 입체적인 경험을 아주 얇은 곳에 추상화하고 압축하는, 그것도 교묘하게

압축하는 행위입니다. 몸, 피부, 냄새까지 어떻게든 느껴 봐야 얄팍한
재현이나마 가능합니다. 우리는 표현하기 위해 사는 게 아니에요. 살아가는
과정의 부산물이 표현이지. 바람 속으로 걸어 들어가는 것, 바람 속에서 사는 게
더 중요합니다.

1980년 5월 광주의 기억과 망각에 대한 작업을 십수 년째 이어 오고 있는 제게 선생님의
〈1980. 5. 27. 01시 한반도〉는 각별히 눈에 들어옵니다. 언젠가 "나는 한국 역사를 광주가
지켜냈다고 생각한다"라고도 말씀하셨지요. 5월 27일 그날은 시민군이 전남도청을
사수하던 마지막 날이었습니다. 계엄군의 진압을 코앞에 두고 "미 항공모함 두 대가 학살
만행을 저지하기 위해 부산항에 입항했다"라는 희망찬 소식이 돌기도 했습니다. 하지만
미국은 작전 지휘권 아래 있는 한국군을 군중 진압에 동원할 수 있게 해 달라는 신군부의
요청에 동의한 상태였습니다. 항공모함 '코럴 시' 호가 온 건 광주시민을 도우려는 게
아니라, 행여 터질지 모를 한반도 급변 사태에 대비하기 위한 것이었지요. 미국은 전두환
신군부에게 든든한 응원군이었습니다. 〈1980. 5. 27. 01시 한반도〉는 총을 든 채 도청을
지키는 시민군의 불안한 얼굴과 오키나와에서 날아오고 있는 미 조기 경보기, 필리핀에서
출동한 미 항공모함을 병치하고 있습니다. 이러한 모순적인 상황은 1948년 제주에서
벌어진 학살과 '해방군 미국'의 관계를 다시 떠올리게 합니다. 제주의 항쟁과 학살도,
광주의 항쟁과 학살도 오랜 세월이 흐른 오늘날까지 분단 모순 속에서 이른바 '빨갱이
프레임'에서 자유롭지 못하다는 점 또한 닮았습니다. 무엇이 문제일까요. 우리가 고통의
역사를 통해 무엇인가를 배운다는 게 어쩌면 환상은 아닐까요.

세계 전략 개념을 이해해야 해요. 거대한 구조, 국지적이고 협소한 접근이 아닌 전체를 보는 접근, 거대한 힘과 힘의 대치, 이런 것을 생각해 볼 필요가 있지요. 시민군에 참여했던 평범한 노동자와 학생이 거대한 세계 전략을 파악하며 저항하지는 않았을 겁니다. 하지만 그들의 죽음은 거대한 구조 속에 있었지요. 그걸 기획한 자들, 그걸 가능케 한 구조를 볼 수 있어야 하는 겁니다. 당장 이길 수는 없다 해도 볼 수는 있어야 해요. 멀리 제주도의 시골에 있을지라도.

반복되는 고통은 우리가 역사를 통해 무엇인가 배운다는 게 환상이 아닐지 의심케 합니다.

현실이 주는 무한대의 정보에서 자양분으로 삼을 게 무엇인지 파악해야 합니다. 몸 안에 넣어 체화해야지요. 막말인지 모르겠지만, 나는 예술가야말로 역사를 소화하는 진정한 존재라고 봐요. 나는 4·3과 같은 일이 다시 벌어지지는 않을 거라고 생각해요. 그때 무슨 일이 벌어졌는지 많은 이가 알고 있기 때문에 또 벌어지지는 않을 거야. 물론 경계심을 가져야지요. 알림 장치를 느슨히 할 수 없는 일입니다. 이러한 알림 장치와 예술은 깊은 연관성을 가진다고 봐요.

역사적 사건에 관한 예술적 기억 작업들은 사건에 대한 이해와 입체적인 접근을 가능케도 하지만, 왜곡과 낭만화라는 함정에 빠지게도 합니다. 역사적 기억을 소환하는 작업을 하는 이들이 경계해야 할 일들이 있다면 무엇일까요.

바다 앞에서 이것은 내 것이다, 나는 바다를 다 안다고 생각하는 사람은 역사

앞에서도 마찬가지입니다. 아무리 발버둥 쳐 봐야 표면에서 허우적거릴 뿐이라는 걸 알아야 합니다. 사실은 표면조차도 너무 넓어요. 그냥 물에 들어갔다 나온 거야. 그 한계를 인식해야지요.

이런 오해도 가능하지 않을까요. "강요배는 바다를 알아!" 정작 강요배는 "나는 바다를 모른다"라고 계속 말했음에도 불구하고, 사람들은 귀담아듣지를 않는 거죠. 그러면서 말합니다. "강요배는 바다를 아는 사람이야!"

그럴듯하게 사기를 쳤나 봅니다. 나는 항상 나 자신의 보고서일 뿐입니다. 공부한 만큼만 내보여도 다 알고서 내보이는 걸로 오해하는 일도 있지요. 어쩌면 인간이란 그렇게 살아가는 존재입니다. 나는 내가 소화할 만큼만 하고 싶어요. 역사는 누군가 독점하는 소유물일까요? 각자가 소화해야 할 몫을 가지는 거지요.

2016년작 〈버트 하디 사진에 대한 경의〉는 한국전쟁에 종군했던 영국 사진가의 사진을 그림으로 재현한 작업입니다. 그 옆에 검푸른 바다 풍경을 배치했지요. 사진을 그림으로 번역한 까닭이 무엇입니까. 왜 그 사진이 선택된 것인지요. 검푸른 바다를 병치한 까닭도 궁금합니다.

중요한 사진입니다. 1950년 7월에 찍힌 장면이에요. 전쟁 발발 직후지요. 예비 검속의 모습으로 알고 있습니다. 죄 없는 이들이 산골짜기에 매장당하고 바다에 수장당했지요. 나는 수장을 떠올렸어요. 그래서 옆에 검푸른 바다를 그린

겁니다. 사진은 내가 뭘 더 더하거나 뺄 게 없었어요.《한겨레》신문에 실렸던
사진은 너무 작으니까 크게 확대해서 '등신대'로 키워서 보여 주고 싶었어요.
그걸 기록해 준 분에게 고마움을 표하고 싶은 마음도 있었지요.

예술가 중에는 감동을 추구하는 이가 있는가 하면, 감동을 경계하는 이도 있습니다. 어떤
입장을 취하든 '감동'이란 예술의 세계에서 중요한 고민거리인 게 사실입니다. 감동에
대한 선생님의 생각은 어떤지요.

예술의 본질에 관한 것이군요. 나는 '개념'의 명목 아래 철학자를 흉내 내는
풍조를 경계합니다. 개념을 고차원에 두고 감성과 감동을 저차원으로 취급하는
것에 동의할 수 없어요. 협소한 미술 세계 속에 서양에서 가져온 온갖 철학적인
개념을 자의적으로 붙어넣고 후배들에게 사기 쳐 온 사람들이 있다고 봅니다.
양아치 짓입니다. 예술에서 감동의 무시는 범죄입니다. 매우 중요한 문제입니다.

2014년 학고재 갤러리에서 개인전을 열며, 그림은 "아직은 모호한 어떤 마음을 낚는
일인지 모른다"라는 한 평론가의 말을 인용하셨지요. 그러면서 "'추상화'는 명료화
과정이다(애매모호하게 흐리거나, 기하 도형을 반복하거나 하는 것이 아님은 말할 것도
없다). 그래서 마침내 '그림'은 마음을 비추는 거울이 된다"라고 하셨습니다. 추상화가
추상의 과정이 아니라 명료의 과정이라는 말이 무척 흥미롭습니다.

추상이란, 요체를 지목하는 것, 요약하는 행위입니다. 좋은 걸 골라내는

행위이기도 하지요. 우리의 삶 또한 구체적인 동시에 추상적입니다. 그런데
추상을 요체를 찾는 과정이 아니라 폄훼의 과정으로 오해하는 경우가 있어요.
서양의 유명 화가를 그저 따라 하는 경우도 많습니다. 추상화의 과정은 생산이지
흉내가 아니에요. 추상은 압착, 정유, 향기를 추출하는 것과 비슷합니다.
핵심을 짚고, 요체에 다가가는 것이지요. 용어의 함정에 빠져서 추상을 하나의
양식이라고 오해해선 안 됩니다.

60년 동안 그림을 그리셨어요. 오랜 작업을 통해 쌓인 연륜의 두께가 두텁습니다. 그런데
작가에게 연륜이 쌓인다는 것은 칭찬인 동시에 욕이 아닌가 하는 생각도 듭니다. 연륜을
깨고 나아가는 것 또한 작가의 과제가 아닐까 싶기 때문입니다. "아직도 멀었다. 형태를
더 자유롭게 풀고 흐트러뜨려야 하는데, 아직도 형태가 너무 많이 남아 있다. 사람이
나이가 들면 좀 어눌해지고 어설퍼지고 잘 잊어버리고 실수도 많이 하면서 생각이 좀
단순해진다. 젊은 시절에는 온갖 화려한 기법을 동원하는 게 좋았지만, 점점 어수룩하고
소박한 것이 좋아지고 세밀한 것에 대한 집착을 많이 놓게 된다. 추사 김정희도 일흔 살이
넘어서야 어린아이처럼 서툰 듯한 글씨체가 나온 거다. 그렇게 보면, 그림을 그린다는
것은 일생 자기 자신을 형성시키는 과정과 같다고 말할 수 있다. 나 역시 아직도 미완인,
만들어지는 과정 속에 있는 거다. 예술은 상당히 장기적인 것이다." 이 말씀에서 답을 찾을
수 있을까요.

비평가들은 예술가들이 만든 음식을 맛보고 좋다 나쁘다 소리를 합니다. 그래서
이런 식으로 말해요. "에이 진부하구먼. 옛날 맛이구먼." 이런 말들은 문제가

있어요. 된장 맛이라든가, 삭힌 맛을 그렇게 말할 수 있나요? 항상 새로운 맛,
새로운 것만을 찾는 건 진정한 맛보기가 아닙니다. 깊은 맛도 있는 거지요. 깊은
맛을 추구하는 게 올바른 방향이라고 봐요. 입맛 다시는 비평가들의 취향에
맞춰 살 수는 없습니다. 아방가르드avant-garde 콤플렉스에서 벗어나야 해요.
전위 강박을 버려야 합니다. 예술가는 그걸 이겨 내야 해요. 맛이 먼저지 맛을
평가하는 텍스트가 먼저인가요? 알 수 없는 깊은 맛, '꼬리꼬리한' 이것이야말로
온몸을 사용해야 한다고. 말쟁이들에게 휘둘리면 정신을 놓게 됩니다.

"그림을 그려 보면 자기가 자기를 속이는 것을 알 수 있다. 교묘하게 자기를 속이는 것을
냉정하게 볼 줄 알아야 한다. 쉽지 않지만, 핑계를 대면 발전할 수 없다"라고 하셨습니다.
어떤 뜻인지요.

좋고 나쁨의 판단은 단박에 나오곤 합니다. 그런데 좋지도 않은 것을 두고
'나는 이렇게 노력했으므로, 고생을 했으므로, 공부를 많이 했으므로' 좋다고
자기 최면을 거는 우를 저지를 때가 있지요. 자신을 냉정하게 검증할 줄 알아야
합니다. 쓸모없는 변명과 핑계만 늘어놔서는 좋은 예술가가 될 수도 없고, 좋은
사람도 될 수 없어요.

지나온 삶에 후회는 없다고 하셨어요. 그러면 회한 같은 거는….

회한은 있지요. 그거는 말 못 하겠어요. 그거는 인간과 인간의 문제이기 때문에

그런 것이지 다른 거는 없어요. 그림을 그리면서 오히려 그런 것들을 이겨 냈지. 그런데 잠깐만, 왜 그 질문은 하지 않나요. 미리 보내 준 질문지에 보니까 '작가란 세계의 조화를 눈여겨보는 자인지, 세계의 부조화를 눈여겨보는 자인지' 묻는 항목이 있던데….

인터뷰가 길어져서 그냥 건너뛸까 싶었습니다. 긴 말씀 중에 이미 질문에 대한 답이 섞여 있다는 생각이 들어서요. 하지만 다시 묻겠습니다. 작가란 예민한 안테나를 몸과 마음에 심고 세계를 눈여겨보는 사람입니다. 그와 동시에 자기 스스로를 쉼 없이 들여다보는 존재죠. 세계와 자신의 관계를 파헤치는 사람입니다. 세계의 조화를 눈여겨보는 작가가 있는가 하면, 세계의 부조화를 눈여겨보는 작가가 있습니다. 그 둘은 사실 이분법으로 나눌 수 있는 존재는 아닙니다. 조금 유치한 질문일 수도 있어요. 선생님은 어떻게 생각하시는지요. 작가는 무엇을 더 눈여겨보는 자입니까.

하나라고 봐요. 부조화를 보는 자와 조화를 보는 자는 한 사람입니다. 부조화를 눈여겨보다 보면 조화를 그리워하게 돼요. 조화를 강조하는 사람은 세상이 얼마나 부조화한지 압니다. 같은 거예요. 나는 현장에서 함께 뛰는 예술가와 혼자 뛰는 예술가가 똑같다고 봐요.

사람들이 선생님의 작업을 아끼고 응원했던 까닭은 '강요배가 세계의 부조화, 현실의 부조리를 응시하는 작가'였기 때문일 수도 있습니다. 그랬던 강요배가 어느 순간부터 조화를 얘기하는 것에 대해 불편함을 느끼는 이도 있을 것 같은데요.

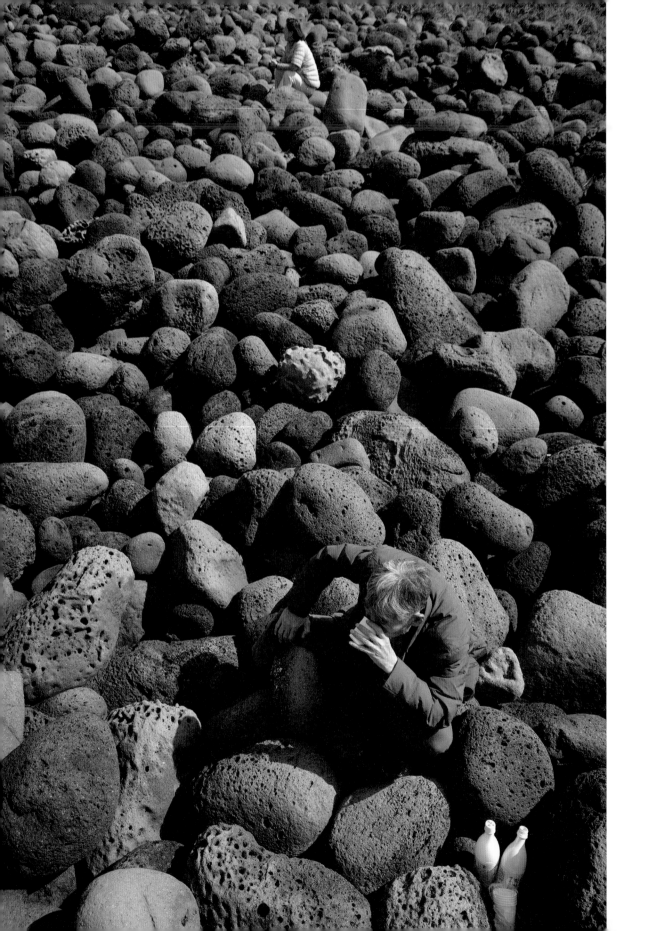

나는 '강요배인 까닭에 이래야 한다, 저래야 한다'라는 윤리 강박에 빠지고 싶지 않아요. 간섭하려고 작가를 좋아하나요? 같은 길을 가고 있는데 이래라저래라 할 게 없지요.

삶의 과정엔 받고 싶은 질문이 있고, 받기 싫은 질문이 있기 마련이다. 강요배를 만나기로 했을 때, 게다가 '묻는 자'의 역할을 맡기로 했을 때, 그에게 물어야만 할 게 무엇일까 고민하지 않을 수 없었다. 불쾌한 질문을 던지고 싶지는 않았다. 하지만 더 경계할 건 칭송 일색의 설탕 질문이었다. 어떤 물음은 답하기 편했을 것이다. 또 어떤 질문은 편치 않았을 것이다. 건너뛰려 했던, '작가란 존재가 세계의 조화를 눈여겨보는 자인지, 부조화를 눈여겨보는 자인지' 묻는 항목을 굳이 불러 세운 까닭이 무엇일까. 내가 준비한 질문이지만, 나는 버리려 했다. 강요배는 주워 담았다. 그가 묻고 그가 답한 셈이다. 오랜 시간 스스로 묻고 스스로 답해 왔던 문답이었을지 모른다.

2018년 학고재 갤러리에서 개인전 〈메멘토, 동백〉을 열었습니다. '메멘토 모리'가 죽음을 기억하라는 명령이라면, '메멘토 동백'은 동백을 기억하라는 명령이 되겠지요. 제주의 역사와 사람과 풍경을 담아 왔던 선생님의 오랜 작업은 "그 죽음들을 기억하라"라는 메멘토 모리인 동시에, "그 삶들을 기억하라"라는 역설이 아니었을까 싶습니다. 어떤

인터뷰에서 "달이 메밀밭을 비추는 것이 아니다. 메밀밭이 달을 비춘다"라고 하셨죠. 저는 이렇게 변주해 봅니다. "죽음이 삶을 비추는 것이 아니다. 삶이 죽음을 비춘다." 반대도 가능하겠지요. 이렇게도 변주해 봅니다. "강요배가 4·3을 비추는 게 아니다. 4·3이 강요배를 비춘다." 억지스러운 말장난일까요. 저는 선생님의 오래된 생각과 요즘의 생각을 읽으며 예나 지금이나 강요배는 '나와 세계의 관계'에 끝나지 않는 물음표를 던지고 있구나 싶었습니다. 1961년의 자화상과 1972년의 자화상을 다시금 떠올리며 2020년의 자화상을 상상해 봅니다. 어린이 강요배와 청년 강요배, 늙은 강요배 세 사람이 만난다면 대체 어떤 얘기를 나눌 수 있을까요.

나는 제주 바다의 혜택을 받은 사람입니다. 나는 '어린 나'에게 부끄럽지 않은 사람이 되고 싶어요. 나는 어렸던 나를 존중합니다. 열 살짜리 강요배가 지금의 강요배에게 이렇게 말하는 것 같아요. "너는 더도 아니고 덜도 아니고 그대로의 너다." 나는 이런 사람이 될 수도 있었고, 저런 사람이 될 수도 있었을 텐데 이상하게도 변신을 하지 못했더라고. 청년 강요배도 "너 딴 쪽으로 변해 볼 수 있겠어?" 묻는 것 같은데, 나 또한 시도를 안 해 본 건 아닌데, 그걸 못 했더라고요. 내게 출발점은 화가가 아니었어요. 종착점도 마찬가지라 생각해요. 예술은 둘째죠, 삶이 먼저지. 이렇게 말하면 사람들이 실망하려나. 사실이 그래요. 아무것도 아니고 한 인간의 삶일 뿐입니다. 내 작업은 삶의 보고서일 뿐이에요.

(웃으며 되물었다.)

열 살짜리 강요배가 말하겠네요. "와! 할아버지 오랫동안 그리더니 정말로 그림쟁이가 되었네요?"

그게 아니야. 화가라는 머리띠를 맸을 뿐이라고. 그림쟁이를 피하려고 했는데도 어쩌다 보니 그림쟁이가 된 거라.

(이번엔 '청년 강요배'가 물어볼 차례였다.)

스무 살 강요배는 이렇게 묻지 않을까요, "결국 이거였니?"

(늙은 화가가 한숨을 몰아쉰다.)

나는 예술가가 될 소양도 없었어. 그런 희망도 없었고. 손재주가 좋았던 친구는 환쟁이 하다가 끝나 버렸는데, 재주도 없던 나는 예술을 한답시고 우스운 꼬락서니가 됐어.

독일 극작가이자 시인이었던 브레히트Bertolt Brecht의 시 「살아남은 자의 슬픔」Ich, der Überlebende (베르톨트 브레히트 지음, 김광규 옮김, 한마당, 1999)이 생각납니다. "물론 나는 알고 있다. 오직 운이 좋았던 덕택에 나는 그 많은 친구들보다 오래 살아남았다. 그러나 지난밤 꿈속에서 이 친구들이 나에 대하여 이야기하는 소리가 들려왔다. '강한 자는 살아남는다.' 그러자 나는 나 자신이 미워졌다."

선생님은 강한 자였을까요, 이렇게 살아남았으니.

생존, 그것이 내 삶의 대원칙이었어요. 예술이고 나발이고 살아남아야 하는 게
인생이지요. 예술을 하지 않더라도 살아남아야 합니다. 살아 있는 한 모두에게
그럴 동기는 있어요. 그 본능을 존중해야 합니다.

이번 인터뷰의 제목이 나온 것 같습니다. 예술이고 나발이고 살아야 한다.

(함께 웃음)

30년 전 반지하 책방에서 우리는 만났다. 혼자 보러 간 그의 전시에서도 우리는
만났다. 각자의 작업들이 한 벽면에서 만난 적도 있었다. 얼굴을 마주한 건 처음
이었다. 긴 대화였다. 시작부터 끝까지 막걸리를 기울인 탓에 오줌을 누러 몇 번
이나 뒤뜰을 오갔는지 모른다. 어떤 대답은 뜬금없었다. 어떤 대답은 실망스러웠
다. 어떤 대답은 기대 이상이었다. 어떤 답은 지나치게 길었고, 어떤 답은 짧았다.
하지만 모든 대답이 진지하고 성실했다.

4·3 연작을 그리던 마흔 즈음의 강요배와 상처 난 풍경을 탐색하던 쉰 즈음의 강
요배, 그려 온 것과 그려야 할 것 사이에서 고민했을 예순 즈음의 강요배, 그리고
지금 내 앞에 붉은 얼굴로 앉아 있는 칠순 즈음의 강요배. 그들을 두루 만난 기분

이었다. 그의 화실엔 크기를 가늠하기 어려운 짙고 커다란 바다가 마지막 붓질을 기다리며 출렁대고 있었다. 바람에 일렁이는 파도였다. 하얗게 부서지는 게 거품이었을까. 아니, 뼈였다. 어지럽게 부서져 널브러진 뼛조각들이었다. 내 눈엔 그렇게 보였다. 바람에 부서지는 뼈들의 파도. 강요배의 의도인지 알게 뭔가.

시간 속을 부는 바람

정시창
문학 평론가

돌베개 출판사에서 4·3 항쟁을 역사 기록화로 재현한 제주 화가 강요배의 글과 그림을 함께 엮어 책으로 낸다니 반가운 소식이다. 제주를 고향으로 삼고 있는 이들과 제주를 고향처럼 아끼고 사랑하는 이들에게 위안이 되기를 바란다.

내가 아는 화가 가운데는 글재주가 뛰어난 이들이 적지 않다. 창립 당시부터 미술 동인 '현실과 발언'의 뒤풀이에서 '회우' 대접을 받으며 안주깨나 축낸 나는 강요배가 시집을 내고 이태호(1973년 동아일보 신춘문예에 소설로 등단)가 산문집을 내면 좋겠다는 엉뚱한 생각을 한 적이 있다.

강요배는 프랑스 문학자인 형의 재능을 나눠 가졌는지, 전시회 도록에 실린 그의 글에는 시적 표현이 번득이고 그가 그린 제주의 풍경과 인물은 시적 상상력을 자극한다. 그렇지만 이런 시적인 감흥을 자아내는 조형력은 타고나거나 저절로 얻어지는 것이 결코 아닐 터이다. 그것은 숱한 방황과 시련과 고통을 몸으로 겪고 견딘 자에게 허락되는 일종의 체화된 본능 같은 것이 아닐까. 마치 물질이 몸에 밴 잠녀가 용하게 물길을 더듬어 전복을 캐내는 것처럼.

강요배의 그림을 관통하는 주제는 바람이다. 그의 그림에서 나는 제주의 바람을 보고, 듣고, 느낀다.

육지의 사계는 봄부터 시작되지만, '바람 타는 섬' 제주의 사계는 겨울부터 시작된다. 제주를 가장 제주답게 만드는 것은 아무래도 저 북쪽 먼바다에서 불어오는 세차고 맵찬 칼바람, 즉 하늬바람이다. 하늬바람이 불면 바다는 뒤채고 일렁이다가 뒤집히고, 갯바위와 팽나무와 황야의 덩굴은 온몸으로

바람을 맞으며 살점이 깎이고 뼈만 남아 "바람의 가슴팍을 긁고 찢으며 저항한다". 1994년 서울의 학고재 갤러리에서 열린 강요배 전시회 〈제주의 자연〉 도록에 실린 그의 시 「바람 부는 대지에서」의 한 구절이다.

제주에서는 서북풍을 하늬바람이라 부르고, 남풍을 마파람이라 부른다. 사방이 트인 섬인지라 가을부터 봄까지 찬 기운을 품은 하늬바람이 석 달 열흘 주야장천 세차게 몰아친다. 삭풍 몰아치는 한겨울에 떨고 있는 늙은 소나무와 잣나무를 그린 〈세한도〉歲寒圖는 선비의 마음속 풍경이기 이전에 유배지인 제주의 겨울 실경이다. 아마도 추사는 삭풍에 떠는 늙은 소나무와 잣나무를 보고 자신의 심사와 기개를 실경에 담아 표현한 것이 아닐까? 여기서 제주의 풍경이 먼저냐 선비의 마음이 먼저냐를 따지는 것은 무의미하다. 그저 마음과 풍경이 하나로 합치되는 순간에 〈세한도〉라는 걸작은 탄생한 것이다. 마음이 풍경에 배어들어 가고 풍경이 마음을 담아내는 이런 경지를 나는 강요배의 그림에서 발견한다.

해마다 입춘절(양력 2월 초순)에 벌어지는 제주 입춘굿은 풍농을 기원하는 세시 풍속이다. 관덕정 앞마당에서 나무로 만든 소가 쟁기를 끌고 가며 밭갈이를 흉내 낸다. 농업이 주요 생업이었던 탐라국 시절부터의 풍속이다.

나는 입춘굿을 보기 위해서 몇 차례 제주를 찾았는데, 그때마다 뼛속까지 스며드는 매서운 바람에 떨던 기억이 새롭다. 어찌나 춥던지 소몰이나 탈놀이를 끝까지 구경하지 못하고 술꾼들의 유혹에 못이기는 척, 덜덜 떨며 뒷골목 술집으로 기어들곤 하였다. 거기에는 언제부턴가 강요배가 불콰한 얼

굴로 앉아 있었다. 평소에는 말이 없지만 술이 한 잔 들어가면 각종 논평과 논설을 장광설로 토해 내는데, 육지 것들의 행적을 어찌 그리 꿰뚫고 있는 지, 이건 잘못됐고 저건 뜨뜻미지근하다고 날카롭게 지적하고 성토하기를 그치지 않는다. 일종의 환영사요, 반갑다는 인사인 셈이다. 아, 이 친구가 외로운 모양이구나. 나는 새삼 그의 삐쩍 마른 몸매를 훔쳐본다. 제주의 바람에 기름기가 빠지고 옹이가 붉거진 팽나무처럼 그의 몸은 단단하게 메말라 있다.

사방이 바다로 둘러싸인 섬에서의 고립감과 외로움을 견뎌 내는 것은 섬사람이 당연히 치러야 하는 주민세라 쳐도, 말이 통하고 속사정을 하소연 할 수 있는 친구가 그리운 건 떠도는 자의 갈증과 허기와도 같은 것. 그는 특히 서울 유학 시절부터 같은 촌놈으로 하숙방에서 뒹굴던 박재동이 그리웠으리라. 대학 졸업 후 미술 교사로, 출판사 삽화가로 세파에 시달리며 함께 '현실과 발언' 동인으로 참여하여 시대의 풍랑에 몸을 맡기고 원동석, 주재환, 심정수, 손장섭, 최민, 성완경, 오윤, 김정헌, 김용태, 김건희, 노원희, 임옥상, 민정기 같은 쟁쟁한 선배들로부터 역사와 현실을 담아내는 힘겨운 투쟁을 보고 배우며, 두 신출내기 화가는 청년기의 방황과 시련을 공유한 평생 친구이자 동지가 되었다. (이름을 꼽다 보니 이 중에 원동석, 최민, 오윤, 김용태는 벌써 고인이 되었구나!)

1988년 《한겨레》 신문 창간과 더불어 박재동은 이 신문의 시사 만화가로, 강요배는 이 신문에 연재된 현기영의 소설 「바람 타는 섬」의 삽화가로, 두 사람이 같은 배를 타게 된 것은 속된 말로 운명적이다. 강요배는 고향 선

배인 현기영의 격려를 받으면서 1989년 서울 근교 조그만 농가에 작업실을 마련하고 제주 4·3을 다룬 본격적인 창작에 몰입, 3년간의 고심참담 끝에 1992년 〈제주 민중 항쟁사〉 연작을 완성하여 서울과 제주에서 전시회 〈동백꽃 지다〉를 연다. 이 전시회에 대한 폭발적인 호응은 강요배를 4·3 항쟁의 화가로 부각시켰고, 화집 『동백꽃 지다』는 현기영의 소설 『순이 삼촌』과 더불어 제주 민중 항쟁사의 일부로 편입되었다. 소설가 현기영이 4·3의 문학적 형상화라는 평생의 화두話頭를 붙들고 살듯이, 강요배도 어쩔 수 없이 제주의 땅과 바람, 바다, 그리고 제주 사람들의 삶과 죽음을 그려 내는 것을 평생의 화제畵題로 내림받았는지 모른다.

나는 1990년대 내내 이 화집과 슬라이드를 강의 시간에 학생들에게 보여 주었다. 연필이나 펜, 콩테로 그린 단색화에서는 케테 콜비츠의 〈독일 농민 전쟁〉 연작 판화의 흔적이 느껴지지만, 〈한라산 자락 사람들〉 같은 채색화에는 강요배 고유의 시선으로 포착한 제주의 아름다움이 화폭 가득 넘친다. 역사 기록화라는 장르의 중압감에도 불구하고 한라산과 한라산 자락에 서식하는 제주 사람들을 이토록 가슴 저미도록 아름답게 형상화한 것은 그의 타고난 시적 감수성과 조형 의지가 합작한 결과라고 나는 믿는다.

많은 섬사람은 육지를 동경하고 탈향을 시도한다. 이러한 원심력에 의해 고향을 떠난 사람들도 나이 들면 도망치듯 떠나온 고향을 그리워하지만 막상 돌아오는 사람은 많지 않다. 강요배의 경우 탈향의 원심력이 소진되자 제주의 바람이 구심력으로 작용하여 그의 몸을 제주로 끌고 온다. 서울 생

활에 피폐해진 몸을 이끌고 강요배가 고향 제주로 돌아온 것은 1992년, 〈제주 민중 항쟁사〉 전시가 끝난 직후였다. 가지고 온 것은 배낭 한 개와 카메라 한 대, 그리고 단돈 40만 원. 그렇지만 그는 서울에서는 느끼지 못했던 해방감을 온몸으로 느끼며, 2만 5천분의 1 지도를 들고 때로는 야영을 하면서, 때로는 술로 양식을 삼으면서, 제주의 산야를 구석구석 헤매고 다닌다. 나서 자란 고향이지만 2년여를 이렇게 몸으로 부딪치고 발로 밟아 보고 눈으로 직접 확인하고 귀로 들으면서 그는 제주의 자식으로 다시 태어났고, 그러면서 제주의 자연을 화폭에 담기 시작한다.

〈마파람 I〉(1992), 〈호박꽃 I〉(1992), 〈서천〉(1992), 〈팽나무〉(1993), 〈흰 바다〉(1993) 등 이 시기의 작품들은 많은 사람이 좋아하는 강요배의 대표작이다. 마파람에 휘날리는 옥수숫대, 황혼에 시커먼 구름장이 흘러가는 서녘 하늘, 포말이 치솟아 오르는 바다의 풍경은 얼핏 보면 솜씨 좋게 잘 그린 달력 그림처럼 상투적이지만, 잠시 후면 자신도 모르게 화폭 속에 빨려 들어가 뭔지 모르는 강렬한 느낌이 명치끝을 찌르는 것을 느끼게 된다. 강요배의 그림이 보는 사람의 마음을 움직이고, 생각의 실타래를 풀어내어, 따스한 위안을 주는 것은 이런 정서적 친화력과 감염력 때문이다. 어떤 학생은 〈서천〉을 보고 화가가 되기로 작정했고, 어떤 아주머니는 〈호박꽃 I〉을 보고 돌아가신 아버지와 어머니가 생각나 눈물이 핑 돌았다고 고백한다.

제주 풍경을 주제로 한 몇 차례의 전시회를 거친 후 그는 1998년 내금강에 들어가 꿈에 그리던 금강산의 진경산수를 서양화풍으로 그리는 시도

를 하게 된다. 여기서 그는 세밀한 묘사를 버리고 거칠고 힘찬 붓질로 금강산의 큰 흐름과 기개를 표현한다. 이러한 시도는 강요배식 풍경화의 새로운 경지를 열어 주었다. 사실寫實을 넘어선 사의寫意의 표현이라 부를 만한 이런 화법은 이후 강요배의 제주 풍경화를 '마음의 풍경'으로 질적 전환시키는 계기와 근거가 되었다.

바람은 여전히 강요배 그림의 동기이자 주제지만, 이제는 바람과 나무, 돌, 땅, 인간이 서로 대립하거나 배척하지 않고 서로를 끌어안고 서로를 드러낸다. 생동하는 기운의 큰 흐름 속에 인간과 자연, 모든 사물은 하나로 연결되어 통합된다. "부드럽게 어루만지거나 격렬하게 후려치면서, 자연은 자신의 리듬에 우리를 공명시킨다. 바닷바람이 스치는 섬 땅의 자연은 그리하여 내 마음의 풍경이 되어 간다." 이런 시적인 표현을 통해 나는 강요배의 풍경이 지닌 깊고도 드높은 경지를 엿본다. 그리고 신령스러운 기운이 넘치는 그의 제주 풍경화 앞에서 구차한 말문을 닫고 영겁의 시간을 불어오는 바람 소리에 귀를 기울인다.

2016년 봄 제주도립미술관에서 열린 전시회에서 나의 눈길을 사로잡은 것은 일반적인 의미의 풍경화와는 다른 〈노각성 ㅈ부줄〉(2015)이었다. '노각성 ㅈ부줄'이 제주 지역의 설화와 관련된 말이라고 막연하게 짐작을 하면서 옆에 붙여 놓은 영어 제목을 보니 '더 로드 투 더 스카이'The Road to the Sky라고 되어 있다. 아, 그래, 하늘로 통하는 길이구나. 북두칠성을 잇는 하늘 길은 아득히 먼 허공으로 뻗어 있으나 조그만 붉은 점으로 표시된 그곳이 어디인

지는 분명하지 않다. 우리 인간이 사는 지구인 것 같기도 하고 아니면 그저 텅 빈 우주의 한 지점인 것 같기도 하다. 어쨌든 제주의 풀밭이나 오름에 누워 밤하늘을 뚫어지게 쳐다보면, 무수히 빛나는 별들과 함께 어느 순간 문득 그 별들로 이어지는 하늘 길이 보일지도 모른다.

　나중에 찾아보니 노각성 즈부줄은 제주의 창세 신화에 나오는, 하늘과 땅 사이를 이어 주는 줄이라고 한다. "하늘에서 내리던 빛이 생명을 얻어 땅으로부터 감아 올라가 하늘 천지왕의 옥좌 오른쪽 모서리에 칭칭 감겨 있는 박 줄, 이 하늘 길을 노각성 즈부다리 또는 노각성 즈부연줄"이라 불렀는데, 강요배가 그린 노각성 즈부줄은 바로 이 줄을 가리키는 것이다. "그 길은 신과 인간이 만나는 길이며, 망자가 이승의 미련을 버리고 저승으로 고이 갈 수 있는 길"이라고 제주의 민속학자이자 시인인 문무병은 풀이한다. 빛과 어둠, 신과 인간, 삶과 죽음, 이승과 저승을 이어 주는 이 '하늘 올레'를 정갈하게 닦아 "신 길을 바로잡는 일, 신의 질서를 좇아갈 수 있는 이승의 질서를 회복하는 과정"이 바로 제주의 굿이다. 이승과 저승 사이의 광막한 벌판(제주 말로 '미여지벵뒤')의 가시나무에 이승의 옷을 걸어 놓고 떠나지 못한 채 헤매는 중음신들을 달래 나비와 바람으로 환생하도록 도와주는 것이 무당(심방)의 일이라면, 제주의 화가 강요배도 그의 그림을 통해 이런 심방의 기능을 수행하고 있는 것은 아닐까.

강요배의 그림에는 나비가 춤추지 않는다. 그 대신 언제나 바람이 불어온다. 그의 주제는 바람이다. 강요배의 그림에서 사랑하는 사람들은 나비가 아니라 바람으로 환생하여 저 머나먼 태허太虛의 허공에서 아득한 하늘 올레길을

따라 제주로 불어온다. 그러므로 그 바람은 단순한 허무와 절망의 바람이 아
니라 약동하는 생명과 자유의 바람이다.

* 이 글은 《제주작가》 2016년 가을 호에 기고한 글을 고쳐 쓴 것이다.

서쪽 언덕에서

서른네 편의 글을 모으고 그림을 곁들여 한 권의 책이 되었다. 화가의 산문집이다. 그림을 그리는 나는 글쓰기를 즐기거나 평소의 습관으로 갖지 못했다. 사는 동안 간혹 어떤 계기를 만나 글을 썼다.

물론 화가라고 해서 그림만 그리지는 않는다. 작업 노트나 일기, 또는 이론을 펼치기 위한 화가의 글도 가끔 본다. 하지만 화가의 주된 표현 방식은 그림이요, 집중해서 수행해야 하는 일이 '그리기'다.

그림을 중심에 놓고 항상 그것을 생각하는 일은, 세상 모든 사물을 평면에 투사하거나 압착해 보려 하는 욕망에서 비롯한다. 유장한 시간의 흐름을 거의 한순간으로, 또한 심도를 지니는 공간을 판면 위로 수렴시키거나 변환해야 하는 것이다. 얇게 축약된 세계, 그러면서 울림이 있는 것을 만들어 보려는 일이 '그리기'다.

화가의 모든 고민은 항상 화면 위에서만 서성거린다. 그것은 어느 한순간, 즉 작품이 마무리될 최종 시간의 시각 효과에 꽂혀 있다.

이렇게 사노라면 글을 써 볼 엄두를 내지 못한다. 글을 쓴다는 것은 시간의 길을 따라 조리 있게 사고하며 나아가는 일이요, 관념을 활용하여 사물을 더욱 입체적이고 풍부하게 구성하는 일이기에 그렇다. 이렇듯 '그리기'와 '글쓰기'는 그 구상 방식이나 수행 방식이 현격하게 다르다.

또한 화가들에겐 '문학성'을 경계하라는 경구가 있다. 관념적이고 설명적인 방식에 의존하지 말고 시각 직관에 충실하라는 뜻이다. 새겨보아야 할 말이라 생각한다.

그러나 나는 가끔 생각을 정리하고 싶은 때가 있다. 그림 하나하나에 대

해서가 아니라, 그 전체 작업에 대해서. 1년 또는 다년간의 생각을 글로 정리해 봄으로써, 그림만으로 충분히 드러나지 않은 나 자신을 더 확실히 하는 느낌이 들기 때문이다.

다른 한편 한 잔의 술에 의존해서, 너그러운 벗들에게 무도하고 번다하게 발설된 두서없이 얽히고설킨 파편적인 이야기들에 대한 책임도 있다. 말과 글은 전개되는 상황이 다르긴 하나, 글은 말의 방만함을 조금은 덜어 주리라 생각한다. 어렵게 글이 써지는 이유다.

어떻든 여기 한 권의 글 모음이 있다. 내 인생 45년간의 생각들이다. 결코 짧지 않은 기간에 쓰인, 많지 않은 글들이다.

한데 모인 글을 보니 살아온 시간에 따라, 내가 여러 사람의 나로 나뉘는 이상한 기분이 든다. 나이 든 내가 청장년의 나를 돌아보게 된다. 젊은 나는 미숙했으나 지금의 나보다 먼저 살았다. 젊은 나들이 있었기에 뒤따르는 지금의 내가 있다. 또 달리 보면, 마치 러시아 인형처럼, 어린 나를 속에 안고 삶의 우여곡절 속에서 이를 겹겹으로 둘러싸 온 인격체가 지금의 내가 아닐까 하는 생각이 들기도 한다. 그러기에 지금의 나는 젊은 나들을 긍정하고 존중해야 한다고 생각한다.

좋든 나쁘든, 한 화가의 인생에서 펼쳐진, 생각의 여로가 투명 구슬 속처럼 환히 들여다보이는 결과물이 나왔다. 감사하다.

이 산문집이 나오기까지 여러 사람의 깊은 마음 씀씀이가 있었다. 날카로운 질문으로 생각을 더 다듬게 해 준 노순택 작가, 청년 시절부터 지금까지 나

를 오랜 세월 멀리서 지켜보고 따스한 발문을 써준 정지창 선생, 수년 전부터 비록 짧은 글이나마 깊이 음미해 준 한철희 사장, 모든 글을 찬찬히 읽고 일관성을 짚어 준 김수한 선생, 저마다의 목소리를 지닌 갖가지 이미지들을 전체적으로 단정하게 가다듬어 준 김동신 디자이너, 글과 그림을 모아 적절히 배치하고 글줄들을 낱낱이 알뜰하게 정리해 준 김서연 편집자.

존경과 우정의 마음을 전한다.

<div align="right">2020. 8.</div>

도판 목록

출처

7쪽 《topclass》 Vol.96, 2013. 5.

12쪽 《월간 아트뷰》, 2007. 8.

14쪽 《trans trend magazine》 Vol.70, 2003년 여름 호

18쪽 《Bar & Dinning》 Vol.30, 2006

20~25쪽 《ESSAY》, 2003. 3.

27쪽 《참여사회》 197호, 2013. 4.

28~30쪽 《창비 문화》, 1997년 7~8월 호

32~34쪽 〈제주의 자연〉 전시(학고재), 1994

36쪽 《깃》 No.3, 2011

38~40쪽 《조선일보》, 1997. 11. 4.

42쪽 《topclass》 Vol.96, 2013. 5.

44~51쪽 《샘터》, 1994

52쪽 《Art in Culture》, 2013. 4.

54쪽 《제민일보》「향토 화가가 그리는 제주의 여름 풍경」, 1993. 8. 13.

56~63쪽 『산꽃 자태: 故 강거배 교수 추모 문집』(나무생각), 2001

66쪽 《topclass》 Vol.96, 2013. 5.

72쪽 《Art in Culture》, 2013. 4.

74~80쪽 『민족의 길, 예술의 길』(김윤수교수정년기념기획 간행위원 지음, 창비), 2001

82쪽 《Art in Culture》, 2013. 4.

84쪽 《4·3과 평화》 Vol.31, 2013. 5.

86쪽 《Art in Culture》, 2016. 6.

88쪽 〈해석된 풍경 ― 코리아투모로우〉 전시(성곡미술관), 2017

106쪽 《Art in Culture》, 2013. 4.

108쪽 〈해석된 풍경 ― 코리아투모로우〉 전시(성곡미술관), 2017

112쪽 《Art in Culture》, 2013. 4.

114쪽 《Art in Culture》, 2013. 4.

116쪽 《미술세계》 Vol.353, 2014. 4.

118쪽 《학원》, 1984. 5.

122쪽 《Culture JEJU》 Vol.1, 2014. 8.

125쪽 《학원》, 1984. 5.

128~129쪽 『동백꽃 지다』(보리), 2008. 2.

131쪽 '4·3 50주년 기념 〈동백꽃 지다〉를 말한다' 대담, 1998

134쪽 《Culture JEJU》 Vol.1, 2014. 8.

136~138쪽 〈동백꽃 지다〉 전시(학고재), 1992

140쪽 《4·3과 평화》 Vol.31, 2013. 5.

142~146쪽 《4·3 연구회보》, 1989

148쪽 '4·3 50주년 기념 〈동백꽃 지다〉를 말한다' 대담, 1998

150~151쪽 《제주4·3연구소》, 2014. 12.

154쪽 '4·3 50주년 기념 〈동백꽃 지다〉를 말한다' 대담, 1998

156쪽 '4·3 50주년 기념 〈동백꽃 지다〉를 말한다' 대담, 1998

158쪽 '4·3 50주년 기념 〈동백꽃 지다〉를 말한다' 대담, 1998

160쪽 '4·3 50주년 기념 〈동백꽃 지다〉를 말한다' 대담, 1998

162쪽 '4·3 50주년 기념 〈동백꽃 지다〉를 말한다' 대담, 1998

167쪽 '4·3 50주년 기념 〈동백꽃 지다〉를 말한다' 대담, 1998

169쪽 《예술회》, 2015

172쪽 '4·3 50주년 기념 〈동백꽃 지다〉를 말한다' 대담, 1998